Max Bill kontra Jan Tschichold:
Der Typografiestreit der Moderne

Hans Rudolf Bosshard

KB066383

막스 빌 대 얀 치홀트: 타이포그래피 논쟁
MAX BILL KONTRA JAN TSCHICHOLD:
DER TYPOGRAFIESTREIT DER MODERNE

2017년 8월 22일 초판 인쇄 ◐ 2017년 8월 31일 초판 발행 ◐ **지은이** 한스 루돌프 보스하르트
감수·디자인 김수정 ◐ **옮긴이** 박지희 ◐ **펴낸이** 김옥철 ◐ **주간** 문지숙 ◐ **진행** 안마노 주한빈 ◐ **편집** 최은영
마케팅 김헌준 이지은 강소현 ◐ **인쇄** 스크린그래픽 ◐ **펴낸곳** (주)안그라픽스 우 10881 경기도 파주시
회동길 125-15 ◐ **전화** 031.955.7766 (편집) 031.955.7755 (마케팅) ◐ **팩스** 031.955.7744
이메일 agdesign@ag.co.kr ◐ **웹사이트** www.agbook.co.kr ◐ **등록번호** 제2-236 (1975.7.7)

이 책의 국립중앙도서관 출판예정도서목록(CIP)은 서지정보유통지원시스템 홈페이지
(seoji.nl.go.kr)와 국가자료공동목록시스템(www.nl.go.kr/kolisnet)에서 이용하실 수 있습니다.
CIP제어번호: CIP2017018987

ISBN 978.89.7059.916.8 (03600)

막스 빌 대 얀 치홀트:
타이포그래피 논쟁

한스 루돌프 보스하르트 지음
김수정 감수 | 박지희 옮김

안그라픽스

훨씬 옛날부터 타이포그래피의 대가들은 자신의 '타이포그래피적 취향'을 분명히 표현했다. 미적인 문제는 어느 쪽이 옳다고 말할 수 없는 사안이므로 입장 차이가 생겨날 수밖에 없다. 하지만 이는 도리어 환영할 만한 일이다. 그때마다 이들이 서로를 비방하기보다 각자의 생각을 설명하고 수작업과 실무 과정 그리고 고민을 통해 얻은 지식을 잘 알리기 위해 최선을 다했기 때문이다. 그 와중에 '뒤떨어진 디자인'은 몹시 혹독한 대접을 받기도 했다.

"실상은 유럽의 모든 인쇄소에 종합적인 혁신과 개선이 필요했다. 이들의 인쇄 수준은 뛰어난 취향과 거리가 멀었다. 초창기 스테파누스Stephanus(프랑스 이름 로베르 에스티엔느Robert Estienne)라고 불리는 그는 인쇄본 성경을 최초로 출판한 출판업자다―옮긴이), 알두스Aldus, 개러몬드Garamond의 인쇄물을 가득 채웠던 수준 높은 취향을 지금은 거의 찾아볼 수 없을 정도로 지난 세기와 금세기 초반은 수준 차이가 크다. 예컨대 지난 세기의 오래된 스페인 서적이나 독일 서적을 집어 들고 1760년대부터 작센 지방이나 스위스, 베를린, 빈의 출판업자가 제작한 서적과 비교해보라. 둘을 비교하며 구역질을 느끼지 않을 사람이 있을지 모르겠다. 1757년 최초로 영국의 배스커빌Baskerville이 무척 아름다운 베르길리우스Vergilius 시집으로 유럽을 깊은 잠에서 깨웠고, 인쇄 디자인이 개선되어야 할 필요성을 널리 알렸다. 그러자 스페인에서 이바라Ibarra, 프랑스에서 프루니

에Fournier와 디도Didot, 이탈리아에서 보도니Bodoni, 스위스
에서 하스Haas, 독일에서 브라이트코프Breitkopf 서체가 연이
어 등장하며 오랜 황무지와 같았던 활자 업계를 말끔하게 정리
했고, 그 덕분에 아름다운 글꼴과 더 나은 타이포그래피 취향이
도입될 수 있었다."(1793)
— 프리드리히 요한 유스틴 베르투크Friedrich Johann Justin
Bertuch, 바이마르공화국의 작가이자 출판업자. 인용 출처는
『타이포그래피와 애서가Typographie und Bibliophilie』, 막시
밀리안게젤샤프트Maximilian-Gesellschaft 출판, 함부르크,
1971년, 30-31쪽.

베르투크는 작가이자 출판업자로서 자신의 견해를 솔직하게 공개
했으며, '구역질'이나 '오랜 황무지'와 같은 표현을 거침없이 사용
했다. 그리고 마침내 중요한 문제를 꺼내들었다. "독일이 최우선
으로 없애야 할 가장 큰 장애물은 고딕 활자다. 각지고 소용돌이
장식이 가득한 수도사의 필기체와 타이포그래피적 아름다움이 공
존하는 걸작은 존재할 수 없고 앞으로도 그럴 것이다." 베르투크
에게 '수준 높은 취향'의 기준은 영국의 인쇄가 존 배스커빌John
Baskerville이었고, 보도니도 같은 생각이었다.

"그러나 우리는 인쇄술의 가장 까다로운 문제와 마주하게 된다.
텍스트는 그림과 마찬가지로 아름다운 테두리로 두를 수 있는데
(중략) 따라서 수천 가지 장식, 이를테면 소용돌이무늬와 괄호,

장미꼴 장식, 카르투슈cartouch(보통 화려한 문양의 긴 타원형 윤곽-옮긴이) 장식, 인간 형상을 한 장식두문자, 동판화 장식을 여기저기에 첨가할 수 있다. 하지만 이제 지적인 인쇄물에 모든 장식은 쓸모없는 것이 되었고, 장식적 요소는 화려한 인쇄물에만 사용하게 되었다. 그리고 아무 장식 없이도 인쇄 분야에서 가장 가치 있는 판본이 나타났다. 배스커빌의 뛰어난 명성은 장식을 아예 금지한 데서 기인했다. (중략) 타이포그래피가 제 위상을 높이려면 이제 장식 없이도 온전히 기능할 수 있다는 것을 증명해야 한다."(1818, 보도니 사후에 그의 아내가 공개한 글)
― 지암바티스타 보도니Giambattista Bodoni, 파르마의 공작이 후원했던 펀치 제작자 겸 인쇄업자. 인용 출처는 『타이포그래피와 애서가』, 42쪽.

파리의 인쇄업자 프랑수아앙브루아즈 디도François-Ambroise Didot와 보도니의 활자 그리고 역시 처음부터 끝까지 아무런 장식 요소를 찾아볼 수 없는 서적은 타이포그래피 분야에서 고전 스타일의 진수로 여겨진다. 보도니가 장식을 거부했던 것을 떠올리면 1919년의 미래파 시인 필리포 토마소 마리네티Filippo Tommaso Marinettis의 대담한 목소리가 들리는 것 같다. 그는 "투구, 미네르바, 아폴론, 붉은 장식두문자, 소용돌이무늬, 식물 그리고 신화적 요소가 담긴 미사경본 스타일의 서적"을 비난했다. 마리네티의 선언은 열광적인 미래주의 돌풍을 일으켰다. "나는 서적 인쇄의 혁명을 시작하겠다. 여전히 과거에 붙잡힌 단눈치오풍* 기도문집

Q.
HORATII
FLACCI
OPERA

PARMAE
IN AEDIBVS PALATINIS
CIƆ IƆ CC LXXXXI.
TYPIS BODONIANIS

지암바티스타 보도니, 장식이 전혀 없는 표지, 1791

NOTE BY WILLIAM MORRIS ON HIS AIMS IN FOUNDING THE KELMSCOTT PRESS.

I BEGAN printing books with the hope of producing some which would have a definite claim to beauty, while at the same time they should be easy to read and should not dazzle the eye, or trouble the intellect of the reader by eccentricity of form in the letters. I have always been a great admirer of the calligraphy of the Middle Ages, & of the earlier printing which took its place. As to the fifteenth-century books, I had noticed that they were always beautiful by force of the mere typography, even without the added ornament, with which many of them are so lavishly supplied. And it was the essence of my undertaking to produce books which it would be a pleasure to look upon as pieces of printing and arrangement of type. Looking at my adventure from this point of view then, I found I had to consider chiefly the following things: the paper, the form of the type, the relative spacing of the letters, the words, and the

윌리엄 모리스, 장식적 요소가 가득한 본문, 1896

같은 참을 수 없고 구역질 나는 사고방식과 전쟁을 벌일 것이다."
마리네티의 분노에 가득 찬 엑소시즘 의식은 그대로 윌리엄 모리스William Morris에게 쏟아질 수도 있었다. 모리스는 배스커빌과 마찬가지로 타이포그래피 양식에 새로운 정신을 불어넣고자 했으나 완전히 장식적인 방향을 택했다.

"공예가가 본업인 내가 적합한 방식으로 서적을 장식하려고 한 것은 자연스러운 일이었다. 그 과정에서 본문에 장식을 첨가해야 한다는 당위성을 놓치지 않으려고 노력했다는 사실을 언급하고 싶다. 내 여러 책에도 장식으로 쓰였으며, 완성을 앞둔 제프리 초서Geoffrey Chaucer의 『캔터베리 이야기The Canterbury Tales』의 장식에도 쓰일 무척이나 아름답고 누구도 쉽게 모방할 수 없는 목판화를 고안해준 나의 동료 에드워드 번존스Edward Burne-Jones 경은 이 중요한 목적을 늘 염두에 두고 작업했다. 그렇게 탄생한 번존스의 작품은 우리에게 아름다우면서도 상상력을 불러일으키는 이미지들을 선사했으며 인쇄되는 서적도 조화롭게 장식할 수 있다는 사실을 보여주었다."(1895)
— 윌리엄 모리스, 공예가이자 유토피아 소설 『유토피아에서 온 소식News from Nowhere』의 작가, 켈름스콧 출판사Kelmscott Press를 창립했다. 인용 출처는 『타이포그래피와 애서가』, 62쪽.

모리스는 15세기 인쇄업자들의 작품에서 영감을 얻어 화려한 서적 장식을 만들어냈다. 같은 시기에 꽃무늬와 기하학적인 문양

이 특징인 유겐트슈틸Jugendstil이 영국 스코틀랜드에서 꽃을 피웠다. 뒤이어 외설적인 아르데코Art déco와 표현주의Expressionismus의 묵직한 블록과 선 장식이 등장했다. 미술사가 게오르크 슈미트Georg Schmidt가 1931년에 쓴 것처럼 "수년 전까지만 해도 '볼드하고 시선을 끄는 타이포그래피'는 강력한 타이포그래피적 효과였으나 실용성이 없기 때문에 오늘날 아무도 주목하지 않는 시골의 세력가처럼 되어버렸다." 이러한 장식은 곧 사라질 것 같았다. 하지만 지금도 우리가 여전히 장식 욕구를 완전히 포기하지 못한다는 사실을 인정해야 한다. 장식과 취향을 몹시 타는 색상들이 타이포그래피는 물론이고 건축에 이르기까지 어디에나 만연하다. 물론 건축 분야는 타이포그래피와 달리 전통적 의미의 장식을 제외한 장식 아이디어를 제한 없이 적용할 수 있지만 말이다. 모리스의 서체는 받아들이기도 쉽지 않다. 특히 트로이 타입Troy Type과 초서 타입Chaucer Type은 중세 후기의 암흑기 서체에서 많은 부분을 가져왔다는 것을 한눈에 알 수 있다.

"돌기(세리프)가 없는 글자는 (중략) 고대 그리스의 유물을 탐미하는 런던의 부유한 예술 애호가들의 시대를 끝내버렸다. (중략) 돌기가 없는 이 글자는 당시만 해도 1812년 문학에 사용할 유효성을 인정받지 못했으며 보편적인 용도에도 적합하지 않다고 여겨졌으나 전기 빅토리아 시대에 이르러 글자가 가진 신선한 느낌 때문에 공업과 상업 계통에서 여러 방면으로 사용되기 시작했다. 돌기가 없는 글자 디자인은 퍼시 윈덤 루이스Percy

퍼시 윈덤 루이스, «블라스트», 창간호, 영국의 거대한 보티시즘운동 리뷰, 표지와 본문, 1914

1

BLAST First (from politeness) ENGLAND

CURSE ITS CLIMATE FOR ITS SINS AND INFECTIONS

DISMAL SYMBOL, SET round our bodies,
of effeminate lout within.

VICTORIAN VAMPIRE, the LONDON cloud sucks
the TOWN'S heart.

A 1000 MILE LONG, 2 KILOMETER Deep

BODY OF WATER even, is pushed against us
from the Floridas, TO MAKE US MILD.

OFFICIOUS MOUNTAINS keep back DRASTIC WINDS

SO MUCH VAST MACHINERY TO PRODUCE

THE CURATE of "Eltham"
BRITANNIC ÆSTHETE
WILD NATURE CRANK
DOMESTICATED
 POLICEMAN
LONDON COLISEUM
SOCIALIST-PLAYWRIGHT
DALY'S MUSICAL COMEDY
GAIETY CHORUS GIRL
TONKS

11

Wyndham Lewis가 자신의 투쟁적인 반反학문적 문학 잡지인 «블라스트Blast»(1914)에 사용하기 60년 전부터 이미 상업 인쇄물에 보편적으로 사용되었다. «블라스트»에서 이 글꼴은 새로운 문학적 선언을 의미했다. 모든 혹은 거의 모든 학문적 전통과 함께했던 교양 있는 예술가들의 붕괴를 분명히 드러내는 상징이었다."(1929)

— 스탠리 모리슨Stanley Morison, 타이포그래피 이론가, 케임브리지대학 출판부Cambridge University Press와 런던의 모노타입사 그리고 일간지 «타임스The Times»의 고문. 인용 출처는 스탠리 모리슨, 『타이포그래피의 기본 법칙Grundregeln der Buchtypographie』, 안겔루스드루케Angelus-Drucke 출판사, 베른, 1966년, 40쪽과 57쪽.

19세기의 르네상스안티콰Renaissance-Antiqua와 그로테스크Grotesk에 바탕을 둔 산세리프체(단, 기하학적 그로테스크는 제외)는 요즘도 글자가 많은 인쇄물 작업에 널리 이용되고 있다. 모든 용도는 아니더라도 이 서체는 그 장점을 굳이 증명할 필요가 없는 고전라틴체처럼 너무도 당연하게 사용된다. 가독성이 떨어지는 문제에는 누구도 나서서 목소리를 내지 않는다. 모리슨은 모노타입식자기를 위한 서체 제작에 아주 높은 품질 기준을 세워놓았다. 예를 들어 모노그로테스크Monogrotesk는 좋은 서체는 아니지만 이전의 납 활자 시대에 본문 활자체로 효과적인 기능성을 보여주었다(적어도 모노타입 시스템이 널리 보편화된 스위스에서는 이를 인

정한다). 같은 논리를 단순하고 명확하며 너무 굵지도 않은 악치덴
츠그로테스크Akzidenzgrotesk에도 적용할 수 있다. 이 두 가지 서
체는 컴퓨터 시대에도 살아남았다.

• 과거에 붙잡힌Passatistisch: 신조어 'passéiste'(이탈리아인 마리네티는 프랑스어
 로 글을 썼다)는 과거에 구속되었다는 의미를 지닌다.
 단눈치오풍D'Annunzianisch: 이탈리아 소설가인 가브리엘 단눈치오Gabriele
 D'Annunzio의 책처럼 야단스럽게 장식한 화려한 스타일을 가리킨다.

타이포그래피 논쟁의 주인공들

얀 치홀트Jan Tschichold는 1902년에 독일 라이프 **얀 치홀트**
치히에서 태어나 1974년에 스위스의 로카르노에
서 생을 마감했다. 그는 라이프치히의 예술공예서
적인쇄 아카데미(현재의 라이프치히 그래픽서적예술대학-옮긴이)
에서 교육을 받았다. 그는 타이포그래픽 디자이너로서 특히 북 디
자인에 몰두했고, 수많은 출판 작품을 만들었으며, 독일 라이프치
히와 뮌헨, 스위스 바젤에서 타이포그래피 교사로 일했다. 1925
년 라이프치히의 잡지 «튀포그라피셰 미타일룽겐Typographische
Mitteilungen»에서 낸 특집호 «기본적인 타이포그래피elementare
typographie»는 그의 디자인 철학을 선언할 수 있는 계기였다
(152-153쪽 참조). "새로운 시대는 하루아침에 시작되지 않으며 우
리는 이제야 새 시대의 시작점에 서 있을 뿐이다. 그와 같은 변화
는 서서히 이루어지지만 반드시 이루어진다."[1] 치홀트의 글은 예
술에 대한 것이었으나 타이포그래피에도 동일하게 적용되는 내
용이었다. 1920년대에 제작된 수많은 영화 포스터는 새로운 타이
포그래피의 요람기incunabula(구텐베르크 인쇄술 발명 이후 인쇄
된 초기 간본들을 지칭함. 혁명적인 인쇄술 발명 뒤에 쏟아진 초창기

[1] 얀 치홀트, «튀포그라피셰 미타일룽겐»의 특집호 «기본적인 타이포그래피» 중
「새로운 디자인」, 1925년 10월호, 193쪽. 특집호의 겉 표지와 표제지에는 소문자만
사용했고, 본문에는 대문자와 소문자를 혼용했다. 이 특집호에는 이반 치홀트Iwan
Tschichold라는 이름을 사용했다. (더욱 자세한 서지 정보는 참고문헌을 참고하라.)

1940년대의 막스 빌, 에리히 슈미트Erich Schmid의 영화 〈막스 빌, 절대감각의 소유자max bill-das absolute augenmass〉 중 스틸 컷, 사진작가 미상, 2008

1940년대의 얀 치홀트, 사진작가 미상

작품에 비유하기 위해 이 단어를 사용한 것 같다-옮긴이)다. 타이포
그래피 분야에서 치홀트의 저서 『새로운 타이포그래피Die Neue
Typographie』(1928)와 『타이포그래픽 디자인Typographische
Gestaltung』(1935, 이 책은 안그라픽스에서 『타이포그래픽 디자인』
으로 출간되었다-옮긴이)은 모든 시대를 통틀어 가장 중요한 서적
으로 꼽힌다. 1930년대 말에 치홀트는 장식적 요소를 적당히 사용
하는 고전적, 전통적 타이포그래피로 되돌아갔다.

막스 빌Max Bill은 1908년 스위스 빈터투어에 **막스 빌**
서 태어나 1994년 베를린에서 사망했다. 그는 평생
자신을 건축가라고 소개했다. 빌 자신의 평가에 따
르면 그는 처음에는 아마추어로 타이포그래피를 시작했으며 진짜
취미는 조소와 회화였다고 한다. 빌이 참여한 건축물 중 가장 중요
한 작품은 독일의 울름조형대학이고 빌은 그 학교 초대 교장직을
맡았다. 1960년대에 스위스 그라우뷘덴 주의 계곡 타민스Tamins
의 라부아토벨Lavoitobel 다리를 설계할 당시 기술자들은 자문을
구하기 위해 빌을 초대했다. "이 다리는 내가 실현한 것들 중 나를
가장 행복하게 만드는 것 가운데 하나다. 만일 이제 와서 다시 선
택할 수 있다면 재능 있는 전문가와 함께 가능한 한 많은 다리를
세우고 싶다."2 취리히 예술공예학교에서 금속공예를 전공하고 데
사우 바우하우스를 졸업한 뒤, 빌은 1928년 취리히에 자신의 광고
회사 '빌레클라메bill-reklame'를 열었다. 그의 목표는 건축가로
일하는 것이었지만, 대공황과 2차 세계대전 시기에는 건축 의뢰가
드물었다. 빌은 그래픽과 타이포그래픽 디자이너로서 1930년대

초부터 독보적인 디자인으로 서적, 포스터, 광고인쇄물을 만들어
가며 착실히 경력을 쌓았다.

논쟁의 계기

빌과 치홀트의 설전은 1946년에 벌어졌다. 스위스 타이포그래피
연보에 '현대 타이포그래피 논쟁'으로도 이름을 올린(게르트 플라
이쉬만Gerd Fleischmann이 처음 이름을 붙임) 두 사람의 지면상 토
론은 새롭게 유럽 전체의 관심을 받고 있다. 논쟁을 촉발시킨 계
기는 치홀트가 1945년 말에 취리히에서 한 강연 ‹타이포그래피의
불변 요소Konstanten der Typografie›였다. 빌은 그 강연을 자신
에 대한 도전으로 느꼈는지 곧바로 스위스 그래픽 잡지 «슈바이
쳐 그라피셰 미타일룽겐Schweizer Graphische Mitteilungen»(이
하 SGM)에 「타이포그래피에 관하여über typografie」[3]라는 논설

2 막스 빌, 잡지 «두du», 1976년 6월호, 68쪽. 빌은 가능하면 언제나 소문자를 사용했
 다. 이 책에서 그의 인용문은 전부 원래대로(소문자로) 표시한다. 빌도 잘못 썼지만
 흔히 다리의 이름을 '라비나토벨Lavinatobel'로 잘못 쓰는 경우가 있는데 제대로 된
 명칭은 '라부아토벨'이다.
3 막스 빌, 「타이포그래피에 관하여」. «SGM» 4호, 1946년, 193-200쪽. 이 글은 타
 이포그래피 잡지 «튀포그라피셰 모나츠블래터Typografische Monatsblätter»(이
 하 TM), 1호, 1995년, 3-7쪽(프랑스어); 4호, 1997년, 29-33쪽(독일어); 『막스 빌.
 타이포그래피, 광고, 북 디자인max bill. typografie, reklame, buchgestaltung.』,
 160-166쪽(독일어와 영어); 로빈 킨로스Robin Kinross·수 워커Sue Walker, «타이
 포그래피 페이퍼스Typography papers», 4호, 2000년, 62-70쪽(영어와 독일어)에도
 실렸다.

을 썼다. 이 글에서 빌은 치홀트의 강연을 대상으로 비판을 넘어 다소 공격적으로, 그러나 어디까지나 근거를 들어 조목조목 따졌다 (126-133쪽 참조). 치홀트는 같은 잡지에 즉각 「신념과 현실Glaube und Wirklichkeit」[4]이란 글을 실어 빌의 비난에 답했다. 치홀트 역시 빌만큼 비판적으로 자신의 주장을 펼쳤으나 어떤 부분에선 무척 적대적으로, 또 어떤 부분에선 화해를 구하듯 글을 썼다.

두 사람의 의견이 대립하게 된 쟁점을 요약하 **의견 충돌**
면 구타이포그래피와 신타이포그래피, 전통과 현대
의 대립이며, 더 포괄적으로 이해하면 대칭과 비대
칭 타이포그래피 혹은 장식적 요소가 첨가된 타이포그래피와 배제된 타이포그래피의 충돌이었다. 의견 대립의 주인공들, 즉 건축가이자 디자이너, 화가, 조소 공예가, 타이포그래픽 디자이너, 교수이자 저널리스트였던 빌은 당시 이미 세계적인 예술가로 유명했고, 타이포그래피 전문가이자 서적 제작자, 교수이자 저널리스트였던 치홀트는 세계적인 타이포그래피 대가로 명성을 떨치고 있었다. 두 사람의 대립되는 글로 옳고 그름을 판단하기 까다롭기 때문에 이들의 전문적인 의견은 오늘날에도 상당한 관심을 끌고 있다.

전통적 타이포그래피와 장식 요소

서적 타이포그래피(과거에 타이포그래피는 서적에만 해당되었다)에서 장식 요소가 당연한 부속처럼 담긴 대칭적 타이포그래피는 수

백 년 동안 올바른 서적 제작 방법의 전형이었다. 대칭과 장식은 결코 서로 떼어낼 수 없는 관계였다. 인쇄업자들은 16세기 초에 이미 장식 그림과 테두리 장식을 글과 함께 인쇄할 수 있도록 개별적인 장식 요소를 아예 납으로 주조하기 시작했다. 그러한 장식 조각의 조합을 규정하는 대칭 법칙도 존재했는데 오늘날 이 법칙을 아는 이는 거의 없다. 19세기 말에 모리스가 옛 타이포그래피 기술을 적용하여 테두리 장식을 나무틀에 새긴 적이 있다.

　장식을 다루는 법, 장식의 대칭성, 건축 역사에서 장식이 갖는 의미는 무척 흥미롭다. 그라나다에 있는, 특별히 보는 이를 압도하는 아름답고 다채로운 알람브라 궁전의 아랍 무어 건축 양식의 장식은 그 복잡하고 대칭적인 구조를 자세히 들여다보고 싶은 강렬한 욕구를 불러일으킨다. 16세기부터 문양이 풍부한 아랍 장식문화가 유럽 문화로 흘러 들어오면서 르네상스 시대부터 아라베스크 Arabeske와 무어레스크Maureske 양식이라고 불리는 독특한 당초唐草무늬 장식이 탄생했다.[5]

　1930년대 이후에는 이러한 장식이 유겐트슈틸과 아르데코 시

4　얀 치홀트, 「신념과 현실」. «SGM» 6호, 1946년, 233-242쪽. 이 글은 얀 치홀트, 『새로운 타이포그래피』, 2판, 부록, 18-32쪽; 얀 치홀트, 『저술들 1925-1974Schriften 1925-1974』, 제1권, 310-328쪽; «TM», 1호, 1995년, 9-16쪽(프랑스어); 4호, 1997년, 34-40쪽(독일어); 로빈 킨로스·수 워커, «타이포그래피 페이퍼스», 4호, 2000년, 71-86쪽(영어와 독일어)에도 실렸다.

5　에디트 뮐러Edith Müller, 『그라나다의 알람브라 궁전의 무어 양식 장식의 집단 이론 및 구조 분석 연구Gruppentheoretische und strukturanalytische Untersuch ungen der Maurischen Ornamente aus der Alhambra in Granada』.

기를 지나며 충분히 활용되었기 때문에 사라질 줄 알았다. 하지만 공교롭게도 대칭과 장식 형태가 다른 분야에서 다시 각광받았다. 장식의 '차가운kalte'[6] 버전인 구성주의와 구체예술Konkrete Kunst(수학적 사고[7]의 결과였다), '뜨거운heisse' 버전인 팝아트와 사이키델릭아트Psychedelic art(psycho와 delicious를 합성한 일종의 심리적 황홀 상태를 가리키는 신조어로, 이러한 상태를 연출하는 예술을 가리키며 환각예술이라고도 불린다-옮긴이), 포스트모던 건축[8]이 등장했으며, 대칭적인 슐리렌 사진기법Schlieren Photography은 의도되었다기보다는 무고한 컴퓨터 천재가 열심히 짜낸 프로그램이 우연히 출력한 효과였다.

아돌프 로스와 장식에 내려진 사형 선고

빈의 건축가 아돌프 로스Adolf Loos는 1908년에 펴낸 저서 「장식과 범죄Ornament und Verbrechen」[9]에서 장식 욕구를 강하게 비난하며 '눈에 보이는 작품을 만드는 예술가들', 예컨대 건축가, 시각예술가, 미술공예가 그리고 타이포그래픽 디자이너를 공식적으로 곤경에 빠뜨렸다. 많은 이들이 기억하는 로스의 에세이 제목은 내용을 압축하는 문장인 "장식은 범죄다"이지만, 사실 로스는 이 문장을 쓴 적이 없다. 1983년에 영국의 건축가이자 대학교수인 조셉 리쿼트Joseph Rykwert가 「장식은 범죄가 아니다Ornament ist kein

장식은 범죄(가 아니)다

Verbrechen」[10]라는 제목의 논문을 썼고 누구나 이해할 수 있듯이 잘못된, 혹은 완전히 옳지는 않은 암시를 불러일으켰고, 동시에 로스의 글까지 비꼬는 결과를 만들어내고 말았다. 리쿼트는 자신의 논문 제목이 로스의 에세이 제목처럼 어디까지나 "반어적인 의도였다"고 썼다. 하지만 로스의 반어법은 무척 진지한 편이었다.

장식과 끝없는 전쟁을 벌였던 로스는 언제나 자신의 몸에 꼭 맞게 재단한 정장을 입고 주문 제작한 구두를 신었는데, 하루는 구

6 카를 게르스트너Karl Gerstner가 '차가운 예술Kalte Kunst' 개념을 만들었다. 카를 게르스트너, 「차가운 예술?-현대미술의 현 위치에 관하여kalte Kunst?-zum Standort der heutigen Malerei」.

7 구체예술에 관한 막스 빌의 가장 중요한 글이다. 「우리 시대 예술의 수학적 사고방식Die mathematische Denkweise in der Kunst unserer Zeit」, 잡지 «베르크Werk», 3호, 1949년, 86-91쪽. 특별판이 1954년에 취리히 예술공예학교에서 출간되었다.

8 최근에 새로운 형태의 장식이 건축 분야에 등장했다. 포스트모더니즘의 장식이나 아르데코와 유사한 장식을 의미하는 것이 아니라, 예를 들면 베를린 건축가들이 모여서 만든 자우어부르크 후톤Sauerbruch Hutton과 같은 건축회사에서 건물의 일부를 장식과 결합시킨 것을 뜻하는데 이들 장식은 대개의 경우 기능을 지닌다.

9 아돌프 로스, 「장식과 범죄」, 『에세이 모음Gesammelte Schriften』, 363-373쪽. 이 글이 최초로 실린 지면은 1913년에 잡지 «레 카이에 도조르뒤Les Cahiers d'aujourd'hui»(프랑스어)이며, 1929년에 신문 «프랑크푸르터 차이퉁Frankfurter Zeitung»(독일어)에도 실렸다. 로스는 같은 내용의 강연을 1910년과 1913년에 한 적이 있다. 초판본과 달리 로스의 글을 모아서 엮은 새로운 판본은, 이유를 알 수 없지만, 로스가 관행처럼 사용하던 그림Grimm식 정서법을 사용하지 않았다. (그림형제 중 형인 야코프 그림Jakob Grimm은 동화작가로 더 유명하지만 언어학자로 독일 문법의 기초를 다지고 독일어 사전을 제작했다. 그림식 정서법이란 절제된 소문자 쓰기를 말한다-옮긴이)

10 조셉 리쿼트, 「장식은 범죄가 아니다」, 『장식은 범죄가 아니다. 예술로서의 건축Ornament ist kein Verbrechen. Architektur als Kunst』. 책의 제목이기도 한 이 두 개의 짧은 문장이 논문 첫 머리에 등장한다. 162쪽.

두에 있는 '브로그Brogue' 장식이 너무 과하다고 생각했고 앞으로
는 장식 없는 구두를 신고 싶어졌다. 로스는 어떻게 하면 구두 장
인에게 자신의 뜻을 잘 전달할 수 있을지 고민했다. "나는 구두 장
인에게 가서 이렇게 말했다. 지금까지는 구두 한 켤레를 만들면
30크로네를 받으셨지만 앞으로 저는 40크로네를 드리겠습니다.
(중략) 하지만 조건이 있습니다. 제 구두는 장식 없이 완전히 매끈
해야 합니다. 그러자 구두 장인은 행복한 천국에서 지옥으로 떨어
졌다. 그는 전보다 더 적게 일하게 되었으나, 내가 그에게서 모든
기쁨을 빼앗았던 것이다."11

새로운 건축의 선구자 로스는 이런 딜레마를 자신만의 방법으
로 승화했다. 몽마르트르 언덕에 자리한 다다이즘 시인 트리스탕
차라Tristan Tzara의 집 정면을 대칭으로 만들었고, 실제로 건축
은 하지 않았지만, 역시 파리에 위치한 미국의 무용가 조세핀 베이
커Josephine Baker의 집을 짓기 위해 전면에 가로 줄무늬를 사용
한 모형을 제시했다.

그에게 무엇보다 중요한 작업은 촘촘하게 홈을 새긴 도리스
식 기둥 모양의 마천루 빌딩 프로젝트였다. 1922년에 로스는 이
디자인을 들고 시카고트리뷴 타워 입찰 경쟁에 도전했다. 하지
만 디자이너의 진정성이 의심받을 정도로 기괴하고 병적인 디자
인은 경쟁에서 바로 퇴짜를 맞았다. 미국인은 고대 그리스 양식
이나 너무 현대적인 디자인을 원치 않았다. 그들이 원한 디자인
은 적당히 장식적인 네오고딕이었다. 로스 외에도 이 공모에는 브
루노 타우트Bruno Taut, 막스 타우트Max Taut, 발터 그로피우

스Walter Gropius · 알프레트 마이어Alfred Meyer, 베르나드 베이
푸트Bernard Bijvoet · 얀 다이커Jan Duiker 등 유럽의 유명한 신
건축운동Neues Bauen 건축가들이 아주 진보적인 프로젝트를 들
고 입찰했다.[12]

얀 치홀트의 강연 ‹타이포그래피의 불변 요소›

치홀트는 1945년 12월 취리히에서 스위스 그래픽 디자이너를 대
상으로 펼친, 그리고 나중에 빌을 몹시 분노하게 만든 ‹타이포그래
피의 불변 요소›라는 제목으로 강연을 열었다. 빌이 쓴 글 「타이포
그래피에 관하여」에 따르면 치홀트는 강연에서 이렇게 주장했다.
"1925년부터 1933년까지 독일에서 꾸준히 환영받던 '새로운 타이
포그래피'는 사실 주로 광고 인쇄물에 사용되었으며 지금은 시대
에 맞지 않게 되었다. 서적, 특히 문학작품과 같은 일반적인 인쇄
물을 디자인하기에 새로운 타이포그래피는 적절하지 않으며 가급

11 아돌프 로스, 『에세이 모음』, 372쪽.
12 시카고트리뷴 타워 공모전의 승자는 네오고딕 양식으로 타워를 설계한 뉴욕의 존 미
 드 하웰스John Mead Howells · 레이몬드 후드Raymond M. Hood였다. 자세한 내
 용은 『시카고트리뷴의 새 본사 빌딩을 놓고 벌인 국제 경쟁 사건The International
 Competition for a new Administration Building for the Chicago Tribune
 MCMXXII』, 1980년 개정판, 26-28쪽을 참고하라. 본문에 언급된 건축가들의 디자
 인 삽화는 각각 로스 76쪽, 그로피우스 · 마이어 76쪽, 막스 타우트 84쪽, 브루노 타우
 트 85쪽, 베이푸트 · 다이커 86쪽에 수록되었다.

적 지양해야 한다." 빌은 이에 대해 치홀트의 이름을 직접 거론하지 않고 애매하게 썼다. "최근에 유명한 타이포그래피 이론가 중한 사람이 말하길……." 그가 누구를 암시하는지 즉시 알아챈 치홀트는 지체 없이 「신념과 현실」이란 글을 발표해 빌의 비난에 대응했다. 치홀트는 강연에 참석한 청중 중에서 빌을 보지 못했다며 빌이 "강연을 대충 듣고 크게 왜곡하여 인용한 글을 두세 다리 거쳐서 전해 들은 것이 틀림없다"고 썼다. 또한 그는 다음을 분명히 강조했다. "한 가지 짚고 넘어가자면 나는 '유명한 타이포그래피 이론가 중 한 사람'('유명한'이란 단어 앞에 '아주'라는 부사가 생략된 것 같다)이 아니라, 내가 아는 한 현재 독일어 문화권에서 독보적인 유일한 타이포그래피 전문가다." 그리고 자신의 오랜 강의 경험과 실무 경력을 나열하며 빌을 비난했다. "이렇게 폭넓은 작업 경력과 그동안 쌓아온 경험치를 통해 나온 내 주장이 현장 밖의 일개 건축가의 이론보다는 더 무게가 있다." 이로써 빌은 타이포그래피 분야의 아마추어로 전락해 야단맞는 꼴이 되었다.

얀 치홀트와 새로운 타이포그래피

치홀트는 1920년대에 《튀포그라피셰 미타일룽겐》의 특집호 《기본적인 타이포그래피》와 저서 『새로운 타이포그래피』이 두 권의 걸작을 출간한 뒤 진보적인 타이포그래피와 그래픽을 이끄는 독일의 대표 디자이너[13]

저자로서의
얀 치홀트

가 되었다. 1930년대 말에 다시 전통적 타이포그래피로 전향한 그
의 행동은 진보적인 디자이너들에게 미움을 샀다. 1935년까지도
치홀트는 자신의 저서 『타이포그래픽 디자인』에 이렇게 썼다. "구
체회화 작업이란 단순한, 서로 대조를 이루는 요소들로부터 섬세
한 질서가 담긴 표상을 만드는 일이다. 새로운 타이포그래피 역시
그러한 질서의 창조를 추구하므로 타이포그래픽 디자이너는 많은
구체회화 작품을 모범 삼아 거기에서 상당한 자극을 받고 시각화
된 현상 세계를 배울 수 있다. 구체회화는 시각적 질서를 가장 잘
배울 수 있는 교과서다. 물론 토씨 하나 빼놓지 않고 베끼라는 말
이 아니라, 구체회화 작가의 정신으로 작업하라는 뜻이다. 어디까
지나 타이포그래피 기술과 우리 작업이 추구하는 목표 범위 안에
머물러야 한다. 단순한 형식주의로 빠져들지 않으려면 말이다."[14]
이 책이 전통적 타이포그래피로 다소 기울어졌음(꽤 현대적인 타이
포그래피에 본문은 보도니체를 쓰고 있다)을 감안하면 정말 "현대에
적합한 타이포그래피 형태 디자인과 관련 분야(사진, 사진 몽타주,
신미술운동)에 관해 탁월하게 쓰인, 흠잡을 데 없는 이론서"[15]이지

13 얀 치홀트는 「신념과 현실」에서 진보적 타이포그래피를 이끄는 대표적인 디자이너
 라는 자신의 역할을 이렇게 회고했다. "당시 우리 세계에서 유일한 전문가라는 이유
 로 내게 맡겨졌던 리더 역할은 거의 '총통'의 역할이나 다름없었다. 독재 국가의 특징
 인 '추종자 무리'를 정신적으로 지도하고 보호하는 역할 말이다." 그가 나중에 자칭
 (?) 새로운 타이포그래피의 총통 역할을 거부한 이유를 쉽게 이해할 수 있다. 하지만
 그가 과거에도 그 역할을 싫어했을까?
14 얀 치홀트, 『타이포그래픽 디자인』, 92쪽.
15 같은 책, 표지글 인용.

않은가. 또 눈길을 끄는 부분은 치홀트가 테오 반 되스부르크Theo van Doesburg를 거론하며 구체예술의 시대[16]에 관해 이야기하는 부분이다. 당시 '구체예술'은 단지 십여 명의 예술가, 예술사가, 박물관 전문가 그리고 당연하게도 이제 활동을 막 시작한 구체예술가 빌만 아는 용어였다. 치홀트는 그의 독자들, 즉 당시 인쇄소에서 식자공으로 일하던 타이포그래퍼들에게 지나치게 빠른 지적 민첩성을 기대했던 것 같다. 하지만 지금 되돌아볼 때 이 책에서 가장 모순적인 부분은 빌의 타이포그래피 작업이 들어간 삽화다.[17] 그로부터 타이포그래피 논쟁이 벌어진 것은 고작 10년 뒤의 일이니 말이다!

치홀트는 1929년에 예술사가이자 사진작가 **북 디자이너로서의 얀 치홀트** 인 프란츠 로Franz Roh와 함께 단행본『포토아우게foto-auge』(내가 아는 한 치홀트의 책 중에서 가장 극단적으로 소문자만 사용한 유일한 책이다)를 공동 저술하고 디자인을 담당했으며, 1930년에는『한 시간짜리 인쇄 디자인Eine Stunde Druckgestaltung』을 쓰고 디자인했다. 몇 년 뒤에는 전문지식을 수집하고 풍부한 역사적 삽화를 발굴하여『그림으로 보는 활자의 역사Geschichte der Schrift in Bildern』(1941)를 세상에 내놓았으며,『좋은 활자체Gute Schriftformen』(1941-1942),『글씨체 보감Schatzkammer der Schreibkunst』(1946),『도서디자인 실무Im Dienste des Buches』(1951, 그림식 정서법 혹은 절제된 소문자가 사용됨)와『알파벳과 레터링 보감Meisterbuch der Schrift』(1952)을 썼다.

치홀트는 「신념과 현실」에 이렇게 썼다. "나는 여전히 내가 쓴 교과서 『타이포그래픽 디자인』의 내용이 옳다고 생각하며, (중략) 단어 하나도 바꾸고 싶은 마음이 없다. 하지만 만약 개정판을 낸다면 마지막 장은 삭제할 것이다."[18] 이 부분이 바로 아픈 부분이다. 마지막 장의 제목 '새로운 서적'은 기대를 불러일으키지만 어딘지 스스로도 확신하지 못한 인상을 준다. 아마 폭넓은 역사 지식을 지닌 요즘 독자들은 그의 이 마지막 장에 담긴 모호한 불확실성을 느낄 수 있을지 모른다. 이 장에는 치홀트가 나중에 더 이상 동의할 수 없게 된 주장도 있다. "고급스러운 미적 취향을 가진 이들에겐 오늘날의 일반적인 책 표지 디자인이 다소 구식으로 느껴질 것이다. 나는 현대의 타이포그래피운동이 이런 책들을 그냥 두고 넘어가지 않을 것이라 확신한다. 왜냐하면 그렇게 많은 새로운 변화를 불러온 우리 시대가 책에만 시대의 흔적을 남기지 않을 리가 없기 때문이다. (중략) 그러므로 우리는 이 시대의 책을 우리가 가진 것으로 디자인하는 방법을 배워야 하며 더 이상 고전적인 방식에 기대

16 테오 반 되스부르크의 구체예술 선언은 1930년에 파리에서 발행된 잡지 «아르 콩크레Art concret»를 통해 발표되었다. 자세한 내용은 아숄트Asholt·볼프강 Wolfgang, 발터 펜더스Walter Fähnders 발행, 『유럽 아방가르드의 선언과 성명서 1909-1938 Manifeste und Proklamationen der europäischen Avantgarde 1909-1938』, 396쪽; 한스 요르크 글라트펠더Hans Jörg Glattfelder, 「막스 빌에게 있어 '구체' 개념의 지속 및 변화Konstanz und Wandlung des Begriffs ‹konkret› bei Max Bill」를 참고하라. 이 논문은 『막스 빌: 작업의 여러 측면들Max Bill: Aspekte seines Werks』, 16-18쪽에 수록되어 있다.
17 수록된 삽화는 1934년에 막스 빌이 취리히 소재의 세탁기 제작회사 슐테스Schulthess를 위해 디자인한 브로셔 디자인이다. 79쪽.
18 얀 치홀트, 「신념과 현실」, 233쪽.

안 치홀트, 포스터, 83.5×124.5cm, 1927

지 말아야 한다."[19] 그보다 더 이전인 1928년에 출간된 치홀트의 가장 유명한 저서에서도 그의 발언은 가히 혁명적이었다. "그러나 이제는 현대적인, 그러니까 과거를 답습하지 않는 타이포그래피 형태를 찾는 일이 중요하다. 본문용 서체로는 개성이 강하지 않은 라틴체, 즉 고전 서체 중에 예컨대 개러몬드를 고려할 수는 있다. 물론 본문 활자체로 사용할 수 있을 정도로 충분한 그로테스크 활자를 보유하지 못했을 때의 이야기다. (중략) 새로운 서적 형태는 오늘날 이미 존재한다고 말할 수 있다."[20] 『새로운 타이포그래피』를 쓸 당시 치홀트는 엘 리시츠키El Lissitzky의 이론과 타이포그래피 및 디자인 작업에 많은 영향을 받은 것으로 보인다. 특집호 『기본적인 타이포그래피』에 실린 레터헤드Letterhead의 삽화는 절친했던 러시아계 작가 리시츠키에게 보내는 오마주로 보인다.

19 얀 치홀트, 『타이포그래픽 디자인』, 98쪽.

20 얀 치홀트, 『새로운 타이포그래피』, 233쪽. 인용 부분과 달리 서체에 관한 단락에서는 치홀트의 더 강한 어조를 읽을 수 있다. "존재하는 모든 서체 중에서 우리 시대와 가장 어울리는 서체는 그로테스크 혹은 획이 굵은 블록 서체(올바른 표현은 아마도 '뼈대 서체'일 것이다)가 유일하다." 75쪽. 여담이지만 치홀트는 이 책의 마지막 장에도 '새로운 서적'이란 제목을 붙였다. 223-233쪽.

얀 치홀트의『새로운 타이포그래피』개정판

치홀트가 사망하고 13년 뒤인 1987년에 그의 책『새로운 타이포그래 피』의 개정판이 발간되었다. 귄터 게르하르트 랑게Günter Gerhard Lange는 이미 1960년대부터 개정판을 내도록 권유했으나 치홀트는 이런 말로 회피하곤 했다. "그 책에는 오류가 너무 많아서 오해를 불러일으킬 수 있다네." 그럼에도 계속 권유하자 랑게에게 '무척 예민하고 거만하게 굴던' 치홀트가 이렇게 답했다고 한다. "좋은 책인 것은 맞지."

랑게는 치홀트의 업적을 이렇게 요약했다 "얀 치홀트가 평생 이룬 업적은 대단히 다채로우며 시간이 지나도 변치 않는다. 젊은 시절에는 광고 타이포그래피와 현대를 이끄는 디자이너로, 말년에는 서적 타이포그래피를 재창조하며 전통을 옹호하는 디자이너로 활약했다. 그는 두 분야 모두에서 특별한 재능을 유감없이 발휘했다. 그는 자신이 원하는 일을 했던 열정적인 진보적 전통주의자의 종합체였다."21

타이포그래피와 타이포그래피 저널리즘 분야에서 수십 년에 걸쳐 적지 않은 영향을 끼친 치홀트의 존재감에 관해 한스 페터 빌베르크Hans Peter Willberg는 이렇게 썼다. "타이포그래피에 관한 논의에서 얀 치홀트의 이름이 빠진 적은 단 한 번도 없다. 종종 치홀트에 대한 반대 의견은 있었으나 치홀트 없이는 결코 논의가 이루어지지 않았고 누구도 치홀트를 빼고 이야기하지 않았다."22

『새로운 타이포그래피』개정판에 달린 설명은 적절하게도 카지미르 말레비치Kasimir Malewitsch의 삽화 〈검은 사각형〉 아래에 배치되었으며, 역시나 아름답고도 바람직한 문구를 포함하고 있다. "얀 치홀트의『새로운 타이포그래피』는 비록 그가 훗날 완전히 다른 방향으로 전향하긴 했으나 하나의 선언이며, 목적을 막론하고 모든 노력의 특징인 아름다움과 새로운 시대를 열고 진리를 발견하겠다는 책임감 그리고 영향력

을 품은 책이다. (중략) 그러므로 이 같은 책은 결코 파기되거나 사라지면 안 된다. 이 책은 그 자체로 영속한다."[23]

가끔은 저자들이 자신 혹은 자신의 작품을 파괴하지 못하도록 보호해야 한다는 생각이 든다.

21 귄터 게르하르트 랑게, 「얀 치홀트, 진보적 전통주의자J.T., der progressive Traditio
 nalist」, 출처는 필립 루이들Philipp Luidl, 『J.T., 요하네스 츠키홀트, 이반 치홀트,
 얀 치홀트J.T., Johannes Tzschichhold, Iwan Tschichold, Jan Tschichold』, 44쪽과
 52쪽.
22 한스 페터 빌베르크, 「얀 치홀트의 주석에 덧붙이는 해설Marginalien zu anmer
 kungen Jan Tschicholds」, 출처는 『얀 치홀트, 타이포그래피와 활자 디자이너
 1902-1974Jan Tschichold, typograph und schriftentwerfer 1902-1974』, 취리히
 공예미술박물관 카탈로그, 1976년, 35쪽. 이 글의 본문에는 치홀트가 몇몇 간행물에
 사용했던 그림식 정서법이 사용되었다.
23 『새로운 타이포그래피』 개정판에 수록된 설명, 47쪽.

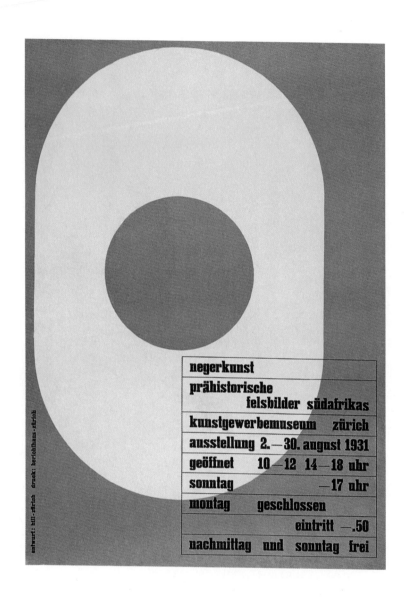

막스 빌, 포스터, 90.5×128cm, 1931

건축가 막스 빌의 타이포그래피

그래픽과 타이포그래픽 디자이너로 활동한 빌은 다 방면으로 작업을 남겼지만 포스터가 가장 유명하 다. 빌의 책을 아는 사람들은 특정 분야의 전문가나 수집가뿐이다. 덜 유명한 몇 가지 이전 작품을 제외하고, 제대로 된 포스터 디자인은 빌이 1931년에 취리히 공예미술박물관을 위 해 제작한 <흑인예술Negerkunst> 전시회 포스터를 시작으로 줄줄 이 이어졌다. 1931년과 1932년에 빌은 인테리어 디자인 상점 '본 베다르프Wohnbedarf'의 포스터를 세 개 제작했는데, 하나는 유 통회사를 위한 광고였고, 다른 두 개는 각각 스위스 취리히의 실험 적 주택단지 노이뷜Neubühl과 제네바의 메종 드 베르Maison de verre(건축가는 르 코르뷔지에Le Corbusier)에 전시하기 위한 것이 었다. 1932년에 빌은 스위스 바젤의 댄스 스튜디오 불프Wulff의 포스터 두 가지를 아이리스 인쇄Irisdruck(다양한 색을 동시에 인 쇄하는 특별한 오프셋 인쇄 방법-옮긴이) 방식으로 제작했고, 1936 년에는 취리히 현대미술관에서 열린 <현대 스위스 회화와 조소의 문제점Zeitprobleme in der Schweizer Malerei und Plastik> 전 시회 포스터를 디자인했다. 1940년대에는 바젤미술관의 <구체예 술>(1944) 전시회 포스터와 취리히 현대미술관에서 열린 미술가 협회 <알리안츠Allianz> 전시를 위한 두 개의 포스터(1942·1947), <페브스너, 반통겔루, 빌Pevsner, Vantongerloo, Bill>(1949) 전시 회 포스터를 제작했다. 또한 빌은 취리히 현대미술관에서 열린 전

(위) 얀 치홀트, 책 표지, 21×29.7cm, 1930
(아래) 막스 빌, 책 표지 앞뒷면, 11×18.6cm, 1930

시 ⟨미래주의와 형이상회화Futurismo & Pittura Metafisica⟩(1950)
와 ⟨페기 구겐하임의 수집품에서 찾은 현대예술Moderne Kunst
aus der Sammlung Peggy Guggenheim⟩(1951)의 포스터도 디자
인했다. 1960년에 그가 만든 포스터 두 가지도 빼놓을 수 없다. 빈
터투어미술관에서 열리는 자신의 작품전을 위해 리노컷Linocut
방식으로 제작한 포스터와 백색, 회색, 검정색을 사용하여 절제미
를 드러낸 루가노Lugano ⟨흑백Bianco e nero⟩ 전시 포스터다. 빌
은 이들 전시를 위해 대부분의 카탈로그를 제작한 것은 물론 소개
글과 설명도 직접 썼다.

빌은 알버트 에리스만Albert Ehrismann의 시
집 『아스팔트 위의 미소Lächeln auf dem Asphalt』
(1930)를 위해 오랜 시간이 지난 지금도 전혀 어색

<div style="text-align: right">막스 빌의
초기
북 디자인</div>

하지 않은 현대적인 그래픽이 담긴 책 표지를 디자인했다. 취리
히 열차 중앙역의 항공 사진과 인체 형상의 스케치를 조합해 초
현실적인 분위기를 만들어냈다. 빌이 디자인한 책에는 스위스 출
판사 오프레히트 & 헬블링Oprecht & Helbling에서 출간한 하인
리히 레기우스Heinrich Regius의 『새벽, 독일에서 쓴 짧은 글들
Dämmerung, Notizen in Deutschland』(1932), 이그나치오 실로
네Ignazio Silone의 『폰타마라Fontamara』(1933) 및 에두아르트
켈러Eduard Keller의 『아스코나 건축책Ascona Bau-Buch』(1934),
스위스의 유로파 출판사Europa Verlag에서 출간한 이그나치오 실
로네의 『파시즘Der Fascismus』(1933) 및 콘라드 하이든Konrad
Heiden의 『제3제국의 탄생Geburt des dritten Reiches』(1934)이

있다. 건축에 관한 책 중 빌이 처음으로 디자인한 『아스코나 건축책』은 다소 덜 엄격한 레이아웃과 체계적이지 않은 삽화 크기 그리고 클래식한 보도니체를 사용함으로써 그가 나중에 디자인하는 건축 도서들의 외형적 명료성에는 미치지 못한다. 앞서 나열한 출판사들에서 출간한 도서들의 몇몇 저자는 출판을 할 수 없는 이민자 자격이라는 등의 이유로 가명으로 책을 쓰기도 했다.[24]

1930년대에 빌의 광고회사 빌레클라메는 본베다르프의 광고 캠페인과 공동주택단지 노이뷜 그리고 취리히에 최초로 지어진 신건축운동 건물인 체트하우스Zetl-Haus(건축가는 루돌프 슈타이거Rudolf Steiger와 카를 후바커Carl Hubacher)의 광고를 기획했다. 상점과 사무실, 가정집과 식당, 술집과 영화관이 들어선 이들 다용도 건물을 홍보하기 위해 빌은 당시에는 매우 이례적으로 신문 한 면을 가득 채우는 광고를 여섯 가지나 고안했다. 그에게 광고 매체와 전단지 디자인을 의뢰한 고객은 건축가, 라반예술학교의 케테 불프Käthe Wulff, 재즈밴드를 이끌던 해리 리퀘어Harry Riquer, 라디오 제작자 등 다양했다. 1927년 빌은 처음으로 자신의 편지지 포맷을 디자인했는데(맥 빌, 건축가, 화가, 빈터투어-데사우) 이 형식은 그 뒤에도 다양한 디자인으로 계속 변형되었다.

1935년부터 1938년까지 빌은 연속된 그래픽 작품 ‹한 가지 주제에 관한 열다섯 가지 변형quinze variations sur un même thème›을 제작하는 데 몰두했다. 하나의 기하학적 주제로부터 발전한 대부분 알록달록한 색상을 지닌 열다섯 가지의 변형된 모습 중에서 열두 가지는 석

파리에 간 스위스 예술가

판화 기법으로 인쇄했으며 나머지 세 가지와 원 주제는 일반적인 서적 인쇄 기법으로 인쇄했다. 유연하게 구성된 판면에 보도니체를 쓴 설명서(프랑스어, 영어, 독일어)는 확실히 현대적인 디자인이었다. 파리의 에디시옹 데 크로니크 뒤 주르Editions des chroniques du jour 출판사와 페르낭 물로Fernand Mourlot의 석판 인쇄공방은 이제 갓 서른 먹은 스위스 출신 예술가에게 나쁜 선택지가 아니었다. 빌에게 파리는 낯선 도시가 아니었다. 1930년대 초반부터 이미 한스 아르프Hans Arp, 조피 토이버아르프Sophie Taeuber-Arp, 오귀스트 에르뱅Auguste Herbin, 피트 몬드리안Piet Mondrian, 코르뷔지에, 마르셀 뒤샹Marcel Duchamp, 조르주 반통겔루Georges Vantongerloo 같은 파리의 예술가들을 알고 지냈거나, 혹은 곧 친분을 쌓았다. 빌은 1932년에 파리의 예술가 단체인 추상창조abstraction-création 그룹의 회원이 되었다. 1933년에 출간된 추상창조 그룹의 잡지 «아르 농피귀라티프art non-figuratif» 2호에는 빌의 유명한 작품 〈웰릴리프Wellrelief〉가 실렸다(125쪽 참조).

파리에서 빌은 취리히 출판업자 한스 기르스베르거Hans Girsberger의 부탁으로 코르뷔지에와 피에르 장느레Pierre Jeanneret의 『작품 전집Œuvre complète』 3권의 편집을 맡았다. 이 시기에 그는 또한 디자인과 편집을 위해 약 10여 년의 시간과

24 하인리히 레기우스는 독일의 유명한 사회철학자 막스 호르크하이머Max Horkheimer의 가명이며, 이탈리아 출신 작가 이그나치오 실로네의 본명은 세콘디노 트란퀼리Secondino Tranquilli다.

노력을 쏟게 될 자료집 「현대 스위스 건축 1925-1945 Moderne
Schweizer Architektur 1925-1945)」의 작업에 착수했다. 1940
년에는 알프레트 로트Alfred Roth의 『새로운 건축Die Neue
Architektur』,[25] 1948년에는 게오르크 슈미트가 펴낸 전기 『조
피 토이버아르프』(134-135쪽 참조)의 편집을 맡았다. 『재건. 파
괴와 설계, 건설에 관한 기록Wiederaufbau. Dokumente über
Zerstörungen, Planungen, Konstruktionen』(1945), 『로베르 마
야르Robert Maillart』(1949), 『형태. 20세기 중반의 형태 발전에
관한 결산Form. Eine Bilanz über die Formentwicklung um die
Mitte des XX. Jahrhunderts』(1952, 184-187쪽 참조)은 그가 직접
글을 쓰고 디자인한 작업들이다. 1941년에 빌은 알리안츠 출판사
를 세웠고 여기서 발행한 책 중에는 한스 아르프의 목판화집 『11
가지 구성11 configurations』과 조피 토이버아르프의 삽화집이 있
다. 앞서 말한 책들은 모두 훌륭한 타이포그래피 작품들이다.

치홀트는 스위스의 타이포그래피와 미술계 인사 테오 발머
Theo Ballmer, 오토 바움베르거Otto Baumberger, 발터 췰리악
스Walter Cyliax, 헤르만 아이덴벤츠Hermann Eidenbenz, 한스
에르니Hans Erni, 발터 헤르데크Walter Herdeg, 막스 후버Max
Huber, 발터 케크Walter Käch, 에른스트 켈러Ernst Keller, 리
하르트 파울 로제Richard Paul Lohse, 헤르베르트 마터Herbert
Matter, 한스 노이부르크Hans Neuburg, 안톤 슈탄코브스키Anton
Stankowski 등을 흥미롭게 지켜본 것 같다. 그리고 빌과 논쟁을
벌였던 1946년에는 이미 빌의 타이포그래피 작업들을 잘 알고 있

었을 것이다. 빌의 작업들이 치홀트의 대를 이은 작품으로 간주되었기 때문이다.[26] 바꿔 말하면 빌도 타이포그래피와 출판 작업을 하는 데 치홀트의 영향을 크게 받았을 것이다. 빌이 남긴 장서에는 치홀트의 책이 상당수 있으며, 그중 두 권에는 헌사까지 적혀 있다 (180-181쪽 참조).[27] 논쟁을 시작하기 전까지 두 사람은 서로에게 우정과 존경을 보내는 관계였던 것이다.

『붙잡힌 시선』과 '새로운 광고 디자이너 그룹'

1930년에 하인츠 라슈와 보도 라슈Heinz & Bodo Rasch 형제는 『붙잡힌 시선Gefesselter Blick』이란 단행본을 출판하면서 새로운 타이포그래피의 개척자 20여 명을 소개하고 이들의 작품을 공개했다. 그중에는 빌리 바우마이스터Willi Baumeister, 막스 부르하르츠Max Burchartz, 요하네스 카니스Johannes Canis, 발터 췰

25 팀 베넷Tim Bennett은 알프레트 로트의 책 『새로운 건축』을 두고 "도서계의 롤스 로이스"라고 말했다. 기사 〈새로운 건축The New Architecture〉, 잡지 《건축계 비평The Architectural Review》, 88호, 1940년, 29-30쪽을 참고하라.
26 1933년에 막스 빌이 기업 쉘Shell을 위해 디자인한 포스터가 얀 치홀트의 유산으로 언급되었다. 르 쿨트르·퍼비스Le Coultre·Purvis, 『얀 치홀트. 아방가르드 포스터Jan Tschichold. Plakate der Avantgarde』, 106쪽을 참고하라.
27 앙겔라 토마스Angela Thomas가 내게 헌사가 적힌 책들을 보여주었다. 『그림으로 보는 활자의 역사』("친애하는 빌에게 우정을 담아, 1941년 2월 25일, 얀 치홀트"), 『서체학, 서체 연습 그리고 스케치Schriftkunde, Schreibübungen und Skizzieren』 ("막스 빌에게 감사를 전하며, 1942년 9월 20일, 얀 치홀트"). (앙겔라 토마스는 막스 빌의 두 번째 부인이다-옮긴이)

리악스, 존 하트필드John Heartfield, 리시츠키, 라슬로 모호이너지László Moholy-Nagy, 파울 슈이테마Paul Schuitema, 쿠르트 슈비터스Kurt Schwitters, 카렐 타이게Karel Teige, 피트 츠바르트Piet Zwart 그리고 빌(그는 겨우 22살의 최연소 작가였다)과 치홀트가 있었다.

치홀트는 자신을 "광고 디자이너이자 뮌헨에 극단적인
소문자 쓰기 있는 독일인쇄장인학교의 교수"라고 소개하며, 전부 소문자로 이루어진 단 하나의 명쾌한 문장으로 자기소개를 마무리했다. "광고를 만들 때 나는 최대한 목적에 맞게 디자인하려고 노력하며, 하나하나의 구성 요소가 모두 조화롭게 어우러지도록 한다."[28]

빌은 먼저 독자에게 자신의 브랜드인 '빌취리히bill-zürich'를 알리고, 이어서 몹시 장황하고 세세한 설명을 시작했다. "취리히 예술공예학교(금속공예 전공), 데사우 바우하우스 졸업, 1928년 말부터 취리히에서 다양한 분야를 공부하고 그림을 그리며 설계도를 작성했다. 공부는 인간이 할 수 있는 가장 위대한 일이다. (중략) 오늘날 우리 일상에서 모든 디자인은 최우선으로 경제성을 요구한다. (중략) 인쇄 디자인은 가독성을 전제하는 텍스트 이미지의 창조를 뜻하며, 인쇄물을 목적에 부합하도록 규격화하면서도 사용자의 차이와 다양성에 맞게 유연하게 변화시키는 심리적 고려가 필요한 과정이다."[29]

치홀트와 빌은 모두 '링, 새로운 광고 디자이너 그룹Ring neue werbegestalter' 전시에 참여했다.[30] 회화나 건축 혹은 타이

포그래픽 디자이너로서 각자의 본업에 충실하던 예술가들이 모여 1927년에 결성한 링 그룹의 주요 인사는 슈비터스, 바우마이스터, 부르하르츠, 발터 덱셀Walter Dexel, 그룹에서 유일한 타이포그래피 전문가인 치홀트 그리고 프리드리히 포어뎀베르게길데바르트Friedrich Vordemberge-Gildewart 등이다. 정식 회원은 아니었으나 빌은 다른 디자이너들처럼 게스트 디자이너로 전시에 초대받았다. 하지만 그가 초대에 응했던 전시는 1931년의 암스테르담 전시가 유일하다.

막스 빌의 초기 정치·문화 활동

빌의 정치·문화 활동을 알아보려면 앞서 말한 것처럼 그가 오프레히트 & 헬블링 출판사 그리고 유로파 출판사와 함께 작업했던 1930년대 초반으로 되돌아가야 한다.[31] 1932년에 오프레히트 & 헬블링 출판사는 작가 이그나치오 실로네와 그의 편집위원회가 만드는 극단적 좌파 계열 잡지 «인포르마치온information»

28 하인츠 라슈와 보도 라슈,『붙잡힌 시선』, 102쪽.
29 같은 책, 23-24쪽.
30 『붙잡힌 시선』은 링 그룹의 예술가들을 모두 다루었다. 1928년부터 1931년까지 링 그룹은 여러 나라에서 전시를 열었는데, 그중에는 1930년 바젤미술관전과 1931년 암스테르담 시립미술관전도 있다. ‹타이포그래피도 예술이 될 수 있다Typographie kann unter Umständen Kunst sein›, ‘링, 새로운 광고 디자이너 그룹’, 1931년 암스테르담 전시›, 취리히 디자인미술관 카탈로그, 1991년.

창간호를 발간했다.[32] 빌은 잡지의 로고를 디자인하고 사진과 스케치, 문자를 조합하여 그야말로 개성 넘치는 표지를 제작했고 본문 조판까지 담당했다. 이 잡지는 18호까지 발간된 뒤 폐간되었는데, 독자 수가 급감한 이유도 있었지만 국가의 감시로 출판사 존립 자체가 위험해졌기 때문이다.[33] 1933년에 빌은 자유진보 신문 «디 나치온Die Nation»[34]의 로고(신문 맨 위에 놓인 부분)를 디자인했고, 같은 해에 발간된, 정치보다 문화를 더 많이 다루는 신문 «돔 므조르날Dôme-Journal»[35]의 로고도 기획했다. 빌은 1944년에 오비브Eaux-Vives 화랑(구체예술 작품을 주로 취급했던 취리히의 작은 화랑-옮긴이)의 회보이자 동시에 알리안츠 예술가 집단, 특히 취리히 구체예술가 집단의 연락 매체 역할을 했던 잡지 «압스트라크트/콘크레트abstrakt/konkret»[36]의 창간 멤버로 활동했다. 판화의 원본을 소개해서 종종 작가의 서명이 들어 있던 등사판으로 인쇄한, 완전히 새로운 표지였다. 빌은 다양한 분야에 관심을 가지고 도전했지만, 특히 진보적인 문화 활동과 급진적이고 반파시즘의 사고방식이 공존하는 일에는 참여하지 않은 것이 없다고 단언해도 될 정도였다.

31 에밀 오프레히트Emil Oprecht는 1925년에 오프레히트 & 헬블링 출판사를, 1933
 년에 유로파 출판사를 세웠다. 그의 형인 한스 오프레히트Hans Oprecht는 같은
 해인 1933년에 취리히 구텐베르크출판협회의 이사회 의장을 맡았다. 이 단체는 독
 일 나치당이 베를린출판협회를 해산시켰기 때문에 이를 계승하기 위해 만들어진 협
 회다.

32 "경제, 과학, 교육, 기술, 예술을 위한 잡지"를 표방하는 «인포르마치온»은 출판사
 뷔허슈투베Bücherstube와 출판사가 운영하는 서점 '닥터 오프레히트 & 헬블링'
 을 통해 1932년 6월부터 1934년 2월까지 총 18권이 발간되었다. 대표 발행인은 좌
 파 법조인이자 골동품 중개상이었던 블라디미르 로젠바움Wladimir Rosenbaum
 이 결성한 '문학 출판을 위한 출판자조합'이었는데, 발간 2년째부터는 닥터 오프
 레히트 & 헬블링이 넘겨받았다. 5호에는 빌의 일러스트레이션「일하는 도덕 중독
 자Sittlichkeitsschnüffler an der Arbeit」가 실렸다.

33 1934년에 발행된 «인포르마치온»의 마지막 권인 6호에 에밀 오프레히트는 이렇
 게 썼다. "안타깝지만 «인포르마치온»의 발행인은 이번 호를 마지막으로 권한을 내
 려놓게 되었다. (중략) 발간 첫해에 비해 본 잡지의 구독률은 절반 미만으로 떨어졌
 다."(1쪽) 하지만 게오르크 슈미트는 출판사에 관해 이렇게 썼다. "우리는 무엇보다
 도 본지의 출판인에게 고마워해야 한다. 닥터 오프레히트는 «인포르마치온»의 내
 용에 완전히 동의하진 않았어도 (이번 호에만 해당하는 이야기가 아니다) (중략) «
 인포르마치온»의 독립성을 존중했으며 그래서 이러한 '손해 보는 비즈니스'를 어떻
 게든 오래도록 유지해왔다."(4쪽) 페터 캄버Peter Kamber는 막스 빌,『두 인생 이
 야기. 블라디미르 로젠바움. 알린느 발랑쟁Geschichte zweier Leben. Wladimir
 Rosenbaum. Aline Valangin』을 인용하여 말했다. "로젠바움이 문학 출판을 위한
 출판자조합을 결성했고 그는 이를 위해 충분한 자금도 가지고 있었던 것으로 보인
 다. 잡지는 오프레히트를 거쳐 발행되었으나 오프레히트가 많은 일을 한 것은 아니
 었다. 오프레히트에게 그 잡지는 너무 급진적이었다."(93쪽)

34 '민주주의와 민족을 위한 독립 잡지' «디 나치온»은 한스 오프레히트를 중심으로 하
 는 초당파 위원회가 만든 파시즘을 비판하는 잡지로, 1933년에 발간되었고 1952
 년에 폐간되었다. 1940년에는 페터 서라바Peter Surava(본명은 한스 베르너 히르
 쉬Hans Werner Hirsch)가 편집총괄을 맡았다. 에리히 슈미트의 영화 ‹그는 자신을
 서라바라고 소개했다Er nannte sich Surava›(1995)는 용감한 저널리스트였던 한스
 베르너 히르쉬에게 쏟아진 음모를 다룬 영화다.

35 '예술과 과학, 시사를 다루는 삽화 월간지' «돔므조르날»은 스위스 화가 레오 로이
 피Leo Leuppi가 카페 돔므Café Dôme에서 결성한 예술가 집단 '스위스 추상과 초현
 실주의 그룹Groupe Suisse Abstraction et Surréalisme'에서 만든 잡지다. 창간호는
 1933년 9월에 출판되었다. 이 잡지는 5호까지만 발간되었다.

(위) 막스 빌, 책 표지 앞뒷면, 28.6×23.2cm, 1939
(오른쪽) 얀 치홀트, 포스터, 90.7×63.4cm, 1938

Niht ›das‹ noiɛ· vir dürfɛn niht
fɛrgɛsɛn´ das vir an ainɛr vɛndɛ dɛr
kultur ſtɛhɛn´ am ɛndɛ alɛs altɛn·
di ſaiduꝛ foltsi̱t sih hir absolut
unt ɛntgültik· (mondriạn)

abcdefghijklmnopqrsßtuv
wxyz äöü 123456789o
ABCDEFGHIJKLMNOP
QRSTUVWXYZÄÖÜ

TAMBOUR

(위) 얀 치홀트, ‹새로운 서체를 위한 시도Versuch einer neuen Schrift›, 1929
(가운데) 우헤르타입 스탠더드 그로테스크, 1933
(아래) 폴란드 잡지 로고 디자인, 잘 보이지 않지만 왼쪽 아래에 ‘I’(wan)와 ‘Tsch’(ichold)라고
키릴문자로 쓴 아주 작은 서명이 있다, 1924

eine schrift aus wortbildern:
durch betonung der vokale
lesbar mit hilfe von maschinen
besser lesbar für den menschen:
eine schrift unserer zeit.

pagina

(위) 막스 빌, 본베다르프 상점의 최초 간판, 1931
(가운데) 기계 판독용 서체, 1960년대
(아래) 밀라노 출판사 '그루포 에디토리알레 엘렉타Gruppo Editoriale Electa'의
계열사 로고, 1980년경

얀 치홀트와 막스 빌의 '실험적 서체'

『붙잡힌 시선』의 도입부에는 앞의 그림 설명에 나온 것처럼 '포르스트만의 표음 알파벳에 따라 치홀트가 시도한 새로운 서체 실험'[37]이 등장한다. 뼈대만 존재하는 글자를 보면 치홀트가 미적인 서체 디자인을 구상한 것이 아니라는 사실을 알 수 있다. 이 서체 견본은 다음과 같은 몬드리안의 글을 인용하며 여러 책에 실렸다. "새로운 인간에겐 자연과 정신의 균형만이 존재한다. 과거 그 어느 때에도 '새로움'이란 오래된 것으로부디의 모든 종류의 변화를 뜻했다. 하지만 그것은 '진정한' 새로움이 아니었다. 우리는 모든 오래된 것들이 끝나는 문화의 전환점에 우리가 서 있다는 사실을 잊으면 안 된다. 우리가 마주한 이별은 절대적이며 영원하다."[38] 정말이지 시대의 징조를 알리는 인용문이다. 치홀트가 자신의 타이포그래피를 들고 대담하게 아방가르드의 편을 든 시점은 전쟁이 끝나고 감격스럽게 바이마르공화국이 막을 연 시기였다.

1933년 치홀트는 사진식자 시스템 우헤르타입 Uhertype을 위해 르네상스안티콰를 기반으로 하는 글꼴 '우헤르타입 스탠더드 그로테스크Uhertype-Standard-Grotesk'를 디자인했다. 수동 식자기계 우헤르타입은 삽화 자료들로 추측해보건대 아주 독특한 기계 발명품으로, 취리히에 있는 프렛츠Fretz 형제의 인쇄회사 '게브뤼더프렛츠Gebr. Fretz'에서 단 수년 동안만 사용된 기계다. 어째서 치홀트가 이토록 아름다운, 길Gill 서체와 비슷한 글꼴(이 서체는 누가 보아도 결

얀 치홀트의 실험적 서체

코 실험용 서체가 아니다!)을 납 활자 조판이나 이후의 사진식자 시스템에 사용하지 않았으며, 또한 다른 이들이 사용하는 것 또한 금했는지 우리로서는 이해할 수가 없다.[39]

빌의 타이포그래피 작업은 수많은 상표와 건축물 광고 그리고 두 가지의 독특하고 강렬한 서체 디자인을 통해 살펴볼 수 있다. 1931년에 제작한 서체 디자인 '본베다르프'는 모음의 동그란(O) 모양이 최대로 확장된 형태가 세 번이나 반복된다. 〈흑인예술〉 전시회 포스터와

**막스 빌의
실험적 서체**

36 잡지 《압스트라크트/콘크레트》는 1944년 11월부터 발간되어 1945년 12월에 12호를 마지막으로 총 11권이 세상에 나왔다. 빌은 2호 표지를 디자인했다. 이 잡지의 발행인 취리히 화가 한스에거Hansegger(본명은 요한 에거Johann Egger)는 1942년부터 1947년까지 오비브 화랑을 경영했다. 1943년에는 알리안츠 예술가들이 이곳에서 전시를 열었으며, 빌은 1946년에 단독 전시회를 열었다. 『30년 스위스 구체예술 1915–1945Dreissiger Jahre Schweiz. Konstruktive Kunst 1915–1945』, 빈터투어시립미술관 카탈로그, 1981년, 44–45쪽을 참고하라.

37 얀 치홀트의 서체는, 독일에서 극단적인 소문자 쓰기를 전파하고 공업규격 DIN-규격을 도입한 최적화와 규격화 전문가 발터 포르스트만Walter Portsmann의 표음 알파벳 기준을 따랐다.

38 이 인용문은 『새로운 타이포그래피』에도 슬로건처럼 사용되었다(6쪽). 얀 치홀트는 일자체(소문자 전용)를 일반 버전과 표음(소리나는 대로 쓴) 버전으로 디자인했다. 그는 음절 ng, ch, sch를 위한 기호를 만들었고, v는 f로, w는 v로, x는 ks로, z는 ts로 썼다. 밑줄은 장음을 의미했다. 가령 원래는 Mondriaan인데 Mondrian으로 썼다. 마침표와 쉼표는 x하이트에 썼다. 삽화 출처는 라슈, 『붙잡힌 시선』, 14쪽; 허버트 스펜서Herbert Spencer, 『현대 타이포그래피의 선구자들Pioniere der modernen Typographie』, 152–153쪽; 얀 치홀트, 『저술들 1925–1974』, 제1권, 80쪽.

39 1933년에 완성된 『우헤르타입』설명서 소책자에는 이 서체의 기본 폰트 크기가 실렸다. 더 많은 형태와 크기 견본은 얀 치홀트, 『좋은 활자체』에 수록되어 있다. 치홀트는 여기에 다음과 같은 문장을 덧붙였다. "이 서체를 서적 인쇄에 사용하는 것을 금하며 무단 사용 시 법적으로 대응할 것이다."

〈웰릴리프〉에서도 그는 O를 추상적인 형태로 사용했다. 1931년과 1932년에 빌은 지금은 존재하지 않지만 체트하우스(슈타우파허Stauffacher 구역, 바데너슈트라세Badenerstrasse에 위치한 건물)에 관한 광고를 제작했고, 1934년에는 과거에 창고로 활용되던, 미텐콰이Mythenquai 구역에 위치해 있고 에른스트 부르크하르트Ernst Burckhardt가 건축한 페스탈로치Pestalozzi 건물 전면에 거의 벽화에 가까운 광고를 디자인했다. 이 건물은 1999년에 복구되어 기념물로 보호되고 있다. 그리고 유겐트슈틸로 지어진, 벨뷔Bellevue에 위치해 있고 부르크하르트와 카를 크넬Karl Knell이 건축한 고르소하우스Corso-Hauses의 전면 페디먼트 위에는 CORSO라는 글자가 1934년부터 강렬하게 춤추고 있다.[40] 원래 공연용 극장을 위해 쓰인 굴곡진 서체는 현재 코르소 극장을 대표하는 글꼴이 되었다. (앞서 언급한 세 건물 모두 스위스 취리히에 있다.)

1944년 바젤미술관의 〈구체예술〉(1944) 전시 포스터를 디자인하기 위해 빌은 무척 이질적인, 로마에트루리아Roman-Etruscan식 비문을 연상시키는 구성주의적 소문자 전용 서체를 사용했다(치홀트가 실험적 서체에 '아키타입 치홀트architype tschichold'로 서명을 남긴 것처럼 빌도 '아키타입 빌architype bill'을 숫자로 표시했다).[41] 같은 해에 빌은 이 서체를 회보 잡지 《압스트라크트/콘크레트》 2호 표지 디자인에 사용했고, 이후에 몇 가지 포스터에도 사용했으며, 1957년에는 스위스 노이하우젠Neuhausen에 위치한 빌이 건축한 영화관 '키노 시네폭스Kino Cinévox의 로고에도 사용했다. 이 서체가 마지막으로 사용된 곳은

1974년 스위스 우편관리국에서 발행한 유럽 우표였다.

예술가로 세계에 이름을 알린 빌은 1960년대에 슈비터스의 '시스템 서체'와 유사한 통통한 몸집의 모음을 지닌 서체를 디자인하여 모두를 놀라게 했다. 여기서 본베다르프의 서체, ⟨흑인예술⟩ 전시 포스터와 ⟨웰릴리프⟩에 계속 등장하는 둥글넓적한 동그라미가 생겨났다. 이렇게 빌 자신이 특징지운 "그림 문자에서 만들어진 글꼴, 즉 모음을 강조함으로써 기계로 읽어낼 수 있고, 사람은 더 잘 읽을 수 있는 우리 시대의 서체"[42]를 이용하여 그는 당시 화제를 불러온 새로운 OCR 서체[43] 문제에 개입하고 싶었던 것 같다. 하나의 서체를 고안하는 무척 정밀한 작업을 생각하면 내 머릿속

40 예전에도 좁은 그로테스크 글꼴로 장식하는 전례가 있었고 1896년부터 건축된 건물도 비슷하게 장식한 적이 있었다. 즉 글자 획을 휘어지게 하는 아이디어는 막스 빌 이전에도 있었다. 하지만 넓은 타원형의 대문자는 궁륭 아치창과 타원형 지붕 창문이 달린 바로크식 전면의 설계 기법과 따로 놀던 페디먼트Pediment(고대 그리스식 건축에서 흔히 보이는, 건물 입구 위의 삼각형 부분을 말한다-옮긴이)를 적절하게 잡아주었다.

41 아키타입은 납 활자나 나무 활자를 사용할 때는 존재하지 않았다. 따라서 인쇄업자들은 매번 서명을 새로 그려서 리놀륨판에 직접 조각해야 했고 많은 서명이 조금씩 형태가 바뀌는 경우도 생겼다. 리놀륨판의 소유자인 야코프 빌Jakob Bill(스위스 예술가이며 막스 빌의 아들-옮긴이)에 따르면 막스 빌은 ⟨페브스너, 반통겔루, 빌⟩전시 포스터를 위해 서명을 직접 수정했다고 한다. ⟨구체예술⟩ 전시 포스터를 인쇄하기 위한 리놀륨판은 인쇄소 기록에 따르면 바젤 인쇄 및 출판사가 조각했다고 한다. 삽화는 『막스 빌. 타이포그래피, 광고, 북 디자인』, 32, 222, 223쪽을 참고하라.

42 이 글은, 막스 빌이 서체가 단어와 문장에 결합되었을 때의 효과를 시험하면서 만든, 아마도 복사한 글자들을 준비하고 적당히 축소 편집한 텍스트 몽타주에 들어 있다. 다른 실험 서체와 삽화는 『막스 빌. 타이포그래피, 광고, 북 디자인』, 36-37쪽을 참고하라. 여담이지만 파울 레너Paul Renner는 1928년에 이미 자신이 개발한 서체 '푸투라Futura'를 두고 "우리 시대의 서체"라고 말한 바 있다.

에는 파지나pagina(페이지라는 의미의 라틴어-옮긴이)라는 한 단어만 떠오른다. 파지나는 밀라노의 출판사 그루포 에디토리알레 엘렉타Gruppo Editoriale Electa의 계열사 로고인데, 여러 책 중에서도 특히 밀라노의 광고 스튜디오 보제리Boggeri와 취리히의 디자이너 노이부르크가 작업한 책의 로고에서 빌이 추구한 깊은 아름다움과 고집스러움을 볼 수 있다.

구체예술과 타이포그래피

구체예술[44]과 새로운 타이포그래피는 분명 정신적으로 연관되어 있다. 리시츠키, 알렉산더 로드첸코Alexander Rodtschenko, 모호이너지, 포어뎀베르게길데바르트 혹은 빌과 로제와 같은 구성주의와 구체예술가들은 실무적으로 또한 이론적으로 타이포그래피에 시간과 노력을 들였으며, 어떤 식으로든 새로운 타이포그래피의 발전을 중요하게 지켜보았다. 따라서 그들의 타이포그래피 작업도 '구성주의적' 혹은 '구체예술' 작품으로 보는 게 타당하다. 하지만 예술은 다양한 조건과 목표의 제약을 받기 때문에 타이포그래피나 상업미술과는 다른 전략을 추구한다. 빌은 뫼비우스의 띠를 모방한 끝없는 리본 등의 예술 작품과 인쇄 작품을 분명히 구분할 줄 알았다. "나는 언제나 상업미술과 타이포그래피가 예술을 표현할 수 있는 탁월한 도구라고 여겨왔고 지금도 그러하며 심지어 다른 이들에게도 강요하고 있으나, 스스로 이를 '예술을 위한 예술l'art

pour l'art'로 대한 적은 없다. 회화나 조소를 대할 때와 똑같은 자유로운 창작을 상업미술과 타이포그래피 작업에는 단 한 번도 허용한 적이 없다."[45]

지면을 통한 커뮤니케이션이 시각적으로 읽을 수 있는 본문을 전제로 한다는 사실은 너무도 자명하다.[46] 이를 당연히 여기는 타이포그래퍼라면 빌이 자신의 가장 아름다운 책 몇 권에 시도한 것처럼 많은 양의 글을 작은 6포인트짜리 글씨(모노그로테스크 사용)로 담지 않을 것이고, 그렇게 함으로써 본문을 마치 장식에 불과한 회색 면처럼 취급하지 않을 것이다. 물론 그는 이론적인 근거를 설명한다. "타이포그래피는 현대의 구체회화가 면의 리듬을 디자인하는 것과 유

43 아드리안 프루티거Adrian Frutiger는 1963년에 광학 기호 판독을 위한 OCR-B 서체를 제작했다(OCR=Optical Character Recognition, 광학 문자 인식). 전 세계에서 이 서체는 미국 기술자들이 개발한 OCR-A 서체를 대신하여 사용되었다. 빌은 프루티거와 동시에, 물론 당연히 독립적으로, 이 서체를 연구했다.

44 막스 빌은 구체예술의 정의를 전시 ‹현대 스위스 회화와 조소의 문제점›, 취리히 현대미술관 카탈로그, 1936년, 9쪽에 처음 공개했다. 결정적인 문장은 이것이다. "구체 디자인은 외부의 자연현상에서 어느 것도 이끌어내거나 빌리지 않고 디자인 자체의 소재와 규칙을 이용하여 만들어진 디자인이다. 따라서 시각 디자인은 색상, 형태, 공간, 빛, 율동을 기초로 한다."

45 막스 빌, 「기능적 디자인과 타이포그래피funktionelle grafik und typografie」, 출처는 『광고스타일 1930-1940. 30년대 일상 속 시각적 언어들Werbestil 1930-1940. Die alltägliche Bildersprache eines Jahrzehnts』, 취리히 디자인박물관 카탈로그, 1981년, 67쪽.

46 한스 루돌프 보스하르트Hans Rudolf Bosshard, 「가독성, 읽힘성 그리고 타이포그래픽 디자인Lesbarkeit, Lesefreundlichkeit und typografische Gestaltung」, 출처는 『타이포그래피, 서체, 가독성에 관한 여섯 개의 에세이Sechs Essays zu Typografie, Schrift, Lesbarkeit』, 7-70쪽.

사한 방식으로 텍스트 이미지를 디자인하는 작업이다."⁴⁷ 흥미롭게도 이 문장은 앞서 인용한 치홀트의 글과 무척 비슷하다. "구체회화 작업이란 단순한, 서로 대조를 이루는 요소들로부터 섬세한 질서가 담긴 표상을 만드는 일이다. 타이포그래픽 디자이너는 많은 구체회화 작품을 모범으로 삼아 거기서 상당한 자극을 받고 시각화된 현상 세계를 배울 수 있다."⁴⁸ 빌의 6포인트 본문은 간신히 읽을 수 있는 수준이었다. 시간이 지나 시력이 계속 나빠지자 빌은 더 큰 본문 포인트와 더 쉽게 읽을 수 있는 서체를 선택했다.⁴⁹

'현대 타이포그래피 논쟁'의 발단

치홀트는 우리가 앞서 이해한 것처럼 〈타이포그래피의 불변 요소〉라는 강연에서 스스로 새로운 타이포그래피를 등졌다고 시인했다. 그것이 계기가 되어 빌은 잡지 《SGM》 4월호에 자신의 작업 사례를 충실히 첨부한 글 「타이포그래피에 관하여」를 발표했다. 제목만 봐서는 전혀 짐작할 수 없지만 꽤나 공격적인 내용이었고, 이것이 치홀트를 급히 타자기 앞에 앉게 했던 것 같다. 왜냐하면 곧바로 그해 6월호에 「신념과 현실」이란 비꼬는 제목으로 맞받아치는 글을 발표했기 때문이다. 빌의 공격적인 에너지에 전혀 뒤지지 않는 기세였다.

논쟁이 이어지다

　　치홀트가 전통적인 타이포그래피로 돌아선 사건은 빌에게 새로운 타이포그래피에 대한 심각한 배신으로 받아들여진 것 같다.

그렇지 않고서야 이유 없이 "낡아빠진 텍스트 이미지로 돌아가려
는 전염병"[50] 같은 극단적인 표현을 쓰진 않았을 것이기 때문이다.
하지만 빌의 불만을 다르게 해석해볼 수도 있다. 1933년에 치홀트
는 나치 정권에 체포당하고, 뮌헨의 독일인쇄장인학교의 교직마저
박탈당했으며, 그런 일이 일어난 뒤 가족과 함께 스위스로 이민을
갔다. 그 당시 그런 일을 도와주다 발각되면 안전하지 못했기에 누
구도 증거를 남기지 않았고, 결국 몇 가지 사실만 짐작할 뿐이다.[51]
치홀트가 이민을 가는 데 빌이 실제로 도움을 주었다면, 그리고 빌
의 다소 예민한 반응을 감안한다면 치홀트의 배신에 그가 느꼈을
감정을 어느 정도는 이해할 수 있다.

　두 기고문을 끝으로 논쟁은 더 이상 이어지지 않았다. 양측의
입장은 확고했고, 둘 다 큰 타격을 입었다. 그 상황에 추가할 내용
은 더 이상 없었다. 두 명의 비평가가 나중에 끼어들었으나 어디까
지나 적당히 거리를 두고 양측을 존중하며 논쟁을 조정하려는 시
도였다. 그 비평가 중 한 사람은 1926년부터 독일인쇄장인학교의

47　막스 빌, 「타이포그래피에 관하여」.
48　얀 치홀트, 『타이포그래픽 디자인』, 92쪽.
49　막스 빌은 자신이 출판한 칸딘스키의 저술들, 가령 『예술에서의 정신적인 것에 대하
　　여Über das Geistige in der Kunst』(1952), 『점 선 면Punkt und Linie zu Fläche』
　　(1955) 그리고 『예술과 예술가에 관한 에세이Essays über Kunst und Künstler』
　　(1955)에서 개러몬드 서체를 사용했으며, (앞의 두 책은 열화당에서 같은 제목으로
　　국내 출간되었고 세 번째 책은 서광사에서 『예술과 느낌』으로 출간되었다-옮긴이)
　　에두아르트 휘팅어Eduard Hüttinger가 쓴 전기 『막스 빌max bill』(1977)에서는 타
　　임스뉴로만Times New Roman을 사용했다.
50　막스 빌, 「타이포그래피에 관하여」.

교장이자 치홀트의 후원자였던 파울 레너였다. 그도 얼마 지나지 않아 나치 정권에 교장직을 박탈당했다. 레너는 1948년에 이 사건에 관한 글을 발표했다. 또 다른 한 사람은 빌과 친분이 있던 미국의 그래픽 디자이너 폴 랜드Paul Rand였다. 그는 1993년에야 이 논쟁에 관한 자신의 의견을 공개했다. 레너의 논지를 직접적인 개입이라 한다면 반세기가 지난 뒤 발표된 랜드의 글은 거의 지난날을 돌아보는 향수에 가깝다.

공격적이고 본질적인 논쟁

빌이 자신의 글 「타이포그래피에 관하여」를 시작하며 치홀트를 향해 "유명한 타이포그래피 이론가 중 한 사람"[52]이라고 쓴 데 대해 치홀트는 「신념과 현실」에서 이렇게 일축했다. "나는 빌과 같은 단순한 이론가가 아니라 이미 20년 넘게 활자 디자인 실무를 해온 사람이다." 치홀트는 15년에 달하는 빌의 타이포그래피 경력을 완전히 무시했거나 부정했다. 빌과 치홀트는 이견의 여지없이 타이포그래피 이론가였으며, 두 사람 모두 탁월한 실무가였다. 단지 더 이상 같은 목표를 추구하지 않을 뿐이었다.

치홀트는 강의를 들은 청중 안에서 빌을 보지 못했다면서, 빌이 "강연을 대충 듣고 크게 왜곡하여 인용한 글을 두세 다리 거쳐서 전해 들은 것이 틀림없다. (중략) 내가 실제로 말한 것은 (빌이 내가 말했다고 주장하는 부분을 정확하게 언급하자면) 이렇다. '새로

운 타이포그래피보다 더 나은 것은 나오지 않았으나 새로운 타이포그래피는 광고나 다른 작은 인쇄물을 인쇄할 때에만 적절하다. 서적, 특히 문학에는 전혀 적절하지 않다"고 썼다. 반대로 빌의 글에 따르면 치홀트는 이렇게 말했다고 한다. "'새로운 타이포그래피'는 (중략) 주로 광고 인쇄물에 사용되었으며 지금은 시대에 맞지 않게 되었다. 서적, 특히 문학 작품과 같은 일반적인 인쇄물을 디자인하기에 새로운 타이포그래피는 적절하지 않으며 가급적 지양해야 한다." 누구나 쉽게 알 수 있듯이 두 사람이 말하는 내용에는 별 차이가 없으며 어느 부분이 크게 왜곡되었다는 이야기는 부당해 보인다. 빌은 치홀트가 새로운 타이포그래피에서 돌아선 데 대해 다양한 요인이 작용한 결과라고 설명한다. "비전문가에게는 충분히 그럴싸하게 들릴 만한 빈약한 근거를 기반으로 하는 이러한 주장은 벌써 수년 전부터 악영향을 끼쳐왔으며 이제는 너무 익

51 게르트 플라이쉬만은 «TM», 4호, 1997년, 33쪽에 이렇게 썼다. "1933년에 얀 치홀트가 스위스로 이민 갈 당시 막스 빌은 그냥 환영만 한 것이 아니라 적극적으로 이민을 도왔다. 치홀트에게 유대감을 느꼈기 때문이다." 앙겔라 토마스는 빌이 치홀트를 도왔다는 증거를 보여주진 않았지만 대화 중에 체트하우스에 사무실을 둔 이민자구제위원회를 언급하며 치홀트가 이민 당시 도움을 필요로 했으며 아마도 빌을 만났을 것이라고 말했다. 이에 관하여는 앙겔라 토마스, 『탁월한 개혁가. 막스 빌과 그의 인생mit subversivem glanz. max bill und seine zeit』, 387쪽을 참고하라. 리하르트 파울 로제의 회고록 『체트하우스』에서도, 치홀트를 아주 짧게 언급한 부분을 제외하고는, 도움에 관한 이야기는 찾아볼 수 없다. 로제는 당시 체트하우스에 거주하며 이민자구제위원으로 활동했다. 한스 하인츠 홀츠Hans Heinz Holz, 『로제 읽기Lohse lesen』, 25–35쪽. 릴로 치홀트링크Lilo Tschichold-Link(치홀트의 며느리–옮긴이) 역시 빌에게 도움을 받았던 기억이 없다고 했다.

52 해당 인용문과 이어지는 인용문은 모두 막스 빌, 「타이포그래피에 관하여」와 얀 치홀트, 「신념과 현실」에서 발췌한 것이다.

숙하다. 이런 주장을 하는 이들은 현 시대에 비판받는 이론을 과거에 창시한 인물이거나 현대의 유행을 따라보았으나 금세 진보를 향한 열정이나 신념을 잃어버리고 저 옛날의 '검증된' 것들로 되돌아가려는 자들이다."

빌에게 '낡은 것들로의 도피'로 보이는 행동이 치홀트에겐 잘못을 바로잡는 일이었다. "우리는 공산품에서 미적인 모범 사례를 발견했고, 오래 지나지 않아 착각인 것으로 드러났지만, 그로테스크 서체가 가장 단순하며 현대적인 '유일한' 서체라고 결론 내렸다. (중략) 대칭적인 것이라면 전부 정치적 전체주의의 표현 방식이라 치부했고 케케묵은 것으로 규정했다."

도피인가
잘못을
바로잡는
일인가

빌에게 치홀트는 대단한 책들의 저자였고, 진보적인 포스터들을 만든 광고 제작자였으며, 독일 타이포그래퍼들의 오랜 대변자였으므로 1933년 당시만 해도 새로운 타이포그래피의 진정한 동지라 여기고 환영했을 것이다. 그렇지 않았다면 치홀트의 강연에 대한 빌의 과격한 반응을 설명할 수 없을 것 같다.

정치적 빙판

빌은 자신의 글에서 치홀트를 전문적인 분야에 한해 공격한 것이 아니라 다소 위험한 주제인 정치적 입장까지 꺼내어 비판했다. 그리고 이에 치홀트는 기다렸다는 듯이 '제3제국(1934-1945년 동안

히틀러가 권력을 장악한 시기의 독일제국을 일컫는 용어-옮긴이)'에 대한 정치적 비유를 써서 강하게 맞받아쳤다. 직전 해 5월에 전쟁이 종결된 지 얼마 지나지 않았고 독일에서 나치 정권이 몰락하기를 간절히 기다리던 역사적 배경을 감안할 때 두 사람은 조금 더 신중했어야 했는지도 모른다.

빌은 치홀트를 이렇게 공격했다. "그들(전통주의자들)은 교묘한 '문화적 선동'에 속아서 그 어떤 분야보다도 정치적으로 상당한 혼란을 일으키는 데 앞장섰다. 이들은 스스로를 '진보적'이라고 생각하지만 자신들도 모르게 모든 종류의 반동적인 흐름에 쓸모 있게끔 세뇌당한 피해자다." 이에 치홀트는 이렇게 대응했다. "제3제국은 진정한 모더니스트를 용납하지 않았다. 한편 모더니스트들은 정치적으로 제3제국에 반대했음에도 제국을 지배하던 광적인 '규칙' 찬양에 자신들도 모르게[53] 동화되어 있었다. (중략) 하지만 이러한 타이포그래피가 거의 독일에서만 행해지고 다른 국가들에서는 거의 받아들여지지 않았다는 사실은 결코 우연이 아니라고 생각한다. (중략) 새로운 타이포그래피의 비관용적 태도는 독일인의 여러 성향들, 그중에서도 특히 절대적인 것을 향한 독일인의 집착과 비슷하며, 새로운 타이포그래피의 군대식 배열 의지, 새로운 타이포그래피가 기대하는 구성 요소들에 대한 통제권 또한 히틀러의 통치와 2차 세계대전을 야기한 독일인의 본성과 일치한다."

[53] 치홀트는 빌이 덧붙인 "자신들도 모르게"를 고의적으로, 즉 반어적인 인용문으로 사용한 것일까, 아니면 무의식적으로 쓴 것일까.

그러나 의심스러운 비유가 충분치 못했는지 치홀트는 또 '병영 미학Kasernenhofästhetik'[54] '사실상 종교와 다름없는 공모자 집단' '파벌'이라는 이야기까지 꺼냈다. 빌도 자세히 들여다보면 정치적 입장이 온화하지는 않았지만 치홀트에 비하면 온건해 보인다.

논쟁의 주인공들은 서로 상대가 나치 미학을 옹 달콤한 거짓말호한다며 비난했다. 그러나 새로운 타이포그래피와 전통적 타이포그래피 중 어느 것도 '피와 땅Blut-und-Boden' 이념이나 '향토 양식Heimatstil'과 거리가 멀었다. 적어도 우리 모두가 잘 아는 그 의미로는 결코 아니다. 빌과 치홀트가 이해하는 의미를 비유로 표현하자면, 한 사람은 자우어크라우트(신맛이 나는 독일식 양배추 절임-옮긴이)에 신 냄새가 덜하다고 주장했고 다른 한 사람은 꿀이 달지 않다고 우겼다. 게다가 새로운 타이포그래피는 치홀트가 쓴 것처럼 '오로지 독일에서만' 행해지지는 않았다. 다다이즘dadaism(스위스 취리히에서 시작된 예술운동. 1차 세계대전 직후 모든 것이 무의미하다고 느낀 예술가들이 과거의 모든 예술 형식과 가치를 부정하고 비합리·반도덕·비심미적인 것을 찬양했다-옮긴이)이나 미래파, 초현실주의 이전에 다소 가볍게 받아들여진 경향은 있었으나, 이미 '소련과 네덜란드, 체코슬로바키아에서, 더 나아가 스위스와 헝가리'[55] 그리고 보충하자면 폴란드에까지 여기저기에 퍼져 있었다.

만일 빌이 실제로 치홀트의 전향을 배신이라 여겼다면, 새로운 타이포그래피를 위한 모더니스트의 '투쟁'이 신앙의 얼굴을 하고 있다거나 파벌주의와 크게 다르지 않다는 등의 비방을 모른 척

하기 쉽지 않았을 것이다. 물론 치홀트의 살짝 도를 넘는 변론도 급작스레 해명을 강요받은 그의 입장을 감안하면 이해할 수 있지만, 그렇게 정치적으로 난해한 데까지 치달아야 했을까 하는 의문이 든다. 그리고 치홀트 그 자신이 나치 독일을 끔찍하게 경험했기 때문에 더더욱 그 주제는 꺼내지 말았어야 했다. 빌과 치홀트는 누구 하나 전문적인 능력을 의심할 수 없는 탁월한 타이포그래퍼였다. 게다가 두 사람 모두 확고한 반파시스트였다. 그들도 그 사실을 알고는 있었으나 관용이 부족했다.

54 군대 규율과 같은 미학이라는 의미의 '병영 미학'은 마치 '광고 수호자 바이덴뮐러Werbewart Weidenmüller'의 허무맹랑한 단어 조합과 특이한 언어 스타일에서 나올 것 같은 단어다. 치홀트가 바이덴뮐러의 표현 방법을 사용했다면 앞뒤가 맞을 것이다. 바이덴뮐러식 단어 조합의 몇 가지 예를 들면 다음과 같다. 제작제안 접목작업gestaltende anbietarbeit, 구매결정 숙성과정kaufentschließ reifen lassen, 광고수용자의 심사숙고적 의식적 작업방식sinnenhafte und bewußtseinenhafte arbeitsweise der anbietempfänger, 실수요집단bedarferschaft, 표현징후darstell zeichen, 필요의존적으로 제공가능한 정보 제공notwendigkeit anbietlichen nach richtengebens, 개인 타입menschart, 강요된 촉박한 효과시간drängende kürze der wirkzeit, 금전력 밀어붙이기geldliche kräfte drängen: "광고를 제안하는 제작자는 그의 소비자를 매순간 바로 직접 만난다. 즉 광고를 보고 들은 소비자가 먼 미래의 불투명한 안개 속으로 사라지는 것이 아니다. 제작제안 접목작업은 제안한 아이디어가 현실이 되는 것을 기반으로 하고 목표로 한다!" «바우하우스bauhaus», 창간호, 1928년, 인용문 출처는 게르트 플라이쉬만 발행, 『바우하우스. 인쇄물, 타이포그래피, 광고bauhaus. drucksachen, typografie, reklame』, 342쪽. (그림 독일어 사전에 따르면 단어 광고수호자Werbewart는 스스로를 광고변호사Werbe-anwalt라고 소개하던 광고업자 요하네스 바이덴뮐러가 만든 신조어로 짧게 줄여 Werbe-walt로 쓰이다가 나중에는 단어 '지키다bewahren'까지 덧붙여져 Werbewart가 되었다–옮긴이)

55 얀 치홀트, 『한 시간짜리 인쇄 디자인. 삽화로 보는 새로운 타이포그래피의 기본 개념들Eine Stunde Druckgestaltung: Grundbegriffe der Neuen Typographie in Bildbeispielen』, 6쪽.

소재와 논쟁

이러한 타이포그래피 대결은 금세 잊힐 수도 있었다. 두 사람의 글이 현실적인 논쟁으로 번지기에는 핵심 내용이 충분치 않았기 때문이다. 빌보다 겨우 여섯 살 많았던 치홀트는 저서와 논문을 통해 이론적 기초에 있어(물론 디자인 실무에서도 그의 영향력은 대단했다) 누구도 따라잡을 수 없을 만큼 앞서가고 있었고, 빌은 타이포그래피에 관해서는 고작 두 개의 짧은 글만 발표했을 뿐 간신히 뒤쫓는 수준이었다. 빌이 쓴 최초의 글은 타이포그래피 분석이라기보다는 자기소개에 더 가까운 내용으로, 앞서 설명한 것처럼 1930년에 단행본 『붙잡힌 시선』에 쓴 글이고, 1937년에 잡지 «슈바이처 레클라메Schweizer Reklame»에 쓴 두 번째 글은 이렇게 시작한다. "타이포그래피는 우리 시대의 문자적 표정이다."56 그는 평면과 문자(서체)가 서로 만들어내는 관계가 본질이 되는, 고요하고 명료한 표현의 최고도에 이르고 싶다고 말한다. 그리고 이를 통해 우리가 "타이포그래피를 예술 작품의 수준까지 끌어올릴 수 있다"고 썼다.

빌이 쓴 세 번째 글이면서 이 책의 주제인 「타이포그래피에 관하여」는 타이포그래피라는 주제를 열심히 다루면서도 글을 쓴 목적에 걸맞게 '비난의 색채'를 띤다. 빌은 이 지면을 통한 논제에서, 새롭고 잘 알려졌으나 아직 결과가 입증되지 않은 것을 얘기할 수 있는 장점이 있었고, 치홀트처럼 이미 확립되고 복고적인 것을 변호할 필요가 없었

미결된, 아직 입증되지 않은 주장들

다. 그는 심지어 새로운 타이포그래피나 바우하우스를 언급할 필요도 없었다. 빌은 "수년 전까지만 해도 강력한 타이포그래피적 효과였으나 실용성이 없기 때문에 오늘날 아무도 주목하지 않는 시골의 세력가 같은"[57] '볼드하고 시선을 끄는 타이포그래피'나, "마치 책상에 떨어진 폭탄 같아서 색상과 패턴, 점과 선을 통해 워낙 공격적으로 다가오기 때문에 저자가 얼굴에 권총을 들이대는 느낌을 주는"[58] '역동적인' 책에 대해 반대 입장을 취하면서, 기능적 혹은 유기적 타이포그래피에 대한 자신의 생각을 매우 강력히 피력했기 때문이다. 빌의 문장은 짧고 명료했고, 자신의 주장을 뒷받침하는 삽화까지 동반된 반면에, 치홀트의 반박문은 빌의 글보다는 더 세련된 구성을 갖췄으나 몹시 길고 장황했다. 치홀트는 빌의 비난을 방어하기위해 강제로 논쟁의 광장 위에 세워졌지만 노력한 만큼 성공하진 못했다.

56 《슈바이처 레클라메》, 3호, 1937년. 『막스 빌. 타이포그래피, 광고, 북 디자인』, 158-159쪽에 게재. 제목이 없는 글이지만 붉게 쓴 글씨 '타이포그래피'를 제목으로 볼 수 있다. 빌이 1936년에 열린 전시 〈현대 스위스 회화와 조소의 문제점〉 전시회 카탈로그 표지와, 극단적인 흰색 공간으로 구성한 의류 상점 PKZ의 광고에 관해 자신의 의견을 설명한 내용이다.

57 게오르크 슈미트, 「건축과 인쇄에서의 기능과 형태Funktion und Form im Bauen und Drucken」, 『인쇄를 허가하다 제2권, 애서가를 위한 연보Imprimatur II. Ein Jahrbuch für Bücherfreunde』, 59쪽.

58 테오 반 되스부르크, 「서적과 북 디자인Das Buch und seine Gestaltung」, 『테오 반 되스부르크 1883-1931』, 바젤미술관 카탈로그, 1969년, 62쪽.

신중하고 조심스러운 목소리: 파울 레너

빌과 치홀트의 논쟁이 벌어지고 2년 뒤에 레너는 빌의 주장이
역시 같은 잡지인 «SGM»에「현대 타이포그래피 더 강력하고
에 대하여Über moderne Typographie」라는 제목의 일관성 있다
글을 발표했다[59]. 여기서 레너는 조심스럽고 중립적인 입장을 취
하고 있다. 기사는 이렇게 시작한다. 디도나 요한 프리드리히 웅
거Johann Friedrich Unger, 보도니에 이르기까지 시대마다 고유
한 스타일이 있었으나 사회가 기계화, 분업화되면서 "시대는 스
타일을 잃어버렸고, (중략) 이제 과거의 스타일로 만족해야만 했
다. 역사주의와 절충주의는 (중략) 지금도 여전한 '현실'이다. 새로
운 시대적 스타일을 만들고 싶다면 (중략) 우리가 사는 이 암울한
시대에도 고유한 스타일에 대한 권리가 있다는 믿음이 필요하다."
이러한 의견 충돌은 타이포그래피가 직면한 내부적인 갈등과 일치
하므로 성급하게 한쪽 편을 드는 일은 피해야 한다. "언뜻 보면 빌
이 더 유리한 위치에 있는 것처럼 보인다. 더 분명하며 일관된 주
장을 펼치기 때문이다. 바우하우스 출신인 빌의 최근 타이포그래
피는, 한때 라이프치히 아카데미의 젊은 레터링 선생이었던 요하
네스 츠치홀트Tztschichhold(제대로 쓴 것이다!)에게 깊은 감동과
흥분을 안겨준 기존 바우하우스 계열의 타이포그래피보다도 훨씬
더 성숙하다. 그 선생은 곧 이반 치홀트란 이름으로 활동하다가 얀
치홀트가 되었다. 왜냐하면 1926년에 내가 그를 뮌헨의 독일인쇄
장인학교로 영입하면서, 뮌헨 사람들에게 이반이라는 이름을 가진

사람을 소개하는 것은 불가능했기 때문이다."(양차 세계대전 사이 1920년대 뮌헨에는 반소련 정서가 가득했고, 진보 기질이 다분했던 이반 치홀트는 나치 당원에게 빨갱이 취급을 받기도 했다–옮긴이) 치홀트의 타이포그래피를 비현대라고 부르려면 현대라는 개념을 극도로 좁게 정의해야 하지만, 만일 치홀트가 "현대의 타이포그래피는 상업적 인쇄라는 새로운 과제에만 국한되며, 서적 타이포그래피는 전통적인 방식을 그대로 고수해야 한다고 주장한다면 동의할 사람이 없을 것이다."

이어서 레너가 꽤 많은 분량을 할애한 내용은 놀랍게도 로스에 대한 평가였다. "이 똑똑한 빈 출신 건축가는 현대 스타일에 관해 아주 명확한 개념 **모순적인 인물 아돌프 로스**

을 가지고 있다. 그의 스타일 개념은 동시대 건축가들이 현대적이라고 생각하는 모든 것과 충돌했지만 새로운 시대적 스타일로 가는 길을 비추는 길잡이가 되었다. 로스는 오래된 것이든 최근에 생겨난 것이든 그것이 완벽하고 흠잡을 데 없이 탁월하다면 현대적이라고 평가했다." 로스는 사실 아주 복잡하고 모순적인 인물로, 비꼬아 말하기를 좋아했고 다다이즘에서 우러난 삐딱한 성향을 지녔기 때문에 쉽게 어떤 인물이라 평가하기 힘든 데다 무엇을 주장하기 위해 인용할 수 있는 인물도 아니었다. 게다가 1900년대 초반은 유겐트슈틸, 미래파, 다다이즘, 표현주의, 구성주의, 신즉물

59 이 문단에 사용된 인용문의 출처는 파울 레너, 「현대 타이포그래피에 대하여」, 《SGM》, 3호, 1948년, 119-120쪽; 로빈 킨로스·수 워커, 《타이포그래피 페이퍼스》, 4호, 2000년, 87-90쪽(영어와 독일어)에도 실렸다.

주의Neue Sachlichkeit(1차 세계대전 뒤 독일에서 일어난 반표현주의 전위예술운동-옮긴이), 아르데코 등 스타일과 미학에 관한 수많은 이념들로 혼란스러운 시기였다. 그에 비해 전쟁 동안과 전쟁 직후 그리고 1946년 이후로 전통 타이포그래피와 새로운 타이포그래피 사이의 갈등은 비교적 한눈에 파악할 수 있었다. 레너가 로스를 끌어들인 것은 당시 치열하고 진지하게 맞붙은 빌과 치홀트의 논쟁을 잘 설명하기엔 부족함이 있다. 또한 직접적으로 언급하진 않았지만 로스라는 인물에 빗대어 치홀트의 디자인이 매 국면마다 어딘가 '더 현대적'이라는 생각을 암시한 것은 근거가 다소 빈약해 보인다.

궁금증 그리고 반론

'현대적'이란 어떤 대상이 '시대의 스타일'을 지닌 것 또는 더 정확하게는 시대정신에 따라 형성된 것 그리고 다른 창작 분야의 진보한 표현 양식과도 일치하는 것을 의미한다. 이 용어는 가치판단을 포함하지 않으며, 현대적인 것이 무조건 '좋다'고 주장하지도 않는다. 가까운 사촌 용어이자 다소 악의적인 '유행'과는 전혀 다르다. 어찌 보면 동시대에, 그리고 동시대가 아니더라도 지나간 시대의 전형을 따르지 않는 작가들에 의해 창작된 어떤 것도 스스로 '현대적'이라고 주장할 수 없다. 나치 시대의 고딕 서체는 치홀트가 말했던 것처럼 현대적이지 않았고, 심지어 유행도 아니었다. 순수한 이

념과 끔찍한 취향의 만남이 어떤 것인지 여실히 보여주는 증거다.

"새로운 타이포그래피가 금욕적일 정도로 형태를 제약하는 것으로 워낙 유명하기 때문에, 사람들은 이미 '새로운' 표현 양식을 찾기 시작했고, 종종 아주 자연스럽게, 심지어 순수한 형태와 가장 상반된 형태로 화려하게 장식된 타이포그래피를 후보에 올리기도 했다."[60] 궁금한 점은 그 새로움을 하필 장식적인 형태에서 찾는 것이 '당연했나' 하는 것이다. 어느 시대에나 예술은 오래된 표현 양식으로부터 새로운 양식을 발견하거나 새로운 해석을 부여함으로써 새 지평을 열었다.[61] 타이포그래피도 이 부분에서 어려움을 겪었던 것 같다.

치홀트의 조판 원칙이 아름다운 조판의 토대를 제공했다는 사실에는 누구도 이의를 달지 않을 것이다. 다만 긴 글과 전통적인 서적이라는 비교적 좁은 영역에 적용되었고 현대적인 레이아웃에는 미미한 영향을 주었을 뿐이다. 물론 이렇게 개방된 영역에는 엄격한 원칙이 존재할 수도 없다. 하지만 치홀트가 말한 "더 이상의 발전을 허용하지 않는 진정으로 금욕적인 단순함, 이 지난 비극"에도 불구하고, 다른 이들에게나 우리에게나 일반적이며 취향에 구애받지 않은 것들을 만들어내는 생동적인 타이포그래피 신

60 이 문단에 사용된 모든 인용문의 출처는 얀 치홀트, 「신념과 현실」.
61 마네의 그림 〈올랭피아Olympia〉는 표절은 아니지만 앵그르, 고야, 벨라스케스, 티치아노, 조르조네 등 수많은 선행자가 이미 비슷한 그림을 그린 바 있다. 폴 고갱이 피에로 델라 프란체스카Piero della Francesca를 '모방'했는지 여부는 판단할 수 없지만, 고갱의 그림이 당시 잊혔던 이탈리아 르네상스 화가의 작품을 더 잘 이해하고 재발견할 수 있게 만들었다는 사실을 간과해선 안 된다.

scene이 등장했다. 우리는 "광적인 규칙 찬양"에 빠질까 봐 염려할 필요가 없다. 그가 말한 "지도자 역할"을 요구한다거나 "공모자 집단"에 관한 것은 말할 것도 없다.

"기능적 타이포그래피 계통의 많은 젊은 디자이너들이 현대 예술가들이 만든 더 나은 구성의 그로테스크 서체(에릭 길Eric Gill의 산세리프, W. A. 드위긴스Dwiggins의 메트로Metro 라인)에 관해 별로, 혹은 전혀 알고 싶어 하지 않는 현상은 결코 우연이 아니다." 길 서체의 경우는 치홀트의 주장에 의심이 간다. 하지만 그 당시 그리고 지금도 대체 누가 메트로를 알고 있었을까? "이들 서체야말로 현대의 진정한 글꼴이며 빌이 즐겨 사용하는 전형적인 그로테스크(악치덴츠그로테스크, 모노그로테스크 215)의 애처로운 수준을 훨씬 능가하는 서체다." 서체 선택이 타이포그래퍼의 취향에만 달려 있지 않고 인쇄소 식자실의 활자 상황에도 의존한다는 사실은 치홀트도 알고 있었을 것이다.

냉소적이고 무관심한 목소리: 폴 랜드

눈에 띄게 냉소적인 글은 미국의 그래픽디자이너 겸 교수인 랜드가 1993년에 쓴 글 「얀 치홀트 대 막스 빌Tschichold versus Bill」이다.[62] "얀 치홀트의 『새로운 타이포그래피』는 피카소의 〈아비뇽의 여인들Les Demoiselles d'Avignon〉만큼 혁명적이진 않았으나 1928년에 독

품질의 문제

일에 출판되었을 당시 완전히 새로운 타이포그래피의 문을 열었다."[63] 랜드는 1928년 당시에는 치홀트의 견해가 대체로 '모더니즘', 즉 말라르메Mallarmé와 마리네티, 입체파Cubism, 미래파, 다다이즘, 구성주의에서 기원했다고 썼다. "따라서 치홀트가 몇 년이 지난 뒤 새로운 타이포그래피와 그에 따른 모든 가능한 위험에 등을 돌리고 전통적 타이포그래피의 안락함에 의존하기 시작하고, 그전의 이론에 쏟았던 것만큼 대단한 열정을 쏟은 것은 놀라운 일이었다. 언뜻 보기에 치홀트가 방향 전환을 위해 옛 신념 체계를 가볍게 포기한 것처럼 보이지만 치홀트에게는 힘들고 충격적인 순간이었다." 랜드는 치홀트가 새로운 타이포그래피를 나치즘에 비유한 내용이 타당하지 않다고 판단했다. "나치 정권의 두려운 기억이 그 같은 감정적 반응을 일으키는 것은 놀랍지 않으나 그러한 비유는 지나치다고 본다. 오히려 전통이나 향수, 상징 등의 잔재가 그의 신념을 흔든 것이라 생각한다. (중략) 새로운 타이포그래피로부터 전향하는 바람에 치홀트는, 열렬한 모더니스트이자 구체예술가, 조소가, 건축가였던 빌과 예기치 않게 뜨거운 논쟁을 벌였다."

62 이 문단에 사용된 인용문의 출처는 폴 랜드, 「얀 치홀트 대 막스 빌」, 『라스코에서 브루클린까지Von Lascoux bis Brooklyn』, 155-166쪽(이 책은 안그라픽스에서 『폴 랜드, 미학적 경험』으로 출간되었다-옮긴이). 미국 초판은 『From Lascaux to Brooklyn』, 예일대학교 출판사Yale University Press, 뉴헤이븐, 1996년. 이 인용문이 최초로 잡지에 게재된 곳은 기사 〈타이포그래피: 스타일은 본질이 아니다Typography: style is not substance〉, 《AIGA 저널》, 12호, 제1권, 1993년, 37-41쪽.

63 당시에는 1925년 치홀트의 선언 《기본적인 타이포그래피》이나 1928년에 출판된 그의 책 『새로운 타이포그래피』에 필적하거나 비슷한 영향력을 가진 타이포그래피 전문서가 거의 없었다.

빌은 랜드에게 치홀트와의 논쟁을 보고했다. "빌은 1946년 11월 19일에 내게 이런 편지를 보냈다. '«SGM»에서 치홀트가 내게 던진 비난에 반박하는 답변을 써보았는데 당신에게 보냅니다. 잡지 편집자가 계속 답변을 쓸 것인지 물었지만 정작 지면에 실을 용기는 없었던 것 같습니다.'"[64] 「아마추어를 위한 짧은 타이포그래피 극장Kleines Typografietheater für Aussenstehende」이란 제목의 이 글에서, 치홀트는 오른손에 깃펜을 쥐고 왼손에 '가운데정렬Mittelachse'을 표현하는 모습으로 묘사된다. "그 각본이 유난히 풍자적이라 해도 논쟁의 두 주인공이 얼마나 열정적으로 맞붙었는지 짐작할 수 있다. 그리고 우리가 보았듯이 열정은 (중략) 눈을 멀게 만들 수 있다. 빌은 이렇게 편지를 끝내며 자신의 격렬한 감정을 토로했다. '치홀트는 스위스를 떠날 겁니다. 그러면 마침내 우리가 초대하여 불러들인 재앙에서 벗어나게 되겠지요.'"

여하튼 답변의 내용은 수위 높은 글이었고 이를 제한 없이 공개하기엔 무리가 있었다. 하지만 방금 읽은 문장을 통해 우리는 빌이 치홀트 부부의 이민에 개입했다는 암시를 얻을 수 있다. 빌은 또 치홀트가 곧 영국에 가서 펭귄북스Penguin Books 출판사의 서적에 새로운 타이포그래피를 입힐 계획이라는 사실을 알고 있었다.[65] 랜드는 논쟁에 관한 자신의 글을 빌이 죽기 한 해 전인 1993년에 한 미국 잡지에 공개한 뒤에도 계속 중요하게 생각했고, 1996년에는 자신의 책 『라스코에서 브루클린까지』에도 수록했다.

두 논쟁의 주인공에 대한 랜드의 뒤늦은 언급은 호의적이나 다소 냉소적인 느낌을 준다. "치홀트와 빌은 둘 다 업계에서 탁월한

전문가였다. 두 사람 모두 엄청난 아이디어에 흥미를 느끼기보다는 원칙을 중요시했다. 한 사람은 현대적인 타이포그래피에, 다른 한 사람은 전통적 타이포그래피에 미쳐 있었지만, 두 사람 모두 자신이 옳다고 확신했고 똑같이 강경한 입장을 보이며 조금도 양보하지 않았다. (중략) 만약 문제의 초점이 양식이 아닌 품질에 있었다면 치홀트와 빌의 논쟁은 아예 시작되지 않았을지도 모른다."

64 이 언급은 잡지 편집자가 얀 치홀트의 글 말머리에 쓴 다음의 설명과 모순된다. "이어지는 글은 우리 잡지 5월호에 막스 빌이 쓴 비난에 대해 얀 치홀트가 쓴 답변이다. 치홀트는 자신이 과거에 옹호했고 빌이 지금도 여전히 옹호하는(!) '새로운 타이포그래피'에 관해 신랄한 비판을 가한다. 1925년에 발생한 '새로운 타이포그래피'는 역사적인 사건이었기 때문에 이 글은 단순한 개인 차원의 논의를 넘어선다. 이 글은 원칙적인 입장 표명이며 우리는 이 논의가 끝났다고 본다."

65 얀 치홀트는 이를 위해 1947년 3월부터 1949년 말까지 영국에 체류했다. 'Reminiscor'(치홀트 본인이다)라는 필명의 인물이 쓴 자전적인 글 「얀 치홀트: 타이포그래피의 선생Jan Tschichold: praeceptor typographiae」에서 그는 이렇게 쓰고 있다. "20세기에 타이포그래피를 강렬하게 변화시킨 두 남자가 있었다. 하나는 1967년에 죽은 스탠리 모리슨이고 다른 하나는 얀 치홀트다. (중략) 1945년 여름에 유명한 영국의 인쇄업자 올리버 사이먼Oliver Simon과 펭귄북스의 발행인 앨런 레인Allen Lane이 바젤에 왔다. 치홀트를 펭귄북스 출판사의 타이포그래픽 디자이너로 영입하기 위해서였다. (중략) 펭귄북스와 그 계열사의 타이포그래피를 전부 뒤바꾸는 수준이 아니면 문제를 해결할 수 없었다. (중략) 치홀트는 런던에서 이룬 업적으로 몇 년 만에 업계의 권위자 지위를 획득했다." 출처는 《TM》, 4호, 1972년, 289쪽과 308-309쪽. (Reminiscor는 '내가 나를 기억한다'는 의미의 라틴어—옮긴이)

장식이 전혀 없는 타이포그래피

빌의 글 「타이포그래피에 관하여」에 첨부된 삽화들을 보면 빌의 타이포그래피가 얼마나 참신한지 알 수 있고, 장식을 배제한 타이포그래픽 디자인은 지금도 신뢰를 준다.[66] 빌은 이렇게 설명한다. "기능적이고 유기적인 타이포그래피가 나아갈 수 있는 길을 보여주기 위해 몇 가지 예시 작품을 첨부했다. 작품마다 논리적인 구성과 그러한 구성을 통해 생겨난 표정을 우리 시대의 기술적이고 예술적인 가능성과 분명하게 일치시켜 조화로운 이미지를 확립하려는 의도를 볼 수 있다."[67] 빌은 타이포그래피가 '나아갈 수 있는 길을 보여주기 위함'이라고 분명하게 선을 그었다. 눈에 띄게 조심스러운 자세로 '의도'에 관해 말했을 뿐 현자의 돌을 찾았노라고 호언장담하지 않았다. 이는 치홀트가 이 진보적인 타이포그래픽 디자이너를 비난한 '비관용적 태도'나 '광적인 규칙 찬양'과는 어울리지 않는다.

치홀트는 때때로 화해를 구하듯 몇 가지를 고백하기도 했는데, 알고 썼을 테지만 "빌의 책은 모두 뛰어난 디자인 감각과 확실한 취향을 보여주며 동일한 종류의 책 가운데선 단연 이상적이다"라며 자신의 주장과 모순되는 내용을 쓰거나, 다음 문구에서 알 수 있듯이 자신의 미적 관점이 빌과 일치한다고 썼다. "빌과 나처럼 미적인 측면을 중요하게 생각하는 사람은 보기 흉한 디자인의 전화기를 보면 고통스럽다. 하지만 아름답게 잘 디자인된 전화기를 예술 작품이나 예술의

비난하며
화해를 구하다

상징으로 여겨서도 안 될 것이다." 한편 빌의 글에선 화해를 구하는 듯한 표현을 찾을 수 없다. 공격하는 입장에서 자신의 주장을 누그러뜨리거나 물러서는 듯한 인상을 보일 수 없었던 것이다.

빌의 글에 첨부된 타이포그래피 사례는 빌이 타이포그래피를 어떻게 이해하고 있는지 잘 보여준다. 겉보기에 기능을 가진 것처럼 보이는 선이 없고, 커다란 글자나 두꺼운 선, 쪽 번호 그리고 모호이너지나 요하네스 몰찬Johannes Molzahn의 디자인을 연상시키는 불필요한 장식은 찾아볼 수 없다. 빌에게 있어 기능적 혹은 유기적 타이포그래피란 "기술적, 경제적, 기능적, 심미적 요건 등을 비롯한 모든 요소를 동등하게 충족하고 이들 요소가 모여 텍스트 이미지를 결정하는" 디자인 방식이다. 단지 크기가 엽서 정도일 뿐인 빌의 다양한 카탈로그는 '미니멀 아트Minimal Art' 타이포그래피의 걸작들이다. 그의 경제적인 태도는 같은 인쇄판을 반복 사용한 데서도 드러난다. 빌은 과거에 자주 사용되던 장식들,

66 반면 얀 치홀트의 글 「신념과 현실」에 나타난 예시는 다소 모호하다. 1300년대 페르시아 시인 하피스Hafis의 시집 같은 경우는 오로지 라틴체와 가운데정렬만 사용할 수 있음을 보여주기 위해 가상의 '기능적 타이포그래피' 버전을 만들어 제시했다. 이에 대해 리처드 홀리스Richard Hollis는 이렇게 썼다. "치홀트 본인의 과거 비대칭 타이포그래픽 디자인 수준을 감안할 때 그 가상의 버전은 진지한 디자인이라기보다는 빌의 입장을 우스꽝스럽게 만들기 위한 조잡한 시도로 보인다." (162-163쪽 참조). 출처는 리처드 홀리스, 『스위스 그래픽 디자인: 국제적인 스타일의 성장과 기원, 1920-1965Swiss Graphic Design: The Origins and Growth of an International Style, 1920-1965』, 148쪽. (이 책은 세미콜론에서 『스위스 그래픽 디자인』으로 출간되었다-옮긴이)

67 이 문단에 사용된 인용문의 출처는 막스 빌, 「타이포그래피에 관하여」와 얀 치홀트, 「신념과 현실」.

"텍스트 이미지를 정렬하고 강조하기 위해 한동안 유지되던 가는 선들"이 배제된 타이포그래피를 추구했다. "이러한 요소는 모두 불필요하며 오늘날 텍스트 이미지가 올바르게 구성되고 단어 덩어리들이 적절한 비례로 나열된 상황에선 군더더기일 뿐이다. (중략) 이런 장식을 배제한다면 타이포그래피 텍스트 이미지에 순수한 공간 긴장감과 깨끗한 전달력을 더할 수 있다." 또한 장식을 배제하면 잘못된 타이포그래피 구성을 은폐하려는 최후 수단까지 없애준다. 1950년대와 1960년대에 발전한 스위스 타이포그래피의 특징이 무엇인지, 스위스 타이포그래피가 세계적으로 유명해진 이유가 무엇인지 이보다 더 간단명료하게 설명할 수는 없을 것이다.

막스 빌의 타이포그래피 작업 방식

치홀트가 강조하듯 소개한 "취리히 출신의 화가이자 건축가 막스 빌"은 타이포그래피의 기술적이고 시각적인 요건을 잘 알고 있었다. 빌의 책 몇 권을 형식적으로 분석해보면 그가 디자인할 때 납 활자의 조건, 즉 체계적으로 분류된 활자 크기와 굵기, 공목blind material 등 '수학적으로 정확한 요소'를 고려했다는 사실을 알 수 있다. 빌은 또한 타이포그래피의 크기 체계(키케로와 포인트)를 전문적으로 다룰 줄 알았다.[68] 그는 타이포그래피 요소들이 제한된 조건 안에서 디자인을 만들어낼 수 있음을 알고 있었던 것 같다. "더 자세히 들여다보면 이러한 기본 요소가 산출 가능한 비례로

표현되는 정확한 리듬을 만들어내기에 아주 적합하다는 사실을 깨달을 수 있다. 이 비례가 인쇄물의 얼굴을 만들며 타이포그래피 예술의 특징을 보여준다."[69] 그럼에도 "무엇보다도 (중략) 순수하게 심미적인 부분을 생각하기 전에 먼저 언어와 읽는 행위에 필요한 요건을 모두 충족시켜야 한다. 가장 완벽한 텍스트 이미지는 논리적인 독해 유도와 타이포그래피적 심미 조건이 언제나 조화롭게 어우러지는 형태다." 그러므로 빌이 생각하는 좋은 타이포그래피의 첫째 조건은 가독성이었다. 그 자신도 언제나 이 원칙을 지키진 않았으나 적어도 이론상으로는 그랬다.

68 빌의 책 세 권에 관해 내가 분석한 글 「구체예술과 타이포그래피Konkrete Kunst und Typografie」, 『막스 빌. 타이포그래피, 광고, 북 디자인』, 77-81쪽을 참고하라.

69 이 문단에 사용된 인용문의 출처는 막스 빌, 「타이포그래피에 관하여」. 키케로(cicero=12포인트) 혹은 콘코던스(concordance=48포인트)를 기반으로 한 납 활자 방식에서 유래한 리듬감은 디지털 조판 방식과 함께 사라져버렸다. (키케로나 콘코던스는 과거에 키케로 시집과 성경 색인에 쓰인 활자 크기를 포인트 단위 대신 지칭하면서 정착된 단위다-옮긴이)

Gewerbemuseum Basel

Ausstellung

Fünftausend Jahre Schrift

Die Schrift, ihre Entwicklung, Technik und Anwendung

14. Juni bis 19. Juli 1936

기능적 혹은 유기적 타이포그래피를 제대로 보여주기 위해 디자인된 두 개의 전시 카탈로그:
타이포그래피적 '미니멀 아트'를 보여주는 절제된 작품

VORWORT

Aus dem weiten und viel verzweigten Gebiet der Schrift bringt unsere Ausstellung eine Auswahl von Beispielen und ordnet sie nach bestimmten Gésichtspunkten, vor allem dem der Formentwicklung, der Technik und der Anwendung.

Die Ausstellung bildet eine Ergänzung der «grafa international», die zu gleicher Zeit in den Hallen der Schweizer Mustermesse stattfindet und in deren Programm die systematische Darstellung der Schrift nicht aufgenommen werden konnte.

Unser Versuch erhebt auf keinem dieser Gebiete den Anspruch auf Vollständigkeit; er kann aus praktischen Gründen nur Andeutungen geben und das Wichtigste zeigen. Der Zweck unserer Ausstellung ist es, den Besucher überhaupt anzuregen, die Denkmäler und die Beispiele der Schrift, die ihm täglich begegnen, unter bestimmten Gesichtspunkten zu betrachten und für die Fälle, wo er sich der Schrift bedient, bestimmte Folgerungen zu ziehen.

Besondern Wert hat das Gewerbemuseum seiner Aufgabe entsprechend darauf gelegt, die technischen Bedingungen und die Darstellungsmittel der Schrift zu zeigen. Es wünscht damit dem Zerfall der Schrift entgegenzuwirken, der im Vergleich zu den Leistungen früherer Epochen auf handwerklichem Gebiet zu beobachten ist. Damit wird auch das Problem der Schulung des Handwerkers, des Holz- und Steinbildhauers, des Malers usw. zur formalen und technischen Beherrschung der ihm von der Praxis gestellten Aufgaben gestellt.

Die Ausstellung zieht grundsätzlich alle Techniken in Betracht, die für die Schrift in Frage kommen, nicht etwa allein das eigentliche Schreiben mit Pinsel, Feder oder andern Werkzeugen. Wenn der Typendruck knapper, als es seiner Bedeutung entsprechen würde, in unserer Ausstellung vertreten ist, so liegt der Grund darin, daß der Buchdruck kürzlich in einer besonderen umfassenden Darstellung behandelt wurde.

Unsere Ausstellung durfte sich verständnisvoller und weitherziger Unterstützung öffentlicher und privater Sammlungen erfreuen, für die allen Beteiligten unser aufrichtiger Dank ausgesprochen sei. Die Direktion

3

얀 치홀트, 표지가 없는 카탈로그, 1쪽과 3쪽, 14.8×21cm, 바젤예술공예박물관, 1936

konkrete kunst

10 einzelwerke ausländischer künstler aus basler sammlungen
20 ausgewählte grafische blätter
30 fotos nach werken ausländischer künstler
10 œuvre-gruppen von arp
 bill
 bodmer
 kandinsky
 klee
 leuppi
 lohse
 mondrian
 taeuber-arp
 vantongerloo

kunsthalle basel 18. märz — 16. april 1944

기능적 혹은 유기적 타이포그래피를 제대로 보여주기 위해 디자인된 두 개의 전시 카탈로그:
타이포그래피적 '미니멀 아트'를 보여주는 절제된 작품

ausstelier . register

31 albers	36.38 kupka
27.57.58.60.61 arp	28.52.53 leuppi
31 bauer	15.18.28 lissitzky
14.15.27 baumeister	28 löwensberg
31 béothy	28.46.48 lohse
27.54.55.56 bill	26.28.40 magnelli
49.51 bodmer	15.19 malewitsch
31.32 brancusi	40 martyn
33.34 calder	20.23.29 moholy-nagy
34 chauvin	57.62.63 mondrian
34.35 delaunay	39.40 moore
27 delaunay-terk	40 morris
34 doméla	40.41 moss
15.16 eggeling	30.40.43 nicholson
34 eltzbacher	21.22 pevsner
34 ferren	40 reichel
27.34 freundlich	30 rodschenko
27 fischli	21.23 schwitters
36.37 gabo	42 shaw
36 gallatin	29.30 strzeminski
36 gorin	30.57.58.59 taeuber-arp
15.17 hélion	42 tatlin
36 hepworth	42 tutundjian
36 herbin	21.24 van doesburg
28 hinterreiter	49.50 vantongerloo
28 huber	42 vajda
36 jackson	42 veronesi
28.46.47 kandinsky	21.25.30 vordemberge-gildewart
44.45 klee	

fette zahlen:abbildungsseiten

막스 빌, 카탈로그, 표지의 1쪽과 4쪽, 14.8×21cm, 바젤미술관, 1944

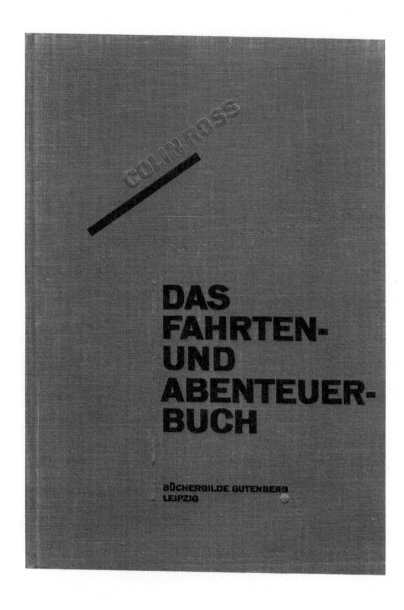

얀 치홀트, 책 표지, 16.8×24cm, 1925

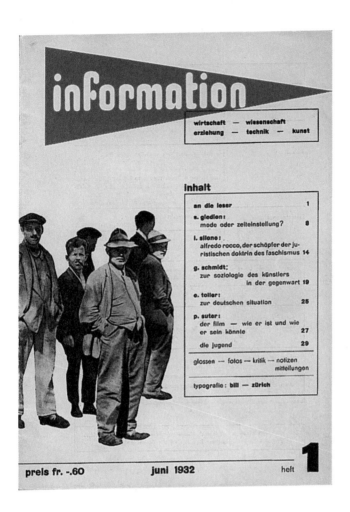

information

**wirtschaft — wissenschaft
erziehung — technik — kunst**

inhalt

preis fr. -.60 **juni 1932** heft **1**

막스 빌, 잡지 표지, 14.8×21cm, 1932-1933

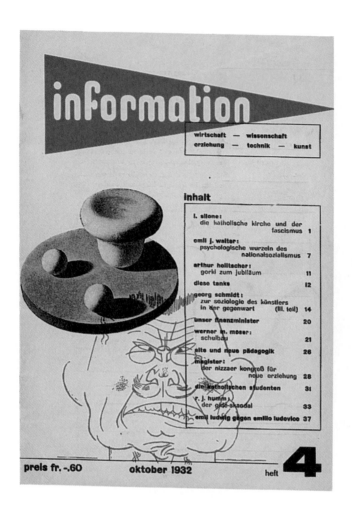

막스 빌, 잡지 표지, 14.8×21cm, 1932–1933

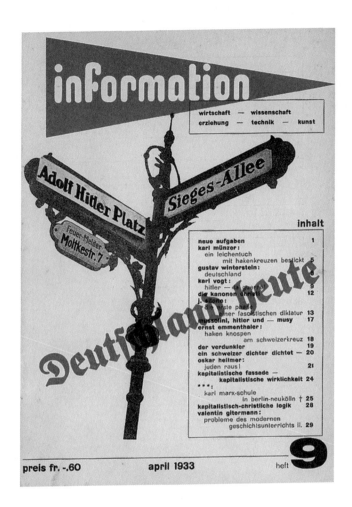

information

wirtschaft — wissenschaft
erziehung — technik — kunst

Adolf Hitler Platz

Sieges-Allee

Feuer-Melder
Moltkestr. 7

Deutschland heute

inhalt

preis fr. -.60 april 1933 heft **9**

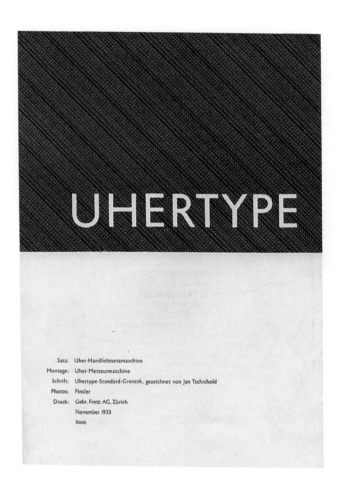

UHERTYPE

Satz: Uher-Handlichtsetzmaschine
Montage: Uher-Metteurmaschine
Schrift: Uhertype-Standard-Grotesk, gezeichnet von Jan Tschichold
Photos: Finsler
Druck: Gebr. Fretz AG, Zürich
November 1933
Iooo

얀 치홀트, 우헤르타입 사진식자기 설명 책자, 8쪽 중 1쪽과 2쪽, 21×29.7cm, 1934

2

Machine de composition
photographique à la main

3

● Die Uhertype-Handlichtsetzmaschine und die Uhertype-Metteur-
maschine ermöglichen dank ihren großen Vorteilen die praktische
Lösung des PHOTOGRAPHISCHEN SATZES.

In erster Linie wird die Herstellung des Schriftsatzes für OFFSET-
und TIEFDRUCK durch das Uhertype-Verfahren vereinfacht und
zeitlich verkürzt. Da diese Verfahren sich mit der fortschreiten-
den Entwicklung der Photochemie mehr und mehr ausbreiten, be-
steht schon seit langem das Bedürfnis nach einer Setzmaschine, die
Filme statt Metallzeilen erzeugt. Die seit drei Jahrzehnten ange-
strebte Erfindung des photomechanischen Setzverfahrens ist durch
die UHERTYPE-Lichtsetztechnik einwandfrei gelöst.

Das Lichtsetzverfahren ist jedoch nicht nur für Offset- und Tief-
druck, sondern auch für Hochdruck verwendbar. Der Druck er-
folgt dann durch Uhertype-KUNSTHARZ-KLISCHEES, die vom
Film über die belichtete Gelatine-Folie (ohne Photographien) er-
zeugt werden.

Die HAND-LICHTSETZMASCHINE ersetzt den bisherigen Handsatz bei der Herstellung von Titel-
schriften, Zierschriften und kurzem Werksatz für alle Arten von
Akzidenzarbeiten mit einer Durchschnittsleistung von 800 bis
1200 Buchstaben in der Stunde.

Sie ist eine photographische Reproduktionskamera, die auf einer
Glasscheibe von 27 × 33 cm Größe die jeweiligen Schriftzeichen

얀 치홀트, 우헤르타입 사진식자기 설명 책자, 8쪽 중 3쪽과 4쪽, 21×29.7cm, 1934

4

trägt und diese beim Satz in beliebigen Graden auf ein 35 mm breites Filmband projiziert.

Man kann dabei die Buchstaben um eine Buchstabenhöhe verstellen und auf diese Weise Unterstreichungen und ein Übereinander mehrerer Zeilen bewirken.

Die so erzeugten Schriftbilder werden dann bei der Photomontage oder in der Metteurmaschine weiter verarbeitet. Die Bedienung der Handsetzmaschine ist sehr einfach und erfordert keine besonderen Spezialkenntnisse. Der Setzer erhält lediglich das Manuskript mit den Anweisungen über Schriftart, Größenindex und Länge des Satzes.

Die METTEURMASCHINE ermöglicht die lückenlose Ausführung auch der kompliziertesten künstlerischen Akzidenzarbeiten in bisher unbekannter Vollkommenheit. Aus den Produkten der Lichtsetzmaschine lassen sich auf der Metteurmaschine nach dafür angefertigten Satzentwürfen die kompliziertesten Akzidenzarbeiten rein mechanisch herstellen.

Diese Maschine besteht aus dem Objektsupport, auf den die zu reproduzierenden Bildträger, Filmzeilen und durchsichtigen Lichtbilder gelegt werden, aus der Metteur - Filmkassette und dem Metteurwagen.

An der Filmkassette ist eine Visierscheibe gleicher Größe angebracht, die mit transparentem Papier bespannt werden kann. Beide sind miteinander starr verbunden und verschiebbar. Das zu projizie-

얀 치홀트, 우헤르타입 사진식자기 설명 책자, 8쪽 중 5쪽, 21×29.7cm, 1934

타이포그래피의 크기 체계

'구텐베르크 은하계Gutenberg-Galaxis'[70] 시대에 납 활자의 '기본 요소'
란 활자 체계에 따라 다르긴 하지만 대략 6, 7, 8, 9, 10, 12, 14, 16, 20,
24포인트인 활자 크기와 공목으로 이루어졌다. 공목의 폭은 1포인트
(0.3759mm)부터 12포인트(1키케로≒4.5mm)를 지나 48포인트(1콘코던
스≒18mm)까지 있으며, 길이는 1콘코던스부터 6콘코던스(≒108mm)
까지 존재한다.[71] 빌은 구분하거나 리듬감을 주기 위해 18mm 단위로
이루어진 모듈, 즉 콘코던스를 이용했으며 그의 책 중 가장 아름다운 책
세 권, 『현대 스위스 건축 1925-1945』(1949), 『로베르 마야르』『형태.
20세기 중반의 형태 발전에 관한 결산』을 그렇게 제작했다. 앞의 책들
보다는 다소 자유롭지만 전기 『조피 토이버아르프』도 마찬가지다. 빌은
바우하우스의 인쇄소를 주의 깊게 관찰했던 것 같다. 1927년과 1928년
에는 자신의 편지지 포맷을 본인이 직접 인쇄하진 않았지만 직접 조판했
는데, 바우하우스의 영향이 없었다면 구분 체계를 공목에서 시작하는 아
이디어를 얻지 못했을 것이다.

[70] '구텐베르크 은하계'는 캐나다의 철학자 마셜 매클루언Marshall McLuhan이 약 500
 년가량 지속된 납 활자 시대에 붙인 별명이다. 마셜 매클루언, 『구텐베르크 은하계.
 인쇄 시대의 종말Die Gutenberg-Galaxis. Das Ende des Buchzeitalters』. 영문 초
 판본은 『The Gutenberg Galaxy』, 토론토대학 출판부Toronto University Press,
 1962년. (이 책은 커뮤니케이션북스에서 같은 제목으로 출간되었다-옮긴이)
[71] 활자 크기는 납 활자를 기준으로 몸통보다 다소 작은 글자 이미지가 '얹혀 있는' 활자
 몸통의 크기를 나타낸다. 공목은 인쇄되지 않는 부분으로 자간과 행간의 넓은 흰 공
 간, 그러니까 잉크가 묻지 않는 면을 이루는 요소다.

타이포그래피 선언

치홀트의 수많은 저작 중에서 1925년 «튀포그라피 세 미타일룽겐»의 특집호 «기본적인 타이포그래피»는 그가 직접 구상하고 주석을 달고 디자인한 단행본으로 특별한 의미를 지닌다. 그가 쓴 글「새로운 디자인Die neue Gestaltung」과 «기본적인 타이포그래피»와 더불어 나탄 알트만Natan Altman의「원리적 관점Elementare Gesichtspunkte」, 라슬로 모호이너지의「타이포포토Typo-Photo」, 마트 스탐Mart Stam과 엘 리시츠키의「광고Die Reklame」「러시아 구성주의 프로그램Programm der [russischen] Konstruktivisten」 등의 기고문 그리고 수많은 삽화가 가득한 단행본은 사실상 새로운 타이포그래피를 표명하는 선언이었다. 그와 비교할 때「신념과 현실」은 전통적 타이포그래피를 강력하고 탁월한 설득력으로, 그리고 일관되게 방어하는 힘이 부족했다. 물론 뭔가 찾으려는 사람은 글 전체에 흐르는 보수 옹호 선언을 찾았을 테지만 말이다.

또 빼놓을 수 없는 책은『새로운 타이포그래피』로 치홀트가 1925년에 선언처럼 내던진 명제를 심화하여 잘 다듬어진 글의 형태로 내놓은 책이다. 소책자『한 시간짜리 인쇄 디자인』은 수많은 예시를 들며 디자인과 실용 기술에 관한 주제를 다룬다. 치홀트는 이 책의 도입부에 카렐 타이게의 글「구성주의적 타이포그래피Konstruktivistischen Typografie」 본문을 인용했다. 1935년에 출간한『타이포그래픽 디자인』으로 실무와 이론 작업을 통틀어 치

홀트의 개혁 시대는 마침내 끝이 났다.

타이포그래피에 관해 빌이 쓴 글은 너무 적어 막스 빌의
선언
서 얇은 책으로도 묶을 수 없다. 그래서 거의 알려지
지 않았고 사람들의 기억에서도 지워졌을 것이다.[72]
빌이 출판에 참여한 작업 대부분은 타이포그래피가 아닌 예술, 건
축, 디자인 분야다. 순수한 열정을 담아서 쓴 글 「타이포그래피에
관하여」야말로 그의 타이포그래피 선언이라 볼 수 있다. 비판적인
내용을 빼면 타이포그래피에 관한 근본적인 생각을 담고 있기 때
문이다. 데사우에서 돌아온 이후 거의 10년 이상 그의 생존 기반
이었던 타이포그래피에 관해 누가 묻거나 말하지 않고는 참을 수
없는 순간(치홀트의 취리히 강연처럼)이 닥치지 않는 한 빌은 자신
의 의견을 표현하지 않았다.

그러나 빌이나 치홀트 모두 논쟁적인 자신들의 글을 선언이
라 생각하지 않았다. 그랬다면 아마 개인적인 비난이 담긴 내용
은 쓰지 않았을 것이다. 기본적으로 두 저자는 급진적이고 선언에

72 　막스 빌이 타이포그래피에 관해 쓴 글은 단지 세 개뿐이다. 「빌-취리히bill-zürich」,
하인츠 라슈와 보도 라슈, 『붙잡힌 시선』, 23-25쪽; 제목 없는 글(타이포그래피는 우
리 시대의 문자적 표정이다. ⋯⋯), «슈바이처 레클라메», 3호, 1937년; 「타이포그래
피에 관하여」, «SGM», 4호, 1946년. 타이포그래피에 관해 살짝만 다루는 글은 다음
과 같다. 「건물 설명gebäude-beschriftungen」, «슈바이처 레클라메», 3호, 1933년;
「전시 광고용 건축물: 절반은 견본, 절반은 건축ausstellungs-reklamebauten: halb
prospekt, halb architektur」, «슈바이처 레클라메», 4호, 1934년; 「예술 전시를 위
한 카탈로그 1936-1958Kataloge für Kunstausstellungen 1936-1958」, «노이에 그
라픽Neue Grafik», 2호, 1959년. 인용문은 모두 『막스 빌. 타이포그래피, 광고, 북 디
자인』, 148-175쪽에서 찾아볼 수 있다.

집착하는 전위예술가 집단, 가령 마리네티와 이탈리아 미래파, 트리스탕 차라와 취리히 다다이즘, 블라드미르 마야콥스키Vladmir Majakowski와 러시아 구성주의 혹은 퍼시 윈덤 루이스와 영국 보티시즘vorticism에 속하지 않았다. 두 사람이 젊었던 시절의 어느 시점에는 그렇게 보였더라도 말이다.

예술계 타이포그래퍼와 후계자들

데사우 바우하우스에서 학업을 마치고 돌아온 젊은 건축가이자 화가 빌은 먹고살기 위해 타이포그래피와 광고를 시작했다. "그래픽 디자인과 특히 타이포그래피에 시간과 노력을 투자했던 이유는 순전히 당시 환경과 조건 때문이었다. 나는 건축가가 되고자 했고 바우하우스에서 취리히로 오자마자 당연한 수순으로 '신건축운동'의 건축가 모임에 합류했다. (중략) 내가 취리히에서 처음 거주할 당시인 1930년대에 나를 재정적으로 뒷받침했던 것은 그래픽 디자인과 광고였다. 나는 아마추어 사업가(그는 실제로 사업체를 운영했다!)로 시작했으나 곧 사람들이 주목하는 유명한 광고계의 표준이 되었다." 빌은 "그래픽 디자인에도 흥미가 있었으나 사실상 타고난 재능이 있었고"[73] 열정적으로 회사를 운영했다.

20세기 초반 첫 20년 동안(따로 떼어보더라도 여전히 100년 전이다) 타이포그래피 비전문가들인 시인, 화가, 건축가는 '해방의 타이포그래피'를 작업

시인
예술가
건축가

에 적용했고 19세기의 "붉은 장식두문자, 소용돌이무늬, 식물, 신화적 요소가 담긴 미사경본 스타일의 서적, 고대 로마의 격언과 숫자들"[74]로 장식된 타이포그래피를 책상에서 치워버렸다. 그렇다고 해서 그 뒤 이런 장식이 아예 사라진 것은 아니다. 이들 '예술계 타이포그래퍼'들, 그중에서도 시인 말라르메, 기욤 아폴리네르Guillaume Apollinaire, 마리네티, 차라, 마야콥스키, 예술가 반 되스부르크, 슈이테마, 츠바르트, 슈비터스, 바우마이스터, 모호이너지, 리시츠키, 로드첸코, 스테파노바Stepanowa 그리고 건축가 페터 베렌스Peter Behrens, 마르셀 브로이어Marcel Breuer, 허버트 바이어Herbert Bayer, 코르뷔지에, 야코프 체르니코프Yakov Tschernichow 등이 실제로 타이포그래피 혁신에 앞장선 이들이다. 이들 혁신적인 비전문가들이 타이포그래피의 세부적인 요소보다 전체 형태, 전체 표정만 신경 썼다 해도 아무도 뭐라고 하지 않는다. 형식의 정밀함은 변혁의 시기가 아니라 사색하는 환경에서 탄생하기 때문이다.

새로운 것을 창조하기 위해 잔해를 치우는 일 　　　　　후계자들
은 그다음 세대의 디자이너와 타이포그래퍼 들, 가

73　출처는 막스 빌, 「기능적 디자인과 타이포그래피」, 『광고스타일 1930-1940. 30년대 일상 속 시각적 언어들』, 취리히 디자인박물관 카탈로그, 1981년, 67쪽.

74　프란체스코 토마소 마리네티, 「타이포그래피 혁명Revolution des Buchdrucks」, 인용 출처는 『우리는 관찰자를 그림 중앙에 둔다. 미래주의 1909-1917Wir setzen den Betrachter mitten ins Bild. Futurismus 1909-1917』, 뒤셀도르프 시립미술관 카탈로그, 1974년, 쪽 번호 없음, 원본(프랑스어); 마리네티, 『미래파 자유에 의한 언어Les mots en liberté futuriste』, 밀라노, 1919년.

령 슈탄코브스키, 마터, 파울 로제, 노이부르크, 빌, 요제프 뮐러 브로크만Josef Müller-Brockmann, 치홀트, 아이덴벤츠, 에밀 루더Emil Ruder, 아르민 호프만Armin Hofmann, 게르스트너 외 많은 이들(일단 스위스 작가들만 예로 들었다)의 몫이었다. 타이포그래피 세계에 새로운 풍조가 가득한 시대에는 놀림을 받은 적도 있지만 우리가 감탄해 마지않는 이른바 '스위스 타이포그래피'는 이들의 노력으로 깊이 뿌리내렸다.

"외국인인 내가 1958년에 취리히 기차역에 내렸을 때 나는 마치 어떤 아방가르드 디자인 전시장에 들어간 것 같았다." 스위스 디자인을 예리하게 관찰하던 영국의 홀리스가 쓴 글이다. "스위스 예술가들은 예술과 그래픽 디자인을 접목시켰다. (중략) 구체 예술은 수학적 사고를 중심으로 구성주의 미학을 연장시킨 것이다. (중략) 1920년대에 얀 치홀트를 통해 기본적인 타이포그래피에 이어서 '새로운' 타이포그래피가 생겨났고 1930년대에 막스 빌이란 이름을 중심으로 '기능적' 타이포그래피가 대두되었으며, 마지막으로 1960년대에는 카를 게르스트너가 '통합적' 타이포그래피를 이끌었다. 스위스 그래픽에서 가장 눈에 띄는 특징인 그리드 안에 배열된 산세리프체는 전 세계로 널리 퍼졌고, 이 서체는, 역시 스위스에서 만들어진 서체인 헬베티카와 유니버스와 함께 디지털 시대에 접어든 이후에도 영향력을 펼치고 있다."[75]

기능으로서의 아름다움

빌은 1948년 바젤에서 열린 스위스 공작연맹의 연

례행사에서 ‹기능에서 나오는 아름다움과 기능으 기능에서 나오는
아름다움과
기능으로서의
아름다움

로서의 아름다움Schönheit aus Funktion und als

Funktion›이라는 제목으로 강연을 했다. 주요 내용은 이렇다. "기
능에서 나오는 아름다움은 (중략) 기계나 장치 구성에, 그리고 기
술자의 작업에 아무 군더더기 없이 기능만 순수하게 모습을 드러
낼 때 가장 잘 관찰할 수 있다. 그러나 그런 경우라도 기능에는 아
무런 변화가 없는데 디자인이 변하거나 시대의 취향에 맞게 형태
가 바뀌는 것을 볼 수 있다." 빌은 이어서 기술 디자인은 기능이 변
해서라기보다는 심미적 요구 때문에 더 많이 바뀐다고 설명했다.
핵심 문장은 이렇다. "이제 우리의 현실은 달라졌다. 기능에서 나
오는 아름다움만으로는 부족하다. 우리는 기능과 동등하게 아름
다움도 원한다. 마치 아름다움이 하나의 기능적 역할을 하는 것처
럼 말이다. 만약 어떤 것이 아름답기에 우리가 그것에 특별한 가치
를 부여한다면 더 이상 실용성을 요구하지 않아야 한다. 지금은 실
용적이라는 말의 의미가 좁은 의미의 순수한 합목적성을 벗어났기
때문이다. 하지만 아름다움이라는 가치는 그렇게 당연하지 않기에
(중략) 큰 비중은 아닐지라도 언제나 실용성이 요구될 수밖에 없
다. 아름다움을 얻으려면 훨씬 많은 노력이 필요하다."[76]

75 리처드 홀리스, 『스위스 그래픽 디자인: 국제적인 스타일의 성장과 기원 1920-
1965』, 7-9쪽.

'아름다움'을 하나의 기능으로 이해하라는 빌의 주장은 많은 공작연맹 회원들의 심기를 불편하게 만들었고 곧이어 비난이 쏟아졌다. 당시 공작연맹에서 폭넓게 받아들여졌으며, 미국의 건축가 루이스 설리번Louis Sullivan이 내세운 신조 "형태는 기능을 따른다Form follows function"[77]도 함께 화두에 올랐다. 나중에 빌은 당시 상황을 이렇게 회고했다. "어떤 이들은 내가 공작연맹의 정신을 배반했다고 생각했다. 내가 심미성도 기능이라는 더욱 일반적인 기능 개념을 이용하여 기능주의를 확장했기 때문이란다. 반면 어떤 이들은 내가 아름다움의 전제조건으로 기능의 충족을 요구한 것에 충격을 받았다. 기능에 사회적인 기능을 편입시켰기 때문이다. 세기 전환기에 새로운 미학을 도입한 앙리 반 데 벨데Henry Van de Velde가 당시 90세였는데, 다음 날 나를 비난하는 무리와 맞서서 내 주장을 변호해주었다."[78]

도발이 충분치 않았다고 느꼈는지 빌은 그다음으로 예술공예학교의 개혁을 요구했다. "최근 몇 년 동안 새로운 직업이 계속 생겨나고 있다. '산업 설계자' 혹은 독일어권에서는 아직 생소한 '산업 디자이너' 같은 직업 말이다." 하지만 "많은 제품들이 겉보기에는 매우 아름답고 현대적이지만 설계에서부터 이미 결함을 지니고 있을 뿐만 아니라 종종 아름다운 외관으로 기술적 불완전성을 감추고 있다. (중략) 문제는 오늘날 그 어떤 학교에서도 앞으로 이런 중요한 과제를 해결하게 될 학생들에게 어느 것을 우선으로 고려해야 하는지 가르치지 않는다는 점이다." 이러한 빌의 도전에도 많은 공작연맹 회원들은 무척 회의적으로 대응했던 것 같다. 스위

스에 디자인 대학을 도입하기까지 무척 오랜 기간이 걸린 것을 보면 알 수 있다.[79] 또한 제품 설계자(당시까진 그렇게 불렸다)들이 아름다운 제품을 만들기 위해 노력하지 않는다는 질책도 흘려들으면 안 되는 것이었다. "하지만 아름다움이라는 가치는 그렇게 당연한 것이 아니기에 (중략) 큰 비중은 아닐지라도 언제나 실용성이 요구될 수밖에 없다." 빌에게는 실용성을 넘어서 언제나 심미성, 아름다움, '좋은 형태'가 가장 중요했다. 이 강연은 비록 산업 디자인에 관한 것이었지만 타이포그래피에도 시사하는 바가 있었다.

유명한 다리 설계자 마야르에 관한 책을 쓰던 중 빌은 마야르

76 인용문의 출처는 막스 빌, 「기능에서 나오는 아름다움과 기능으로서의 아름다움」, 《베르크》, 8호, 1949년, 272-275쪽.

77 이 신조는 루이스 설리번의 에세이 「예술적 측면에서 관찰한 고층빌딩The Tall Office Building Artistically Considered」에서 탄생했다. 처음 게재된 곳은 미국 잡지 《리핀코트Lippincot's》, 57호, 1896년.

78 막스 빌, 《두》, 6월호, 1976년, 15쪽. 『형태. 20세기 중반의 형태 발전에 관한 결산』의 서문에 빌은 이렇게 썼다. "내 강연과 전시는 공작연맹 내외에서 스캔들을 일으켰다. 내 주장에 말할 수 없이 큰 지지를 보내준 존경하는 어른이자 동료인 앙리 반 데 벨데의 변호와 공작연맹의 대표인 한스 핀슬러Hans Finsler의 교섭 능력 그리고 나의 친구인 알프레드 로트와 게오르크 슈미트의 도움이 없었다면 그 파장은 더 커졌을 것이다."

79 막스 빌은 1944/45년에 취리히 예술공예학교의 '디자인 선생' 자리를 제안받았다. 1960년에는 한스 피슐리Hans Fischli의 후임 교장으로도 추천받았다. 하지만 그때마다 빌은 학교의 완전한 개혁을 조건으로 내걸었다. 학교 이사회의 부탁으로 시작한 프로젝트 연구에서 빌은 기존의 예술공예학교 대신에 대학교 수준의 '디자인 아카데미'를 세울 것을 제안했다. 이러한 급진적인 해결 방안은 당시에는 몇 십 년이나 이른 발상이었고 그래서 거절당했다. 『설립과 발전 1878-1978: 취리히의 100년 예술공예학교/디자인학교Gründung und Entwicklung 1878-1978: 100 Jahre Kunstgewerbeschule der Stadt Zürich/Schule für Gestaltung』, 1978년, 165쪽을 참고하라.

가 설계한 다리 두 개를 직접 보기 위해 베른 주의 작은 도시 슈바르첸부르크Schwarzenburg 인근을 찾았다. 그 다리는 빌에게 강렬한 감정적 경험으로 남았다. "나무 사이에서 갑자기 날렵하고 튼튼한 구조물이 한 마리 그레이하운드처럼 모습을 드러냈다. 로스그라벤 교량Roßgraben-Brücke은 엄청난 장력을 지닌 놀라운 구조물이며 그로부터 몇 백 미터만 더 가면 숲이 우거진 골짜기 한복판에 슈반바흐 교량Schwandbach-Brücke이 가볍게 떠 있다. (중략) 이 다리는 종이처럼 가볍고 이쪽 골짜기에서 저쪽 골짜기까지 아무 어려움 없이 걸려 있는 것처럼 보인다. 잊을 수 없을 정도로 감명받은 두 번의 경험이었다."[80] 이것이 아름다움을 칭찬하는 것이 아니면 무엇일까!

공작연맹과 좋은 형태

같은 해인 1948년 스위스 공작연맹의 연례 모임은 〈품질에 관한 특별전Sonderschau der Qualität〉을 열기로 결정했다. 빌은 그의 도발적인 강연에도 불구하고, 혹은 그 강연 때문에(?) 우수하게 디자인된 물품을 전시해 달라는 부탁을 받았다. 1949년에 그는 〈좋은 형태Die gute Form〉란 제목의 전시를 견본 전시의 형태로 바젤에서 열었고, 이어서 스위스의 다른 지역들과 독일, 네덜란드, 오스트리아에서도 전시를 열었다.[81] 그리고 아이들의 장난감부터 고층빌딩에 이르기까지 모

좋은 형태

든 디자인 분야를 다룬 이 전시의 풍부한 사진 자료를 모아서 『형태. 20세기 중반의 형태 발전에 관한 결산』이라는 책을 펴냈다. 이 아름다운 책의 엄격한 형태는 거의 구체회화 그림에 견줄 정도다. 본문의 모든 삽화는 동일한 기준선 위에 있고, 가로와 세로에 콩코던스 단위로 간격을 두었다. 세 가지 언어로 쓰인 해설은 삽화 주변에 자유롭게, 그러나 무질서하지 않게 배치했다.

이것은 빌이 언젠가 디자인을 위한 디자인이라는 의미를 강조하기 위해 만든 단어 '디자인행위gestalterei'[82]와는 다르다. 빌의 실용적인 그래픽 디자인 작업(흔히 포스터 디자인, 북 디자인, 광고물, 타이포그래피 등을 가리킨다–옮긴이)을 '구체 타이포그래피'로 표현할 생각이라면 그 예시로 반드시 이 책을 골라야 할 것이며 조피 토이버아르프에 관한 전기와 두세 가지 건축 서적도 포함시켜야 할 것이다.

80 막스 빌, 『로베르 마야르』, 25쪽.
81 페터 에르니Peter Erni, 『좋은 형태』, 11쪽.
82 막스 빌, 「디자인 상품의 기능die funktion der gestalteten objekte」, 출처는 «스위스 고고학과 예술사를 위한 잡지Zeitschrift für Schweizerische Archäologie und Kunstgeschichte», 45호, 1988년, 50쪽.

막스 빌의 시작들, 호기심

빌의 타이포그래피와 그래픽 디자인 작업은 1925년에 초콜릿 기업 슈샤드Suchard의 창업 100주년 행사를 위해 포스터를 디자인하면서 시작되었다. 얇은 로만체와 몇 개의 붉고 두꺼운 가로줄 그리고 종류를 알 수 없는 네 가닥의 나뭇가지가 화려한 금색 바탕 위에서 고전적인 엄숙한 분위기를 만들어냈다.[83] 치홀트의 《기본적인 타이포그래피》가 발표된 바로 그해에 열린 대회에서 은세공 기술을 배우던 고작 17세의 취리히 예술공예학교 학생은 이 포스터로 디자인 대상을 받았다. 그리고 이때 받은 상당한 상금으로 염원하던 데사우 바우하우스에서 건축을 공부하는 꿈을 이루었다. 새로운 길이 열렸으나 당시 그는 대학 공부에 필요한 기초 지식이 부족했다. 게다가 한네스 마이어Hannes Meyer의 건축 수업은 틀을 갖춰가는 과정이거나 갓 편성된 것 같았다. 그래서 빌은 학교 밖에서 요제프 알버스Josef Albers, 칸딘스키, 클레와 모호이너지 등 대가들의 강의를 찾아 다녔고, 화가 오스카 슐레머Oskar Schlemmer가 지도하는 바우하우스무대Bauhausbühne에도 참여했다. 그 밖에도 빌은 바우하우스의 테두리에서 아주 벗어나진 않았으나 혼자 활동하면서, 그의 사진들에서 볼 수 있는 것처럼 자유롭게 일했고 바우하우스 관현악단에선 밴조Banjo(미국의 대표적인 민속 발현 악기-옮긴이)를 연주했다. 또한 개인적으로 여러 가지 건축설계대회에 참가했다.[84]

빌이 작업한 초기 타이포그래피는 '구체'라고 부르기 어렵다.

오히려 아마추어 디자이너다운 무질서함이 평면을 지배하여 타이포그래피 요소나 형태 구조와 싸우는 모습이었다. 하지만 놀랍게도 바우하우스의 '볼드하 고 시선을 끄는 타이포그래피'나 러시아, 네덜란드의 역동적인 디 자인 흔적은 거의 찾아볼 수 없다. 그런 영향을 받는 대신, 빌은 일 찍부터 합리적인 해결책을 찾기 위해 노력했던 것이다. 그가 1929 년에 자신의 회사 '빌레클라메'를 위해 기능적으로 고안한 편지지 는 펼쳐서 표지를 붙이면 봉투에 넣을 필요도 없이 바로 우편으로 부칠 수 있었다. 까다롭게 굴지 않고 장식 인쇄와 광고용 장식에 사용되던 글꼴, 필기체 혹은 전보를 칠 때 쓰던 타자기 서체를 선 택한 것도 이것들이 당시 모든 인쇄소에 흔히 있던 납 활자였기 때 문이다. 게다가 빌은 당시에 장난스럽고 재치 있는 가벼운 문구부 터 무척 날카롭고 예리한 자극적인 광고 문구까지 쓸 줄 알았다.

83 그 밖에도 고전적으로 표현한 'SVCHARD'의 로마라틴어식 V(=U)는 더 고상한 느 낌을 낸다. 이 포스터는 대상을 받았음에도 실제로 사용되지는 않았다. 삽화는『막스 빌. 타이포그래피, 광고, 북 디자인』, 9쪽과 앙겔라 토마스,『탁월한 개혁가. 막스 빌 과 그의 인생』, 91쪽을 참고하라.

84 막스 빌은 일본 오사카의 상점과 스위스 베른의 국립도서관 설계공모에 참가했고, 한스 피쉴리와 함께 취리히 도심 쇼핑몰과 유치원 설계공모전에 참가했다. 오사카에 서 그는 다른 건축가와 공동으로 3등을 수상했다. 하지만 실제로 건축된 수상작은 없 다. 야코프 빌,『바우하우스의 막스 빌max bill am bauhaus』, 23-25쪽을 참고하라.

체트하우스를 위한 광고 캠페인

빌은 1931년과 1932년에 체트하우스를 위한 전면 체트하우스
광고
크기 광고를 여섯 개나 디자인했다. 처음 세 개의 광
고가 《노이에 취리히 차이퉁Neue Zürcher Zeitung》
에 실린 뒤, 그리고 기대한 만큼의 성공을 거두지 못한 뒤 광고 책
임자 빌은 종합적인 디자인을 통해 "광고주에게 유리한, 그리고
체트하우스를 더 인상적이고 효과적으로 알릴 수 있는 광고"를 만
들기로 다짐했다. 자금을 조달하기 위해 그는 체트하우스 건축에
참여하는 모든 회사에 편지를 보냈다. "귀하께 직접적인 이익이
돌아가는 사안이므로 '체트하우스' 광고 투자에 관한 안내서를 보
내드립니다." 이렇게 분명한 요청을 감히 거절할 회사가 있었을
까. 게다가 "무엇보다도 투명한 자금 사용과 분배를 통해 참여한
모든 회사에 기여한 만큼의 이익이 정확히 돌아갈 것입니다"라고
강조했다. 채찍과 당근이 등장하고, 채찍이 한 번 더 나온다. "또한
디자인에 관한 모든 권한은 제게 있습니다."[85]
　이후 제작된 세 개의 광고에서 빌은 바깥쪽 설명란에 광고에
투자한 회사들과 자신의 회사를 겸손하게 괄호에 넣어서 중얼중
얼 이야기를 읊조리는 듯한 본문 속에 끼워 넣었다.[86] 기상천외한
아이디어였다! 건물의 세부 구조와 가구, 기술적 장치 등을 묘사
한 모식도, 바우하우스에서 사랑받던 '픽토그램pictogram'과 비슷
한 기호들과 사진으로 몽타주를 완성했다. 마지막으로, 이것도 믿
을 수 없이 엉뚱한 발상이었는데, 설명을 마치 동화처럼 시작했다.

"처음에는 구덩이가 있었다 | 철거회사 호네거가 판 구덩이 | 철거와 파낸 흙더미 | 취리히 리히트슈트라세 11 전화번호 57.924 | 그들은 먼저 있던 건물들 | 낡은 '빛의 극장'을 허물어야 했다……."

이렇게 이어지는 광고는 빌의 광고 사무소(정식 명칭은 '빌취리히 레클라메')에서 만든 광고 중 최고라고 여겨진다. 빌이 건축주에게 보냈던 편지의 상단에는 회사 로고라 하기엔 지나치게 간략한 '빌bill'만 씌어 있었다. "간결한 것이 더 아름답다less is more"의 정신을 완벽히 담은 짧고 분명한 로고였다.

85 인용문과 삽화의 출처는 『막스 빌. 타이포그래피, 광고, 북 디자인』, 150-152쪽.

86 내용은 이렇다. "우리는 밤에도 알 수 있다 | 체트하우스가 어느 건물인지, | 주차장 입구에 레스토랑과 바가 | 있는 곳에, 로보 조명회사rovo a-g zürich의 […] 광고 전광판은 | 불빛을 밝히는 하나하나의 글자와 모양 전구로 | 이루어져 있다. | (문구 제공: 빌 취리히, 골드브룬넨슈트라세 141번지)." 여섯 개 광고의 삽화는 모두 『막스 빌. 타이포그래피, 광고, 북 디자인』, 118, 121-122, 124, 127쪽에서 찾아볼 수 있다.

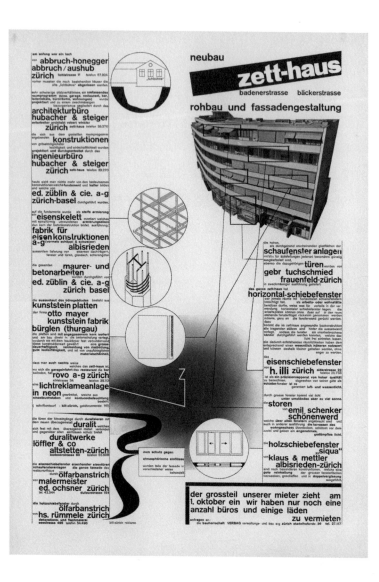

막스 빌, '체트하우스', 신문 전면 광고, 1932

SCHATZKAMMER DER SCHREIBKUNST

MEISTERWERKE DER KALLIGRAPHIE AUS VIER JAHRHUNDERTEN AUF ZWEIHUNDERT TAFELN

AUSGEWÄHLT UND EINGELEITET VON JAN TSCHICHOLD

VERLAG BIRKHÄUSER · BASEL · MCMXLV

얀 치홀트, 『글씨체 보감』, 본문, 32×24cm, 1945

bianco e nero

6. internationale ausstellung von zeichnung und grafik

lugano

14. april–16. juni 1960

막스 빌, 포스터, 63.5×101.5cm, 1960

Typographische Monatsblätter
Schweizer Grafische Mitteilungen
Revue suisse de l'Imprimerie
4/1972

Herausgegeben vom Schweizerischen Typographenbund
zur Förderung der Berufsbildung
Editée par la Fédération suisse des typographes
pour l'éducation professionnelle

Jan Tschichold

*1902

Leipzig 1902–1926
Berlin 1926
München 1926–1933
Basel 1933–1946
London 1947–1949
Basel 1950–1967
Berzona 1967...

Gesetzt von der Schriftgießerei D. Stempel AG aus der von Jan Tschichold gezeichneten SABON

얀 치홀트, «TM», 표지, 23×30cm, 1972

113

만화가 막스 빌

단순함이 빌의 전부는 아니다. 1931년 빌은 주택저축조합 '바우크레디트 취리히Bau-Kredit Zürich' 광고를 위해 말풍선 안에 프락투아체 Frakturschrift로 웃기는 대화를 담은 작은 크기의 광고 만화 시리즈를 제작했다. 이 만화에 등장하는 주인공 한스는 자기 집을 꿈꾼다. 그리고 주택저축조합이 자가 소유를 가능하게 한다는 식의, 물론 현대적 방식의 이야기가 전개된다. 저녁마다 한스와 에미 부부는 그들의 집이 얼마나 지어졌는지 확인하기 위해 신축 공사 현장을 둘러본다. 공사가 금세 끝나고 한스는 드디어 퇴근한 뒤 자기 집 테라스에 앉아 여유롭게 신문을 읽을 수 있게 된다. 새 집으로 이사한 뒤 때마침 그들은 딸 프리츨리를 낳는다. 프리츨리는 주택저축조합의 지원을 받아 대학 공부까지 마칠 수 있다.

진짜 만화처럼 이 시리즈에도 악당이 등장한다. 음침한 얼굴, 뾰족한 귀, 어두운 줄무늬 양복을 입은 수상한 남자(당시 전형적인 자본가의 모습)가 나타나 사람들에게 외친다. "속임수다! 우연이다! 사기다! 너희는 절대 자기 집을 가질 수 없어!" 아무도 그의 말을 귀담아듣지 않는다. 빌은 애국적인 맹세를 패러디하는 것으로 만화를 끝냈다. "우리 선조들처럼 하나된 형제 민족은 비로소 탄생한다. 모든 개인이 자신의 집에서 자유롭게 살 수 있을 때. 집주인에게 시달리지 않게 될 때."[87]

이 만화에 등장하는 집은 빌이 1932년과 1933년에 취리히 횡크Höngg 지역에 아틀리에 건물을 짓기 위해 그린 프로젝트 스케치와 흡사하다. 더 흡사한 건물은 건축가 엘자 부르크하르트블룸Elsa Burckhardt-Blum이 1933년에 취리히 촐리콘Zollikon에 지은 사진작가 고트하르트 슈Gotthard Schuh의 스튜디오 건물이다. 이런 유형의 건물이 당시 취리히 건축 아방가르드의 전형이었던 것 같다. 빌이 디자인하

막스 빌, 바우크레디트 취리히, 1931

고 유명해진 가구로, 벨기에 예술가 반통겔루와 취리히 작가이며 이민
자인 아드리안 투렐Adrien Turel이 막스와 비니아 빌Binia Bill의 집에
방문했을 때 편안하다고 극찬했던 '팔걸이Ohren 소파'가 수상한 뽀족귀
남자의 집 거실에 놓인 것은 빌의 적잖은 자기 풍자를 보여준다.[88](독일
어 Ohr은 귀를 의미하기도 한다-옮긴이) 이처럼 광고 만화 시리즈는 엄격
한 취리히 구체예술가가 만들었다고는 생각하지 못할 재치와 재미를 담
고 있었다.

87 해당 광고 시리즈는 『막스 빌. 타이포그래피, 광고, 북 디자인』, 178-179쪽에 나와
 있다. 이 문구 역시 체트하우스의 다른 광고 문구처럼 '바우크레디트 취리히'의 공동
 설립자였던 빌이 썼을 것이다.

88 아르투어 뤼에그Arthur Rüegg, 『막스 빌의 아틀리에 건물 1932/33Das Atelierhaus
 Max Bill; 1932/33』. 막스 빌의 프로젝트 스케치는 88쪽, 고트하르트 슈의 아틀리에
 는 68쪽, 조르주 반통겔루와 아드리안 투렐이 팔걸이 소파에 앉은 모습을 찍은 에른
 스트 샤이데거Ernst Scheidegger의 사진은 94쪽에 게재되어 있다.

간략한 '변천사'

전통을 옹호하는 치홀트는 새로운 타이포그래피 안 치홀트
의 치홀트만 밟고 올라선 것이 아니라 더 과거로 돌
아가 발터 티만Walter Tiemann, 하인리히 뷔인
크Heinrich Wieynck 그리고 헤르만 델리치Herrmann Delitsch
에게 서적 인쇄를 배웠던 라이프치히 스타일의 치홀트 역시 부정
했다. 그 의지가 얼마나 명확했냐 하면 1925년 이후부터는 자신의
학업과 견습 시절 그리고 '라이프치히의 젊은 레터링 교사'[89] 시절
을 기억조차 하지 않으려고 했다.[90] 심지어 그는 말년에 누군가가
그의 책『새로운 타이포그래피』에 관한 질문을 던지기라도 하면
귀가 안 들리는 것처럼 행동했다고 한다. 1940년 이후에 치홀트는
전통적 타이포그래피를 이전의 대가들도 이르지 못했던 높은 수준
까지 갈고 다듬었다. 그리고 아주 드물게 비대칭 타이포그래피의
흔적이, 가령 1972년 4월에 치홀트 탄생 70주년을 기념하여 출간
된 «TM» 특집호의 표지 등에서 보였다.

대칭 타이포그래피는 치홀트에게 정설이 되었다. 그가 주로
하는 작업이 북 디자인이었기 때문에 그의 시선은 '어쩔 수 없이'
전통적인 타이포그래피의 형태 범주에만 머물렀다. 1938년에 바
젤미술관 전시를 위한 구성주의 포스터를 제작한 지 고작 1년 만
에 공작연맹 전시 포스터를 위한 대칭적인 디자인을 공개했는데
(실제로 제작되진 않았다) 그 디자인은 책 표지를 확대한 것이었
다.[91] 그런 식으로 치홀트는 현대 타이포그래피의 영향력과, 현대

산업 디자인과 타이포그래피가 스위스에 강하게 뿌리내린 상황을 부정하고 가까이 하려 하지 않았다.

비슷하게 구체예술가 빌에게 바우하우스에서 **막스 빌**
공부하던 젊은 화가의 모습은 없다. 빌의 작품에서
그의 스승이었던 클레, 칸딘스키, 라이오넬 파이닝
거Lyonel Feininger와의 연관성도 전혀 찾아볼 수 없다.[92] 한편 빌의 1930년과 1931년의 타이포그래피 작업을 무척 중요한 초기 단계로 생각하기도 어렵다. 1930년에 거대한 숫자 22를 리놀륨판화로 찍어 만든 타이포그래픽 포스터 〈현대의 그로테스크. 단어-소리-그림-무용 zeitgenössische grotesken. wort-klang-bild-tanz〉,[93] 발표하지 않은 몇몇 포스터 디자인과 스케치 그리고 프락투아체나 두꺼운 로만체, 타자기 서체를 이용한 수많은 광고와 장식 인쇄물, 만화가 들어간 다소 기괴한 광고 시리즈 등은 여전히 빌의 전성기를 보여주지 않는다. 지속적으로 유지되는 모티프를

89 인용문의 출처는 폴 랜드의 글 「얀 치홀트 대 막스 빌」.

90 치홀트는 「신념과 현실」에서 분명하게 말했다. "루돌프 코흐Rudolf Koch와 그의 추종자들의 노력은 (중략) 독일에서도 '천연물 보호구역'이라 불렸다. 이 구역에는 포스트-라틴체와 포스트-프락투어체 그리고 이보다 훨씬 더 저급한 제3제국의 잡종 고딕체가 있었다. (중략) 나는 이런 서체들을 참을 수 없다."

91 삽화의 출처는 르 쿨트르·퍼비스, 『얀 치홀트. 아방가르드 포스터』, 230쪽.

92 "데사우 시절 청년 빌은 무작정 바우하우스의 커리큘럼을 따르기보다는 자신만의 방식으로(그 스스로 그 방식을 '자유주의'라 불렀다) 연구하며 노력했다. 금속공예 작업장 일을 그만둔 뒤 1928년 1월에 그는 오스카 슐레머의 무대 예술 아틀리에에 들어가 바우하우스의 2학년 1학기를 보냈으며, 그해 2학기와 나머지 학기는 학교 밖에서 클레와 칸딘스키의 금속 수업을 들으며 보냈다." 출처는 앙겔라 토마스, 『탁월한 개혁가. 막스 빌과 그의 인생』, 206쪽.

가졌다는 점에서 본베다르프와 체트하우스 광고물 작업부터 중요하다고 볼 수 있다. 물론 수많은 포스터와 전시 카탈로그 그리고 기능적 혹은 유기적 타이포그래피를 사용하여 디자인한 서적들과 빌이 설립한 알리안츠 출판사의 책들은 중요한 작품들이다.

빌의 타이포그래피 작업을 살펴보면 그를 "독선적인 규칙주의자"[94]라고 비난하기가 어렵다. 그의 '선언'조차도 잘 읽어보면 규칙에 대한 독선적인 고집이 느껴지지 않는다. 1950년에 빌이 취리히미술관전을 위해 또다시 수완 좋게 납과 목 활자를 이용해 만든 미래파 포스터에서 볼 수 있듯이, 빌에게선 오히려 잠재적인 무질서함이 언제나 배어난다. 나중에 그의 개인전을 위해 만든 포스터에서 빌은 엄격한 색조 구성을 다소 휘갈겨 쓴 것 같은 자신의 필기체와 대비시켰다. 또 1971년에 파리의 화랑 '드니스 르네Denise René'의 전시 카탈로그에는 손으로 내용을 쓰고 전시되는 그림과 조각품을 하나하나 스케치로 그려 넣었다.

이러한 '변천사'를 보면 타이포그래퍼 치홀트와 빌은 서로 크게 다르지 않은 것 같다. 그러나 이들의 지향점은 1930년대라는 짧은 시간 동안에만 같았고, 곧 정반대로 갈라지고 말았다.

치홀트와 빌은 개인적으로 얼마나 친분이 있었을까. 그들은 치홀트가 이민한 해인 1933년과 논쟁을 벌인 해인 1946년 사이에 수차례 만났을 것이다. 하지만 그들이 개인적으로 만났다는 증거는 현재까지 찾아볼 수 없다. 이들은 1933년에 파시즘 국가로부터 벗어난 이민자들의 집합 장소였던 취리히의 체트하우스에서 만났을 수도 있다.[95] 어찌되었든 두 사람 모두 회원으로 가입했던 스

위스 공작연맹의 전시에서는 분명히 마주쳤을 것이다. 다른 기회
도 있었다. 둘 중 한 사람이 참여하는 전시, 가령 치홀트가 카탈로
그를 디자인하고 1935년에 루체른 시립미술관에서 열린 전시 ‹정
반합These, Antithese, Synthese›(빌은 이 전시에 참가하지 않았다)
또는 1936년 취리히 현대미술관 전시 ‹현대 스위스 회화와 조소
의 문제점›, 1938년 바젤미술관 전시 ‹스위스의 새로운 미술Neue
Kunst in der Schweiz›, 1942년 취리히 현대미술관 전시 ‹알리안
츠› 그리고 1944년 바젤미술관의 ‹구체예술› 전시 등이다.

93 아방가르드 예술가들의 전시는 1930년 3월 22일에 취리히 시립극장에서 열렸다. 알
 렉산더 샤이체트Alexander Schaichet의 지휘로 파울 힌데미트Paul Hindemith와
 다리우스 미요Darius Milhaud 그리고 오늘날 잘 알려지지 않은 작곡가 알렉산더 모
 솔로프Alexander Mossolow와 에른스트 토흐Ernst Toch의 곡들이 연주되었다. 쿠
 르트 슈비터스는 시 ‹진정한 초다다이즘 시surdadaistische realdichtung›와 ‹비뚤
 어진 굽의 시민 이야기des bürgers einer schiefer absatz›를 낭송했다. 삽화는 『막스
 빌. 타이포그래피, 광고, 북 디자인』, 213쪽을 참고하라.
94 얀 치홀트, 「신념과 현실」.
95 그 외 이민자들의 다른 모임 장소는 출판업자 에밀 오프레히트와 변호사 블라디미르
 로젠바움의 집이었다. 두 사람 모두 빌과 깊은 친분이 있다. 51번 주석을 참고하라.

짧은 덧글 1

건축가 루이스 설리번의 유명한 말 "형태는 기능을 따른다"를 건축가 루이스 칸Louis Kahn이 "기능이 형태를 따른다Function follows form"라고 뒤집었다.[96]

짧은 덧글 2

그보다 절대로 덜 유명하지 않은 문장으로 루트비히 미스 반 데어 로에Ludwig Mies van der Rohc의 글 "간결한 것이 더 아름답다"를 건축가 로버트 벤투리Robert Venturi는 "간결한 것은 지루하다less is bore"라고 말장난을 이용해 비꼬았다.[97]

짧은 덧글 3

막스 빌의 문장 속에 초라하게 숨은 단어 '디자인행위'는 별다른 설명이 없어도 이해가 된다. 다만 쓸 만한 미국식 은어를 사용해 더 노골적으로 비꼬지 않은 것이 아쉽다. 그 때문에 눈에 잘 띄지 않기 때문이다.[98]

짧은 덧글 4

품질에 관한 확실한 감각을 지녔던 얀 치홀트는 막스 빌의 '디자인행위' 평가(일상의 예술 작품이라기보다는 유행하는 착상이 된 디자인)에 언제든 주저 없이 동의했을 것이다.[99]

96 루이스 설리번의 글 전문은 이렇다. "모든 유기적인 것과 무기적인 것, 모든 물질 적인 것과 형이상학적인 것, 모든 불완전한 것과 초인적인 것, 머리와 가슴, 영혼 의 모든 진정한 표현에는 규칙이 있다. 생명은 그 나타나는 모습으로 알 수 있고, 형 태는 언제나 기능을 따른다. 이것은 법칙이다." 인용 출처는 플로리안 피셔Florian Fischer, 『형태는 기능을 따른다는 명제의 기원과 의미Ursprung und Sinn von form follows function』, 28-29쪽. 루이스 칸의 버전 "기능이 형태를 따른다"에 관해서는 클라우스페터 가스트Klaus-Peter Gast가 쓴 기사 「낭만주의자, 공상가 그리고 마술 사. 건축가 루이스 칸 탄생 100주년에 부쳐Romantiker, Visionär und Magier. Zum 100. Geburtstag des Architekten Louis I. Kahn」, «노이에 취리히 차이퉁», 2001년 2월 17일과 18일 자를 참고하라.

97 명제 "간결한 것이 더 아름답다"의 기원은 확실치 않으나 루트비히 미스 반 데어 로 에가 썼다는 설이 가장 유력하다. 명제 "간결한 것은 지루하다"는 포스트모던의 고 전이 된 미국의 건축가 로버트 벤투리의 책 『라스베이거스에서 배우다Learning from Las Vegas』에서 나왔다. 하지만 벤투리는 그런 농담을 한 일을 후회했던 것으 로 보인다. 마르티노 스티얼리Martino Stierli의 기사 ‹포스트모던에 대한 억압된 기 억Das verdrängte Gedächtnis der Postmoderne›, «노이에 취리히 차이퉁», 2003년 12월 13일과 14일 자를 참고하라.

98 막스 빌의 단어가 조금은 덜 초라하게 보이게 하기 위해 빌이 쓴 기사 ‹디자인 상품 의 기능›에서 문장 몇 개를 인용했다. "1953년에 열린 스위스 공작연맹의 연례 모임 에서 (중략) 나는 대상의 형태를 이것이 가진 모든 기능의 총체라고 정의했다. (중략) 하지만 지금은 디자인행위가 유행이 되어버렸다. (중략) '디자인행위의 역할'이란 구 매 권유와 장난의 중간쯤에 있다. (중략) 현대 상품들의 전형적인 특징은 상업적인 스타일의 모방 속에서 전통으로 회귀하려는 움직임과 동시에 나타난 끔찍한 종류의 신모더니즘이다. (중략) 유용하면서도 수수하게 아름다운 것은 찾아보기 어렵다." 출 처는 «스위스 고고학과 예술사를 위한 잡지», 45호, 1988년, 50쪽.

99 얀 치홀트가 노년을 보낸 스위스 티치노 공동체 베르조나Berzona에서 치홀트와 친 하게 교류하며 역시 노년을 보낸 막스 프리쉬Max Frisch는 이렇게 쓰고 있다. "치홀트의 친근한 태도도 내가 그를 실망시켰다는 사실을 감추지 못했다. 얼마나 몸 둘 바를 모르겠던지! 내 새 책을 보더니 (중략) 그는 그저 고개만 흔들었다. 타이포 그래피 범죄라도 저질렀다는 듯이 말이다. (중략) 나는 한 번도 내 책이 어떻게 인쇄 되는지 무관심했던 적이 없었다. 어떤 것은 마음에 들고 어떤 것은 그렇지 않았다. 하루는 그에게 견본을 보여줄 겸 내 책장에서 책들을 꺼낸 적이 있는데 (중략) 치홀 트가 질색하는 것이 빤히 보였다. 그는 외국에서 발간된 한 권을 제외하고는 모든 책 을 끔찍하게 싫어했다. 그 한 권은 펭귄북스에서 펴낸 것이었다. 그는 전쟁을 치르고 있었다. 타이포그래피 세계의 환경오염과 벌이는 전쟁이었다." 출처는 필립 루이들, 『J.T., 요하네스 츠키홀트, 이반 치홀트, 얀 치홀트』, 84-85쪽.

막스 빌, ‹웰릴리프›, 1931/1932

Max Bill KONTRA Jan Tschichold

막스 빌 | 타이포그래피에 관하여

über typografie

von max bill
mit 10 reproduktionen
nach arbeiten des verfassers

es lohnt sich, heute wieder einmal die situation der typografie zu
betrachten. wenn man dies als außenstehender tut, der sich mehr
mit den stilmerkmalen der epoche befaßt als mit den kurzlebigen
modeerscheinungen kleiner zeitabschnitte, und wenn man in der
typografie vorwiegend ein mittel sieht, kulturdokumente zu gestalten
und produkte der gegenwart zu kulturdokumenten werden zu lassen,
dann kann man sich ohne voreingenommenheit mit den problemen
auseinandersetzen, die aus dem typografischen material, seinen
voraussetzungen und seiner gestaltung erwachsen.

kürzlich hat einer der bekannten typografietheoretiker erklärt, die
« neue typografie », die um 1925 bis 1933 sich in deutschland
zunehmender beliebtheit erfreut hatte, wäre vorwiegend für
reklamedrucksachen verwendet worden und heute sei sie überlebt;
für die gestaltung normaler drucksachen, wie bücher, vor allem
literarischer werke, sei sie ungeeignet und zu verwerfen.

diese these, durch fadenscheinige argumente für den uneingeweihten
anscheinend genügend stichhaltig belegt, stiftet seit einigen jahren
bei uns unheil und ist uns zur genüge bekannt. es ist die gleiche
these, die jeder künstlerischen neuerung entgegengehalten wird,
entweder von einem früheren vertreter der nun angegriffenen
richtung, oder von einem modischen mitläufer, wenn ihnen selbst
spannkraft und fortschrittsglaube verlorengegangen sind und sie
sich auf das « altbewährte » zurückziehen. glücklicherweise gibt es
aber immer wieder junge, zukunftsfreudige kräfte, die sich solchen
argumenten nicht blind ergeben, die unbeirrt nach neuen
möglichkeiten suchen und die errungenen grundsätze weiter
entwickeln.

gegenströmungen kennen wir auf allen gebieten, vor allen dingen
in den künsten. wir kennen maler, die nach interessantem beginn,
der sich logisch aus dem zeitgenössischen weltbild ergab, sich
später in reaktionären formen auszudrücken begannen. wir kennen
vor allem in der architektur jene entwicklung, die anstatt der
fortschrittlichen erkenntnis zu folgen und die architektur weiter zu
entwickeln, einerseits dekorative lösungen suchte und andersseits
sich jeder reaktionären bestrebung öffnete, deren ausgeprägteste
wir unter der bezeichnung « heimatstil » zur genüge kennen.

alle diese leute nehmen für sich in anspruch, das, was um 1930 an
anfängen einer neuen entwicklung vorhanden war, weitergeführt zu
haben zu einer heute gültigen modernen richtung. sie blicken
hochmütig auf die nach ihrer ansicht « zurückgebliebenen » herab,
denn für sie sind die fragen und probleme des fortschritts erledigt, bis
eine neue modische erscheinung gefunden wird.

nichts ist leichter, als heute festzustellen, daß sich diese leute
täuschen, wie wir es schon in laufe der letzten jahre immer wieder
taten. sie sind auf eine geschickte « kulturpropaganda » hereingefallen
und wurden zu exponenten einer richtung, die vorab im politischen
sichtbar zu einem debakel geführt hat. sie gaben sich als
« fortschrittlich » und wurden, ohne es zu wissen, die opfer einer
geistigen infiltration, der jede reaktionäre strömung nützlich war.

sonderdruck
aus « schweizer grafische mitteilungen »
druck und verlag zollikofer & co. st.gallen
nummer 4 / april 1946

1

막스 빌, 「타이포그래피에 관하여」, «SGM», 전체 8쪽 중 1쪽, 별도인쇄,
노란 종이에 회색과 검은색으로 인쇄, 21×29.7cm, 1946

nichts wäre verfehlter, als heute noch immer die trabanten jenes
«fortschritts» auf geistigem gebiet zu fördern, anstatt ihnen das
recht abzusprechen, diejenigen zu diffamieren, die auch auf geistig-
künstlerischem gebiet widerstand geleistet haben, unter
weiterentwicklung ihrer thesen und der sich daraus ergebenden
arbeit. so auch in der typografie.

es wäre müßig, sich darüber zu unterhalten, wenn nicht diese
«zurück-zum-alten-setzbild-seuche» immer noch in zunehmendem
maße um sich griffe. es lohnt sich, dem grund hierfür nachzugehen.

wenige berufsgruppen sind so empfänglich für einfache,
schematische regeln, nach denen sie mit größter sicherheit arbeiten
können, wie die typografen. derjenige, der diese «rezepte» aufstellt
und sie mit dem schein der richtigkeit zu umgeben versteht, bestimmt
die richtung, die für einige zeit die typografie beherrscht, darüber
muß man sich im klaren sein, wenn man die heutige situation, vor
allem auch in der schweiz, betrachtet.

jede aufgestellte these, die unverrückbar festgenagelt wird,
birgt in sich die gefahr, starr zu werden und eines tages gegen die
entwicklung zu stehen. es ist aber wenig wahrscheinlich, daß das

buchseite aus «alfred roth: die neue architektur»
dreispaltiger satz in 6 punkt monogrotesk
rationellste seitenteilung für technische publikationen
format 235/285 mm

2

막스 빌, 「타이포그래피에 관하여」, 8쪽 중 2쪽 그림 캡션:
알프레드 로스, 『새로운 건축 die neue architektur』 중 한 쪽
6포인트 크기 모노그로테스크를 이용한 3단 조판
기술 출판물로서 가장 적합한 구성, 235×285mm

doppelseite aus «max bill: wiederaufbau»
legenden und marginalien seitlich der textspalte
abbildungen im text eingebaut
format A5 210/147 mm

3

막스 빌, 「타이포그래피에 관하여」, 8쪽 중 3쪽 그림 캡션:
막스 빌, 『재건 wiederaufbau』 중 펼침면
삽화 설명과 주석이 본문 영역 가장자리에 위치
본문 영역에 삽화 포함, A5 210×147mm

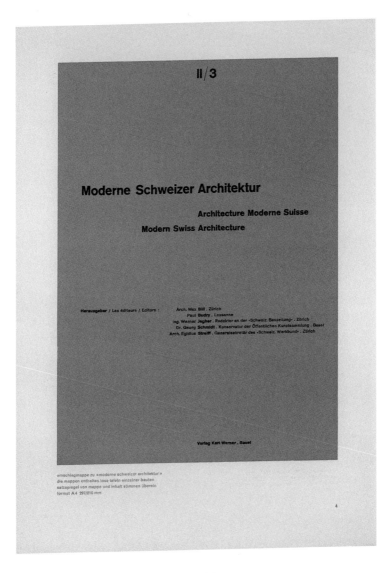

막스 빌, 「타이포그래피에 관하여」, 8쪽 중 4쪽 그림 캡션:
『현대 스위스 건축 1925-1945』의 전집 케이스
케이스에는 개별 건축물 도판이 낱장으로 수록됨
케이스 판면과 내용물이 조화롭게 어울림, A4 297×210mm

typografie ist die gestaltung von satzbildern, in ähnlicher weise,
wie die moderne, konkrete malerei die gestaltung von flächenrhythmen
ist. diese satzbilder bestehen aus buchstaben, die sich zu worten
fügen. die verhältnisse und größenunterschiede der buchstaben und
der verschiedenen schriftgrade sind genau festgelegt. in keiner
kunstgewerblichen berufsgruppe besteht ein solches maß von
präzisen voraussetzungen für die gestaltung wie in der typografie.
dieses präzise grundmaterial bestimmt den charakter der typografie.

betrachten wir dieses grundmaterial genauer, dann können wir
beobachten, daß es geeignet ist, einen genauen rhythmus zu
entwickeln, der sich in berechenbaren proportionen ausdrückt, die
das gesicht der drucksache ausmachen und das charakteristische
der typografischen kunst darstellen. mit diesem mathematisch
exakten material, das zum zufälligen des geschriebenen wort-bildes
in krassem gegensatz steht, immer völlig zufriedenstellende resultate
zu erzielen und ihm eine einwandfreie form zu geben, ist nicht immer
einfach, bleibt aber das ziel jeder typografisch-künstlerischen
bemühung. denn vor allen dingen müssen die notwendigkeiten
der sprache und des lesens erfüllt sein, bevor rein ästhetische
überlegungen platz greifen können. am vollkommensten wird immer
jenes satzbild sein, das die logische augenführung und die

tabelle aus dem jahresbericht des VPOD / 1940
maschinensatz ohne lineaturen übersichtlich geordnet
vermeidung unnötiger abstände zwischen wort und zahlen
format 230/155 mm

5

katalogseite «moderne malerei»
werkverzeichnis in maschinensatz, bodoni-antiqua
zusammenrücken von namen, nummern und bildtitel
format A5 210/147 mm

막스 빌, 「타이포그래피에 관하여」, 8쪽 중 5쪽 그림 캡션:
1940년 VPOD 연간보고서 도표
선 없이 기계 조판으로 일목요연하게 구성
글자와 숫자 사이의 불필요한 간격을 없앰
230×155mm

《현대 회화moderne malerei》 카탈로그
본문의 작품 설명은 기계 조판으로, 보도니체 사용
이름, 번호, 작품명은 좁은 자간 사용
A5 210×147mm

typografisch-ästhetischen notwendigkeiten in harmonischer weise
verbindet.

eine typografie, die ganz aus ihren gegebenheiten entwickelt ist,
das heißt, die in elementarer weise mit den typografischen
grundeinheiten arbeitet, nennen wir «elementare typografie», und
wenn sie gleichzeitig darauf ausgeht, das satzbild so zu gestalten,
daß es ein lebendiger satzorganismus wird, ohne dekorative zutat
und ohne verquälung, möchten wir sie «funktionelle» oder
«organische typografie» nennen. das heißt also, daß alle faktoren,
sowohl die technischen, ökonomischen, funktionellen und
ästhetischen erfordernisse gleichermaßen erfüllt sein sollen und
das satzbild gemeinsam bestimmen.

als wandlung der «neuen typografie» um 1930 zur funktionellen
typografie unserer tage ist zu erkennen, das verschwinden der
einstmals als charakteristische modische zutat erschienenen fetten
balken und linien, der großen punkte, der überdimensionierten
paginaziffern und ähnlichen attributen, die sich später als feine
linien noch eine zeitlang bewährten um das satzbild zu ordnen und
zu akzentuieren. alle diese elemente sind unnötig und heute
überflüssig wenn das satzbild selbst richtig organisiert ist, wenn

katalogumschlag der ausstellung «allianz»
maschinensatz in garamond und garamond-kursiv
ausstellerverzeichnis auf dem umschlag
format A5 210/147 mm

katalogumschlag der ausstellung «konkrete kunst»
maschinensatz in monogrotesk
ineinander verschränkter satz mit zwei achsen
format A5 210/147 mm

8

막스 빌, 「타이포그래피에 관하여」, 8쪽 중 6쪽 그림 캡션:

⟨알리안츠⟩ 전시의 카탈로그 표지
개러몬드와 개러몬드이탤릭체를 사용한 기계 조판
작가 명단을 표지에 실음
A5 210×147mm

⟨구체예술⟩ 전시의 카탈로그 표지
모노그로테스크를 사용한 기계 조판
두 개의 축을 기준으로 엇갈리기 정렬
A5 210×147mm

doppelseite aus «arp: 11 configurations »
originalholzschnitt mit gegenüberliegender buchwidmung
maschinensatz in monogrotesk
format 270/260 mm

die wortgruppen in richtigen proportionen zueinander stehen. dies will
nicht heißen, daß derartige zutaten grundsätzlich zu verwerfen wären,
sie sind lediglich im allgemeinen ebensowenig notwendig wie
irgendein anderes ornament, und durch das weglassen gewinnt das
typografische satzbild an einfacher raumspannung und ruhiger
selbstverständlichkeit.

gegner einer funktionellen typografie behaupten nun, daß das
herkömmliche satzbild, der mittelachsensatz, gerade diese ruhige
selbstverständlichkeit aufweise und daß vor allem in der buch-
typografie etwas davon abweichendes verwerflich sei. sie ziehen
sich auf das «traditionelle » buch zurück und behaupten, das buch
müßte im stil seiner zeit gestaltet sein. auf alle fälle wenden sie die
grundprinzipien vergangener zeiten an, unter zuhilfenahme
verschiedener schriftmischungen und unter verwendung von
veralteten schnörkeln und ornamentlinien (die wir in der architektur
« meter-ornamente » nennen, weil sie am meter fabriziert werden).
in dieser weise wird eine «neue » modisch bedingte typografie
propagiert, eine art typografischen «heimatstils », selbst für bücher
neuzeitlichen und fortschrittlichen inhalts, die mit der setzmaschine,
in unserer zeit hergestellt werden.

wir halten ein solches vorgehen für absolut verwerflich. nicht nur
ist das argument, bücher müßten im stil ihrer entstehungszeit
gedruckt werden (also schiller und goethe im stil des letzten
jahrhunderts), oft nicht anwendbar (z. b. platon, kung-futse usw.),
sondern es verrät eine ausgesprochene furcht vor den problemen und
konsequenzen, die sich aus einer funktionellen typografie ergeben.

7

막스 빌, 「타이포그래피에 관하여」, 8쪽 중 7쪽 그림 캡션:
아르프, 『11가지 구성』의 펼침면
판화 원본의 맞은편 쪽에는 헌사 수록
모노그로테스크를 사용한 기계 조판
270×260mm

막스 빌, 「타이포그래피에 관하여」, 8쪽 중 8쪽 그림 캡션:
요하네스 조르게Johannes Sorge
『안내einführung』의 표지
의미에 따라 제목 문장을 세 줄로 분리
막스 빌 그림, A5 210×147mm

『안내』의 본문
모노그로테스크, 8/12포인트
표지와 내지에 동일한 판면 사용
A5 210×147mm

게오르크 슈미트 발행, 『조피 토이버아르프』, 막스 빌 디자인, 21×29.7cm, 1948

Sophie Taeuber-Arp

Herausgegeben von
Edité par Georg Schmidt

1948
Holbein-Verlag Basel · Les Éditions Holbein Bâle

Dernières constructions géométriques

Sculptures

L'année de l'été 1940 conduit Sophie Taeuber à Nérac d'abord, puis en Savoie. Les «lignes» l'y accompagnent, mais ne partie retiée en absture laissent qui se répandent comme des torrents sur la page. A Veyrier en Savoie, seconde station de l'exil, toujours des lignes. Des lignes encore à Grasse. Dans cette dernière ville, Sophie Taeuber retrouve un calme clari elle put profiter pour tracer, patiemment, et de mais de mattes, avec de grande organe de couleurs (par suite du manque de couleurs à l'huile) de véritables tableaux.

Les traces redeviennent plus constructifs. Des droites et des surfaces pleines s'apposent aux lignes ondulées. De courtes lignes se croisant de toutes parts. Il est remarquable que ces compositions semblet pleines, que souvent même elles indiquent un mouvement, comme pour sortir du tout cadre.

L'œuvre de Sophie Taeuber s'achève par une série de compositions géométriques et constructives, formées de cercles sécants et de coins se croisant en diagonale. Cette interpénétration presque plastique d'éléments divers est pour elle une nouveauté. D'espèces et d'ordres de grandeur très différents, ces éléments s'organisent par la voie constructive, dans une unité ni tout s'intègre avec une magnifique intensité.

Sophie Taeuber fut appelée en 1918 à sculpter des marionnettes pour la pièce folklorique du «Roi Cerf» catravaillerent, dès le début de sa carrière artistique, à donner des créations plastiques étonnamment originales. Il est remarquable qu'elle ne commença pas par le modèlage, mais tout de suite par la composition des figurines à l'aide de formes plastiques élémentaires, mécaniquement façonnées au tour. L'inténsable figurine multiple à quatre bras, quatre jambes et quatre excroissances de formes divises, qui inserre «l'armée», ne se compose que de deux éléments fondamentaux: le cylindre et la cône. Leur interpénétration exigerès une unité trouvé aux mentions intérieurs, toggisent par une heureuse transposition un analyme organisme guerrier. Il faut noter avec le jeu éminemment libre des proportions grâce auquel Sophie Taeuber nuance l'expression de façon impression-

nante. Ces marionnettes sont toutes peintes de manière rigoureusement plane, ni teintes malles. Elles s'enrichissent en partie d'accessoire d'étoffes et d'ornements de fer blanc.

C'est probablement en rapport avec ces premières œuvres qu'est été créées les têtes en forme de poire, plaobei sur de minces supports. Ce sont des premières de portraits. Elles sont peintes, elles aussi, en plans de profil courbe. Des accessoires de perles, ramassées dans un cimetière tessinois, sevent expréciousement l'use de ces tétes. Un partrait de Arp est d'une particulière importance. Les «téte-objets» peuvent aussi servir de porte-chapeau. Nuance féminine du jeu Dada: non-sens à fonction utilitaire.

La reprise, en 1937, de conceptions plastiques, ne produit donc une atmosphère plus sérère. Nous retrouvons le même téte fondamentales: des volumes de bois tourné, composés selon une structure de téte-et-socle – cuisqu'il ne s'agisse aux d'une forme de téte à proprement parler. C'est la réalisation d'une pure existence plastique, autonome.

A travers toute l'œuvre se manifeste un intérêt pour le phénomène du paysage. Il est constatèbilique que Sophie Taeuber s'échappe toujours au paysage construit. Ses études de paysages ont le plus souvent le cara de souvenirs de voyages. C'est pourquoi nous les avons groupées séparément, en dehors de l'œuvre proprement dite.

Le catalogue est limité, quant à l'essentiel, aux œuvres picturales et plastiques, car le volume de cette première publication consacrée à Sophie Taeuber ne permettait pas d'y introduire d'autres éléments. Toutefois les travaux appliqué, tissages et broderies, ouvrages en perles, les plus importants de la première époque (1916–1928) ont été particulièrement signalés, afin que ce genre de création soit au moins représenté par quelques œuvres caractéristiques. Les décorations d'intérieurs ne sont mentionnées que dans les notes biographiques. Les travaux faits en communauté figurent au catalogue à titre de documents; Gabrielle Buffet-Picabia apporte sur ces intéressantes expériences un témoignage dans son essai.

Paysages

Œuvres appliquées, décoration d'intérieurs, travaux faits en communauté

134

135

막스 빌, 타이포그래피에 관하여

우리는 타이포그래피의 현실을 다시 한 번 주의 깊게 관찰해야
한다. 어떤 비전문가가 짧게 나타나는 일시적 유행보다는 시대의
양식적 특징에 더 신경 쓴다면, 그리고 타이포그래피가 문화
기록을 남기는 수단이자 현대의 산물을 문화 기록으로 뒤바꾸는
도구라고 이해한다면, 그는 타이포그래피의 소재와 조건,
디자인에서 일어나는 문제들을 선입견 없이 다룰 자격이 있다.

최근에 유명한 타이포그래피 이론가 중 한 사람이 말하길,
독일에서 1925년부터 1933년까지 꾸준히 환영받았던 '새로운
타이포그래피'는 사실 주로 광고 인쇄물에 사용되었으며
지금은 시대에 맞지 않게 되었다고, 서적 특히 문학 작품과
같은 일반적인 인쇄물을 디자인하기에 새로운 타이포그래피는
적절하지 않으며 가급적 지양해야 한다고 말했다.

비전문가에게는 충분히 그럴싸하게 들릴 만한 빈약한 근거를
기반으로 하는 이러한 주장은 벌써 수년 전부터 악영향을
끼쳐왔으며 이제는 너무 익숙하다. 새로운 예술의 지평이 열릴
때마다 매번 똑같이 이런 주장을 하는 이들은 현 시대에 비판받는
이론을 과거에 창시한 인물이거나 현대의 유행을 따라보았으나
금세 진보를 향한 열정이나 신념을 잃어버리고 저 옛날의 '검증된'
것들로 되돌아가려는 자들이다. 다행히 그런 주장에 맹목적으로

순응하지 않으며 단호히 새로운 가능성을 찾고, 깨달은
원칙을 계속 발전시키는 젊고 미래지향적인 인재가
항상 존재한다.

옛날로 회귀하려는 흐름은 모든 분야에서 나타나며, 특히
예술에선 늘 볼 수 있다. 우리는 자신의 논리대로 동시대의
세계관을 벗어나 흥미로운 이론을 펼치다가 나중에 다시
보수적으로 되돌아간 화가들을 알고 있다. 특히 건축계에는
신보적인 통찰을 따르며 건축을 발전시키는 대신에 장식에서
해결 방안을 찾고 모든 전통적인 시도를 받아들인 흐름이 있었다.
그중 우리에게 가장 잘 알려진 흐름이 바로 '향토 양식'이다.

이런 사람들은 전부, 1930년대에 새롭게 시작된 뒤 지금은
발전을 거듭하여 가치 있는 현대 양식이 된 것들을 본인의
업적이라 생각한다. 이들은 진보와 관련된 모든 의문과 문제를
전부 해결했다고 여기기 때문에 다른 새로운 유행이 나타날
때까지 자신들이 보기에 '과거에 머물러 있는 것들'을 거만하게
내려다본다.

오늘날 이런 사람들이 얼마나 착각에 빠져 있는지 드러내 보이는
것보다 더 쉬운 일은 없다. 그리고 우리는 이미 수년 동안 그런
일을 해왔다. 그들은 교묘한 '문화 선동'에 속아서 그 어떤
분야보다도 정치적으로 상당한 혼란을 일으키는 데 앞장섰다.

이들은 스스로를 '진보적'이라고 생각하지만 자신이 모든 종류의
반동적인 흐름에 쓸모 있게끔 세뇌당한 피해자라는 사실을
알지 못한다.

이러한 '진보'의 추종자들이 조용히 물러나는 대신, 지금도 학문과
예술 분야에서 자신들의 이론을 발전시키고 따르는 작업에
저항하는 움직임을 보이는 이들을 비난하라고 학계에 강요하는
것만큼 잘못된 일은 없을 것이다. 타이포그래피 분야에서도
마찬가지다.

이러한 '낡아빠진 텍스트 이미지로 돌아가려는 전염병'이
계속해서 번지지 않았다면 이에 관해 토론할 필요도 없었을
것이다. 왜 이런 일이 일어나는지 따져봐야 한다.

타이포그래퍼만큼 단순하고 틀에 박힌 규칙을 잘 받아들이는
직업 집단은 거의 없다. 규칙을 따를 때 가장 안정적으로 일할 수
있기 때문이다. 이러한 '레시피'를 고안하고 정당성을 부여하는
사람이 한동안 주류 타이포그래피의 방향을 결정한다. 오늘날의
상황, 특히 스위스의 상황을 이해하고자 한다면 이 점을 분명히
알아두어야 한다.

확고부동하게 단정하는 모든 주장은 경직되거나 어느 순간 발전을
막을 위험을 안고 있다. 하지만 소위 '비대칭' 혹은 유기적 형식의

타이포그래피는 발전 과정에서 '가운데정렬' 타이포그래피만큼
빠르게 밀려날 것 같지 않다. 후자는 주로 장식적이며 기능적이지
못한 관점을 말한다. 우리는 다행히 르네상스식 사고방식을
탈피했으며 옛날로 뒷걸음치고 싶지 않을 뿐만 아니라 이 자유와
가능성을 마음껏 누리길 원한다. 옛 사고방식에 논리적인 근거가
없다는 주장은 되돌아가자는 주장보다 더 설득력이 있고 명백히
입증되었다. 1930년 무렵에 시작된 현대 타이포그래피가 올바른
길이라는 사실은 우리 모두가 경험으로 아는 바다.

안타깝지만 대부분의 경우 잘못된 길에 발을 내딛는 장본인은
이론가만이 아니라 타이포그래퍼 자신이다. 이 점을 분명히 해야
한다. 많은 타이포그래퍼들이 단순한 타이포그래퍼를 넘어 그들
생각에 '더 나은' 존재가 되고 싶어 한다. 그래픽 디자이너나
예술가가 되어 글자를 만들고 회화에 리노컷을 접목시키려 한다.
물론 타이포그래퍼가 예술가가 되겠다는 데 반대할 이유는 없다.
하지만 안타깝게도 이들이 일단 기본을 벗어나면 대부분의 경우
결코 적당한 수준에 머무르지 않는다는 점을 시인할 수밖에 없다.
타이포그래피는 자체의 가장 순수한 형태를 지닐 때 진정으로
예술적인 것을 만들어낼 수 있는데 말이다.

현대의 구체회화가 평면 리듬을 창조하는 것과 유사하게
타이포그래피는 텍스트 이미지를 창조한다. 텍스트 이미지는
단어를 구성하는 글자들로 만들어진다. 글자 간 비례 그리고

크기와 형태의 차이는 무척 정밀하게 결정된다. 그 어떤 응용 예술가도 타이포그래픽 디자이너만큼 정확하고 엄격한 조건에서 작업하진 않을 것이다. 이렇게 엄밀한 기본 요소가 타이포그래피의 성격을 결정한다.

이제 더 자세히 들여다보면 이러한 기본 요소가 산출 가능한 비례로 표현되는 정확한 리듬을 만들어내기에 아주 적합하다는 사실을 깨달을 수 있다. 이 비례가 인쇄물의 얼굴을 만들며 타이포그래피 예술의 특징을 보여준다. 우연을 특징으로 하는 손글씨 이미지와 상반되는, 수학적으로 정확한 요소를 이용하여 언제나 완벽하게 요구에 부응하는 결과를 내고 오류가 없는 형태를 디자인하는 일이야말로 모든 타이포그래픽 디자이너와 예술가가 얻기 위해 노력하는 목표지만, 말처럼 쉽지는 않다. 순수하게 심미적인 부분을 생각하기 전에 먼저 언어와 읽는 행위에 필요한 요건을 모두 충족시켜야 하기 때문이다. 가장 완벽한 텍스트 이미지는 논리적인 독해 유도와 타이포그래피적 심미 조건이 언제나 조화롭게 어우러지는 형태다.

온전히 주어진 여건에서 개발된 타이포그래피, 즉 타이포그래피의 기본 단위를 가지고 원리적인 방식으로 작업하는 것을 우리는 '기본적인 타이포그래피'라고 부른다. 그와 동시에 이런 작업 방식이 텍스트 이미지에 장식을 부가하거나 억지스러운 구성을 입히지 않고도 생동하는 텍스트 유기체가 만들어지는 데 비중을

둔다면 우리는 이것을 '기능적' 혹은 '유기적 타이포그래피'라고 부를 것이다. 그러니까 이러한 타이포그래피는 기술적, 경제적, 기능적, 심미적 요건 등을 비롯한 모든 요소를 동등하게 충족하고 이들 요소가 모여 텍스트 이미지를 결정하는 것을 말한다.

1930년경 '새로운 타이포그래피'가 오늘날의 기능적 타이포그래피로 변화한 시점은 한때 유행처럼 등장하던 두툼한 가로세로 선과 큰 글자 크기, 일반적이지 않게 거대한 쪽 번호 등의 특징적인 요소들이 사라졌을 때다. 그 뒤에도 가는 선들은 텍스트 이미지를 정렬하고 강조하기 위해 한동안 유지되었다. 이러한 요소는 모두 불필요하며 오늘날 텍스트 이미지가 올바르게 구성되고 단어 덩어리들이 적절한 비례로 나열된 상황에선 군더더기일 뿐이다. 이러한 부가 요소를 무조건 배척해야 한다는 뜻은 아니다. 다만 이들 요소가 대체로 다른 여타 장식과 마찬가지로 불필요하기 때문에 배제한다면 타이포그래피 텍스트 이미지에 순수한 공간 긴장감과 깨끗한 전달력을 더할 수 있다.

기능적 타이포그래피를 반대하는 이들이 주장하는 내용은, 오히려 전통적 타이포그래피에 해당하는 가운데정렬 방식이 더 깨끗한 전달력을 제공하므로 특히 서적 타이포그래피는 과거 방식에서 벗어나선 안 된다는 것이다. 이들은 '전통적' 서적에 푹 빠져서는 책이란 그것이 쓰인 당시의 스타일을 입어야 한다고 주장한다. 백이면 백 그들은 과거의 원칙을 사용하여 다양한 서체를 섞어

넣고 케케묵은 소용돌이무늬나 선 장식을 더한다. (건축에선
이런 장식이 미터 단위로 만들어지므로 '미터 장식'이라 부른다.)
이런 방식으로 '새로운' 현대풍 타이포그래피가 보급된다. 현대의
진보적인 내용을 담은 책들이 현대에 개발된 식자기를 통해서
말이다. 일종의 타이포그래피적 '향토 양식'이 아닐 수 없다.

우리는 그런 방식을 절대적으로 혐오한다. 서적은 그것이 쓰인
당시의 스타일로 인쇄되어야 한다(즉 쉴러와 괴테는 1700년대
스타일이어야 한다)는 주장은 종종 현실적으로 불가능할 뿐만
아니라(예컨대 플라톤과 공자 등), 기능적 타이포그래피에서
발생하는 문제와 결과를 감당하기 어렵다는 두려움의 고백이다.
이것은 정말이지 낡은 습관으로의 도피이며, 옛날만 되돌아보는
역사주의의 표현이다.

만약 어떤 전기 기술자가 어느 날 갑자기 전등보다 석유램프가
더 안락하고 포근하며 좋은 향기를 풍긴다고 주장한다면 어떻게
대답할 것인가. 분명 우리는 옛날의 생활양식을 도입하겠다고
기술 발전을 100년이나 200년 전으로 되돌리자는 흐름에 반대할
것이다. 그런 광적인 유물 집착증은 금방 사라지지만
기술이 주는 가능성 그리고 그것 때문에 자연스럽게 만들어지는
디자인과 예술 표현의 장점들은 계속 인식하게 될 것이다.
우리는 진보가 실제로 계속 진일보하는 데서 온다는 사실과,
그렇지 않고 뒤를 돌아보는 이들에겐 우리가 지난 수년 동안 봐온

것 같은 진보라고 말할 수 있는 성공이 돌아가지 않는다는 사실을
깨닫게 될 것이다.

기능적이고 유기적인 타이포그래피가 나아갈 수 있는 길을
보여주기 위해 몇 가지 예시 작품을 첨부했다. 작품마다
논리적인 구성과 그러한 구성을 통해 생겨난 표정을 우리 시대의
기술적이고 예술적인 가능성과 분명하게 일치시켜 조화로운
이미지를 확립하려는 의도를 볼 수 있다.

얀 치홀트, «TM»을 위한 로고 디자인, 1951

Max Bill KONTRA Jan Tschichold

얀 치홀트 | 신념과 현실

merz 24 kurt schwitters: **ursonate**

1932 merzverlag, hannover, waldhausenstraße 5

쿠르트 슈비터스, 『원소나타Ursonate』, 얀 치홀트 디자인, 14.8×21cm, 1932

einleitung:

Fümms bö wö tää zää Uu,
 pögiff,
 kwii Ee.
 1

Oooooooooooooooooooooooooooooooooo,
 6

dll rrrrrr beeeee bö, **(A)** **5**
dll rrrrrr beeeee bö fümms bö,
 rrrrrr beeeee bö fümms bö wö,
 beeeee bö fümms bö wö tää,
 bö fümms bö wö tää zää,
 fümms bö wö tää zää Uu:

erster teil:

thema 1:
Fümms bö wö tää zää Uu,
 pögiff,
 kwii Ee.
 1

thema 2:
Dedesnn nn rrrrrr, **2**
 Ii Ee,
 mpiff tillff too,
 tillll,
 Jüü Kaa?
 (gesungen)

thema 3:
Rinnzekete bee bee nnz krr müü?
 ziiuu ennze, ziiuu rinnzkrrmüü, **3**

 rakete bee bee. **3a**

thema 4:
Rrummpff tillff toooo? **4**

157

kunstmuseum luzern 24. februar bis 31. märz 1935

these
antithese
synthese

arp
braque
calder
chirico
derain
erni
ernst
fernandez
giacometti
gonzalez
gris
hélion
kandinsky
klee
léger
miró
mondrian
nicholson
paalen
ozenfant
picasso
täuber-arp

얀 치홀트, 카탈로그, 표지, 1935

kunsthaus zürich 23. mai—21. juni 1942

abt
bartoletti
bill
bischof
bodmer
brignoni
eble
erni
erzinger
füchli
gessner
graeser
hékimi
hindenlang
hinterreiter
huber
indermaur
kern
allianz klee
klinger
vereinigung moderner schweizer künstler kohler
le corbusier
leuppi
lohse
löwensberg
maass
möschlin
oppenheim
petitpierre
schiess
schmid
spiller
staub
täuber-arp
tschumi
von moos
weber
wiemken

막스 빌, 카탈로그, 표지, 1942

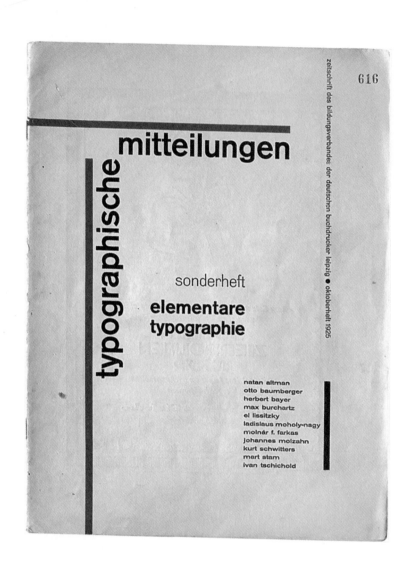

얀 치홀트, «튀포그라피셰 미타일룽겐» 특집호, «기본적인 타이포그래피», 표지와 본문,
23.5×31cm, 1925

IWAN TSCHICHOLD

1. Die neue Typographie ist zweckbetont.

2. Zweck jeder Typographie ist Mitteilung (deren Mittel sie darstellt). Die Mitteilung muss in kürzester, einfachster, eindringlichster Form erscheinen.

3. Um Typographie sozialen Zwecken dienstbar zu machen, bedarf es der *inneren* (den Inhalt anordnenden) und *äußeren* (die Mittel der Typographie in Beziehung zueinander setzenden) *Organisation* des verwendeten Materials.

4. *Innere Organisation* ist Beschränkung auf die elementaren Mittel der Typographie: Schrift, Zahlen, Zeichen, Linien des Setzkastens und der Setzmaschine.

Zu den elementaren Mitteln neuer Typographie gehört in der heutigen, auf Optik eingestellten Welt auch das exakte Bild: die Photographie.

Elementare Schriftform ist die **Groteskschrift** aller Variationen: mager — halbfett — **fett** — schmal bis breit.

Schriften, die bestimmten Stilarten angehören oder beschränkt-national en Charakter tragen (**Gotiſch,** Fraktur, Kirchenslavisch) sind nicht elementar gestaltet und beschränken zum Teil die internationale Verständigungsmöglichkeit. Die Mediäval-Antiqua ist die der Mehrzahl der heute Lebenden geläufigste Form der Druckschrift. Im (fortlaufenden) Werksatz besitzt sie heute noch, ohne eigentlich elementar gestaltet zu sein, vor vielen Groteskschriften den Vorzug besserer Lesbarkeit.

Solange noch keine, auch im Werksatz gut lesbare elementare Form geschaffen ist, ist zweckmässig eine unpersönliche, sachliche, möglichst wenig aufdringliche Form der Mediäval-Antiqua (also eine solche, in der ein zeitlicher oder persönlicher Charakter möglichst wenig zum Ausdruck kommt) der Grotesk vorzuziehen.

Eine ausserordentliche Ersparnis würde durch die ausschliessliche Verwendung des kleinen Alphabets unter Ausschaltung *aller* Grossbuchstaben erreicht, eine Schreibweise, die von allen Neuerern der Schrift als unsre Zukunftsschrift empfohlen wird. Vgl. das Buch »Sprache und Schrift« von Dr. Porstmann, Beuth-Verlag, G. m. b. H., Berlin SW 19, Beuthstrasse 8. Preis Mark 5.25. — durch kleinschreibung verliert unsre schrift nichts, wird aber leichter lesbar, leichter lernbar, wesentlich wirtschaftlicher. warum für einen laut, z. b. a zwei zeichen A und a? ein laut ein zeichen. warum zwei alfabete für ein wort, warum die doppelte menge zeichen, wenn die hälfte dasselbe erreicht?

얀 치홀트, 신념과 현실

취리히에서 활동하는 화가이자 건축가 막스 빌이 지난 호*에 낸 기고문 「타이포그래피에 관하여」는 내가 작년 12월에 스위스 그래픽디자이너협회의 취리히 회원들에게 했던 강연 ‹타이포그래피의 불변 요소›**에 대한 답변으로 보인다. 이 강연에서 나는 내가 과거에 전파시킨 ‘새로운 타이포그래피’를, 그러니까 나 자신을 신랄하게 비난했다. 청중 가운데 빌은 없었다. 그는 누군가 강연을 대충 듣고 크게 왜곡하여 인용한 글을 두세 다리 거쳐서 전해들은 것이 틀림없다. 빌은 정보의 출처도 확인하지 않고 이 허무맹랑한 소문을 인용하여 나나 임레 라이너Imre Reiner 그리고 다른 디자이너들이 실무에 사용하는 서적 타이포그래피를 열렬히 비판했다.

내가 실제로 말한 것은(빌이 내가 말했다고 주장하는 부분을 정확하게 언급하자면) 이렇다. "새로운 타이포그래피보다 더 나은 것은 나오지 않았으나 새로운 타이포그래피는 광고나 다른 작은 인

* 막스 빌의 글은 1946년 «SGM» 4호에 실렸고, 얀 치홀트의 글은 6호에 실렸다. 치홀트는 자신의 답변이 바로 다음 호에, 그러니까 아직 둘의 논쟁이 화제의 중심에 있을 때 실리길 원했으나 자신의 긴 글을 전부 마무리하기에는 시간이 충분치 못했던 것 같다.

** 얀 치홀트는 그의 글을 특별히 디자인하지 않았다. 그래서 이 책에서는 원글 이미지를 게재하지 않았다. (그가 ‘독일 타이포그래피 수준’의 예시로 제시한 끔찍한 «독일 서적과 석판공deutscher Durchschnittstypografie»의 광고 면도 이 책에선 빼버렸다.) 전시 카탈로그 ‹오천년 서체Fünftausend Jahre Schrift›는 82쪽을 참조하라. 이 책에 실린 쿠르트 슈비터스의 『원소나타』(148–149쪽 참조)와 «튀포그라피셰 미타일룽겐»의 특집호 «기본적인 타이포그래피»(152–153쪽 참조)는 치홀트의 원 글에 수록되어 있지 않다.

쇄물을 인쇄할 때에만 적절하다. 서적, 특히 문학에는 전혀 적절하지 않다." 나는 여전히 내가 쓴 교과서 『타이포그래픽 디자인』(바젤, 1935)의 내용이 옳다고 생각하며, (중략) 단어 하나도 바꾸고 싶은 마음이 없다. 하지만 만약 개정판을 낸다면 마지막 장은 삭제할 것이다.

나의 '근거가 빈약하고' '반동적인' 주장이 이 잡지의 '비전문가' 독자들에게 흥미로울 수 있으므로 이들에게 '악영향을 끼칠' 것을 두려워하지 않고 여기 지면에 풀어보고자 한다. 한 가지 짚고 넘어가자면 나는 '유명한 타이포그래피 이론가 중 한 사람'('유명한' 앞에 '아주'라는 부사가 생략된 것 같다)이 아니라, 내가 아는 한 현재 독일어 문화권에서 독보적인 유일한 타이포그래피 전문가다. 아마도 라이너는 자신이 그런 사람이라고 반박하겠지만 그는 이론가라기보다는 엄청나게 다양한 아이디어의 소유자다. 나는 빌과 같은 단순한 이론가가 아니라 이미 20년이 넘게 활자디자인 실무를 해온 사람이다. 1920년부터 1925년까지는 라이프치히의 예술공예서적인쇄 아카데미에서 레터링 교사로 일했고, 뮌헨의 독일인쇄장인학교에서 7년 동안 타이포그래피와 식자를 가르쳤으며, 1933년에 바젤로 이민한 뒤에는 큰 인쇄회사 두 곳에서 쉬지 않고 디자인 작업을 해왔다. 이 시기, 그러니까 1919년부터 현재까지 나는 셀 수 없이 많은 광고와 기타 인쇄물은 물론이고 다양한 분야의 수백 권에 달하는 서적의 타이포그래피를 다뤄왔다. 이렇게 폭넓은 작업 경력과 그동안 쌓아온 경험치를 통해 나온 내 주장이 현장 밖의 일개 건축가의 이론보다는 더 무게 있다. 그는, 스스로의

표현에 따르면, "시대의 양식적 특징에 더 신경을 쓰며" 비전문가로 가끔씩 전문적인 타이포그래피 작업을 다루어보았다면서 자신이 "타이포그래피의 소재와 조건, 디자인에서 일어나는 문제들을 선입견 없이 다룰 자격이 있다"고 주장하는데, 앞뒤가 맞지 않는 이야기다.

지금의 젊은 디자이너 세대는 새로운 타이포그래피가 탄생하기 전인 1923년 무렵의 독일과 스위스의 타이포그래피 상황을 상상하기조차 어려울 것이다. 광고와 인쇄물에 쓰이던 일반적인 텍스트 이미지에 눈을 의심할 정도로 많은 서체를 썼으며 식자 규정은 없는 것이나 다름없었다. 특별히 내가 제작한 《튀포그라피셰 미타일룽겐》 특집호(라이프치히, 1925)와 내가 쓴 책『새로운 타이포그래피』(베를린, 1928)를 통해 보급된 '새로운 타이포그래피'는 가능한 가장 단순한 형태와 규칙으로 돌아가기 위한 '정화' 시도였다. 우리는 공산품에서 미적인 모범 사례를 발견했고, 오래 지나지 않아 착각인 것으로 드러났지만 그로테스크 서체가 가장 단순하며 현대적인 '유일한' 서체라고 결론 내렸다. 동시에 우리 새로운 타이포그래피 예술가 집단은 별 생각 없이 무조건 사용되던 대칭적 형식을 몰아내기 위해 비대칭적인 전체 구성을 선택했다. 대칭적인 것이라면 전부 정치적 전체주의의 표현 방식이라 치부했고 케케묵은 것으로 규정했다. 타이포그래피의 개혁을 위한 이런 노력들은 텍스트 이미지에서 죽은 요소를 지우고, 사진을 도입하고, 식자 규정을 개정하는 등 업계에 유익한 자극을 많이 주었다는 데 역사적 가치가 있다. 만약 이런 노력이 없었다면 오늘날 독일어권에

서 볼 수 있는 현대적인 타이포그래피는 없었을 것이다. 이렇게 눈에 띄는 노력이 담긴 궁극의, 진정으로 금욕적인 단순함의 비극은 우리 집단이 가장 엄격한 유파라는 점이었다. 워낙 끝까지 가버리는 바람에 더 이상의 발전이 불가능해졌다. 이 사조는 새로운 발전을 위해 새로운 사람들이 모여들어 이룬, 당시 꼭 필요했던 움직임이었지만 아무도 과거를 돌아보려 하지 않았다.

이전에 '추상' 혹은 '비구상'으로 불리다가 오늘날 통상 '구체'로 불리는 회화(리시츠키, 몬드리안, 모호이너지)가 발전한 것처럼, 규칙으로부터 타이포그래피 작업 원리를 이끌어낸 덕분에 값지고 일시적이긴 해도 아주 새로운 타이포그래피가 생겨났다. 하지만 이러한 타이포그래피가 오로지 독일에서만 행해지고 다른 국가들에서는 거의 받아들여지지 않았다는 사실은 결코 우연은 아니라고 생각한다. 새로운 타이포그래피의 비관용적 태도는 독일인의 여러 성향들, 그중에서도 특히 절대적인 것을 향한 독일인의 집착과 비슷하며, 새로운 타이포그래피의 군대식 배열 의지, 새로운 타이포그래피가 기대하는 구성 요소들에 대한 통제권 또한 히틀러의 통치와 2차 세계대전을 야기한 독일인의 본성과 일치한다.

나는 이 사실을 훨씬 나중에 민주주의 국가 스위스에 가서야 분명히 깨달았고 그때부터 새로운 타이포그래피를 전파하는 일을 중단했다. 나와 마찬가지로 새로운 타이포그래피를 주창하고 전파했던 사람들은 나치즘을 강하게 반대했으며(에센의 막스 부르하르츠 교수와 예나의 발터 덱셀 박사 두 사람만은 나치에 협력했다*) 그러다가 이른바 제3제국이 생겨날 무렵 나와 내 아내처럼 꽤 긴 시간

동안 '보호구금'되기도 했다. 감옥에 갇혔다는 이야기다. 내 경우는 뮌헨의 교수 자리까지 박탈당했다. 내게는 창작과 사상의 자유가 가장 중요하기 때문에 나는 조국을 버리고 바젤에 정착했다.

우리는 우리가 '진보'의 선구자라 믿었기 때문에 히틀러가 계획한 노골적인 시대 역행 행위에 조금도 동참하고 싶지 않았다. 히틀러의 '문화'가 그들 입장에서 우리를 '문화적 볼셰비키'로 여기고 우리와 방향을 같이하는 화가들의 작업을 '퇴폐' 예술로 규정지었듯이 그들은 현실 어디서나 동일하게 진실을 흐리고 왜곡했다. 제3제국은 전쟁 준비에 있어서만 기술 '진보'가 필요했으므로 이를 감추기 위한 속임수로 중세 사회와 전통 표현 방식을 옹호하도록 사람들을 선동했다. 또 제3제국은 속임수로 시작되었기 때문에 진정한 모더니스트를 용납하지 않았다. 한편 모더니스트들은 정치적으로 제3제국을 반대했음에도 자신들도 모르게 제국을 지배하던 광적인 '규칙' 찬양에 동화되어 있었다. 당시 우리 세계에서 유일한 전문가라는 이유로 내게 맡겨졌던 리더 역할은 거의 '총통'의 역할이나 다름없었다. 독재 국가의 특징인 '추종자 무리'를 정신적으로 지도하고 보호하는 역할 말이다.

새로운 타이포그래피 또는 기능적 타이포그래피는 그 정신이 시작된 기원인 공산품의 광고에 가장 적합하며 지금도 당시와 마

• 막스 부르하르츠는 1933년에 다양한 나치 조직에 회원으로 가입했으며 1939년에는 자진하여 군에 입대했다. 발터 덱셀은 교장의 회유에 순응하여 다른 선생들과 함께 나치가 세운 마그데부르크의 예술공예창작학교에 들어갔으나, 1935년에 '퇴폐 예술가'로 몰려 의심 당원이라는 명목으로 당에서 퇴출당했다.

찬가지로 광고 목적에 잘 부합한다. 다만 궁극적으로 엄격한 '순수성'과 '명확성'을 추구하기 때문에 표현 수단이 무척 제한적이다. 이런 상황은 인쇄 업계가 라틴체(세리프)를 도입하기 시작한 1930년 무렵에야 변했다.* 새로운 타이포그래피를 지속하기 위해서는 19세기 서체만 사용할 수 있음이 드러나면서 나는 새로운 타이포그래피란 결국 진보를 지향했던 19세기의 타이포그래피가 추구하는 이상이었음을 깨달았다. 후기 새로운 타이포그래피의 서제 조합에도 오로지 19세기의 서체만 사용할 수 있었다. 보도니도 로만체에서 옛 필사체의 모든 흔적을 없애고 가능하면 단순한 기하학적 요소만 사용하여 서체를 완성하려 노력한 점에서 새로운 타이포그래피의 선구자라 할 수 있다. 그가 20세기의 보도니 신봉자들처럼 극단적이지 않았던 것이 다행이다.

하지만 수많은 타이포그래피 문제를 마치 병영 규율 같은 미학에 따라 해결하려는 것은 본문에 가하는 폭력이 될 수 있다. 경험이 많은 전문가라면 누구나 공감할 것이다. 심지어 많은 작업, 특히 서적은 새로운 타이포그래피의 단순한 공식으로는 전부 해결할 수 없을 만큼 복잡하다. 새로운 타이포그래피의 극단적이리만큼 개인적인 성격은 작품의 일관성을 해칠 위험성을 지닌다. 디자인 책임자가 끊임없이 모든 쪽을 살피고 가장 작은 형태의 문제까지 모두 혼자 해결해야 하기 때문이다. 우리가 알게 된 또 다른 사실은 겉보기에 단순해 보이는 기능적 타이포그래피의 형태 규칙이 누구에게나 공개된 것이 아니라는 점이다. 특별한, 사실상 종교와 다름없는 공모자 집단이 만든 규칙인지라 먼저 그 규칙들을 알아

야 접근할 수 있기 때문이다. 그와 반대로 전통적 타이포그래피는 결코 비유기적이지 않으면서 누구나 금세 이해하고 섬세한 변화를 어렵지 않게 만들 수 있다. 또한 파벌을 형성하지 않으며 아마추어가 새로운 타이포그래피를 사용하는 것과는 달리 초보자도 크게 실수하지 않고 사용할 수 있다.

빌의 최근 타이포그래피 작업을 보면 1924년부터 1935년까지의 내 작업이 그랬듯이 이른바 기술적인 진보를 맹목적으로 과대평가하는 특징이 보인다. 이렇게 일하는 사람은 현대의 특징 중 하나인 기계적인 소비재 생산에 특히 만족을 느낀다. 그렇게 물품을 생산하고 사용하는 일을 이제 와서 중단할 수는 없다. 하지만 컨베이어벨트에서 '합리적인' 최신 방법으로 상품을 만든다는 이유만으로 찬양하는 일은 옳지 않다.

기계가 못하는 일은 없다. 다만 자신만의 원칙이 없고 스스로 독창적인 디자인을 만들지 못한다. 기계의 생산물에 형태를 부여하는 주체는 인간, 즉 생산자의 의지다. 설령 생산자 스스로 '기계의 원칙에 따랐다'고 믿거나 그의 '실용적인' 장식 없는 형태가 '비인간적'이라 생각했더라도 말이다. 완벽하게 '현대적인' 생산자의 작품은 누군가 욕심 없이 만든, 그러니까 아무런 의도도 이름도 없이 만든 작품보다 훨씬 더 개인주의적이다. (단, 이런 성격이 작품의 미적 평가나 사용 선호도에 영향을 주어서는 안 될 것이다. 그 작품이

• 얀 치홀트는 콜린 로스Colin Ross, 『여행과 모험의 책Das Fahrten-und Aben teuerbuch』(1925), 프란츠 로와 치홀트가 발행한 단행본『포토아우게』(1929) 그리고『포토테크Fototek』(1930) 소책자 시리즈에 고전적인 라틴체를 사용했다.

HAFIS

★

EINE
SAMMLUNG
PERSISCHER
GEDICHTE
VON
GEORG FRIEDRICH
DAUMER

★

VERLAG BIRKHÄUSER
BASEL

얀 치홀트, 1945년의 책 표지와 동일한 내용을 가지고 '기능적 타이포그래피'를 적용한 책 표지*

HAFIS

Eine Sammlung persischer Gedichte
von Georg Friedrich Daumer

Verlag Birkhäuser . Basel

만들어진 목적에 잘 부합한다면 말이다.) 하지만 비예술가는 가령 자신이 구매한 타자기가 최소의 작업 시간 안에 생산되었는지, 생산 공장을 무리하게 돌려 만들어졌는지에는 전혀 관심이 없다. 타자기를 만드는 노동자가 정당한 임금을 받는지 등 실제로 자신과 연관될 수 있는 문제에도 흥미가 없다. 이 인물은 그저 타자기가 쓸 만한지 궁금해하며, 가격보다 성능이 괜찮으면 기뻐할 뿐이다.

빌과 같은 예술가는 합리적인 생산 기술의 사용이 '개화된' 인류와 모든 노동자 개개인에게 얼마나 많은 희생과 눈물을 치르게 하는지 모르는 것 같다. 왜냐하면 이러한 새로운 가능성이 빌에겐 놀이 본능을 충족시키고 다른 생산자에겐 실력을 발휘해볼 기회가 되지만, 날마다 똑같은 나사를 타자기에 끼워야 하는 노동자에겐 그렇지 못하기 때문이다. 돈을 벌기 위해 하는 일은 만족을 주지 않기 때문에 노동자는 일요일에 축구를 보거나 여가 시간에 우표를 모으는 등의 다른 취미 활동을 통해 '스트레스를 푼다.' 정원사는 경우가 다르다. 정원사는 자신의 일을 통해 충분한 만족을 느끼기 때문에 영화나 스포츠를 통해 '스트레스를 푼다'는 생각을 하지 않을 수도 있다. 빌은 그게 얼마나 큰 착각인지 모르고 자부심을 내비치며 자신이 첨부한 삽화마다 기계 조판했다고 표시했다. 그는 조판 기계가 작업한 산물을 넘겨받아 마무리하는 오늘날의 손 조판공이 더 이상 그의 할아버지 세대가 그 일을 하면서 느낀 만족감을 느끼지 못한다는 사실을 잊고 있다. 이미 완성된 글줄을 수정하는 일을 하면서 그는 일과가 끝나도 결코 자신의 손으로 무엇인가를 처음부터 끝까지 해냈다는 느낌을 얻지 못할 것이다.

기계 생산이 가져온 중대하고 치명적인 결과는 노동자에게서 가치 있는 경험을 빼앗은 것이다. 이것을 자랑한다면 어딘가 크게 잘못된 것이 틀림없다. '현대적'이라고 해서 반드시 가치 있고 좋다는 의미는 아니다. 오히려 나쁠 수도 있다. 하지만 오늘날 기계 없이는 살 수 없기 때문에 기계 생산 방식을 명백한 현실로 받아들여야겠으나 기계의 탄생을 신화로 숭배하는 일은 없어야 한다. 빌과 나처럼 미적인 측면을 중요하게 생각하는 사람은 보기 흉한 디자인의 전화기를 보면 고통스럽다. 하지만 아름답게 잘 디자인된 전화기를 예술 작품이나 예술의 상징으로 여겨서도 안 될 것이다. 전화기는 망치와 마찬가지로 하나의 도구일 뿐이다. 도구의 가치는 사람이 그것을 어떻게 사용하느냐에 따라 결정된다.

전화기는 최근에야 어느 정도 완성된 디자인을 갖추게 된 기계다. 우리 시대에 발명되어 기술적, 산업적 생산 방식을 거쳤다는 인증마크가 찍힌 그런 기계는 무수히 많다. 가령 자동차나 비행기 같은 기계의 디자인은 급격한 변화를 겪어왔으며 이런 변모된 모습들은 사실은 가치가 없을지라도 나름대로 우리 시대를 보여주는 분명한 증거다. 우리 '문화'의 가장 최신 작품은 보복무기V-weapon와 원자폭탄이다. 이것이 곧 우리 삶의 방식을 결정할 것이고 앞으로도 계속 변화시킬 것이다.

진보의 맹신자들은 옛것 또한 새 시대의 정신으로 개혁해야

• 얀 치홀트는 두 번째 예시를 통해 기능적 타이포그래피가 '내용을 감안할 때 전혀 적절하지 않음'을 증명하려 했다. (이에 관한 리처드 홀리스의 글을 참조하라. 이 책 79쪽의 주석 66번)

한다고 주장한다. 옛것 중에는 여전히 계속 변화할 수 있는 것도 존재한다. 그것과 연관된 기술 요건이 계속 바뀌기 때문이다. 램프의 경우가 그렇다. 저 악명 높은 '향토 양식'에 따르겠다고 전기램프를 석유램프처럼 만든다는 건 말도 안 된다. 하지만 그렇게 변화할 수 있는 것들 외에 이미 오래전에 디자인이 완성된 것들도 있다. 예컨대 말 안장이나 가위, 단추 등이다.

서적 또한 오래전에 변화가 완료되었다. 종이에 얼룩이 생겼거나, 가끔 인쇄가 잘못된 곳이 있거나, 예전 맞춤법이 쓰인 경우를 제외하면 150년 전에 만들어진 책이라도 오늘날의 책과 마찬가지로 여전히 '읽는 목적에 부합한다.' 심지어 요즘 책들은 옛날 책보다 더 수준이 떨어지는 것 같다. 예전 책에 비해 굉장히 실용성이 떨어지는 판형도 보이고 디자이너가 애정이나 취향을 거의 쏟지 않은 책도 보인다. 오늘날 어떤 시인의 시집이 18세기 작가들의 작품과 비슷하게 인쇄되었다면 그는 자신이 행운아라고 생각해야 한다. 수 세기에 걸쳐 확립된 식자 규정을 못 본 체하는 일은 기계 개발자가 다른 기술자의 특허를 참고하지 않는 것처럼 역사를 존중하지 않는 교만한 행동이다. 그와 반대로 모든 전통적인 규칙을 경시하며 내버린 뒤에 세상이 무너져도 그저 남들처럼 작업하지 않기 위해, 그리고 자신만 혼자 '현대적'이기 위해 이런 규칙을 금하고 다른 방식만 고집하는 태도는 철없는 젊은이의 열정일 뿐이다. 원하는 대로 하는 것은 자유지만, 그에 따른 책임은 자신이 져야 한다.

빌이 제작한 카탈로그와 책은 많지 않으며 거의 예외 없이 신

건축운동과 새로운 '구체'회화의 내용을 담고 있다. 그러한 작업의 타이포그래피 양식은 구체회화의 디자인 규칙에 맞게 제작하는 것이 절대적으로 옳다. 바로크 시대의 시집 전집에는 바로크 양식의 타이포그래피 요소가 들어가야 어울리듯이 말이다. 건축이나 구체회화는 모두 산업 디자인 범주에 속한다. 사진을 삽입한 서적이 여러 지역에서 특별한 스타일로 발전한 사실은 즐겁고 좋은 일이다. 사진 삽화가 새로운 서적 요소로 자리 잡으면서 우리에게는 새로운 디자인 문제를 던져주었기 때문이다. 잡지 또한 사진이 삽입된 스타일로 디자인되고 있다. 우리가 만든 아름다운 잡지 《두》는 지나치게 엄격한 빌의 원칙을 따르지 않고도 후기 새로운 타이포그래피의 가장 좋은 전통을 모범적으로 담은 사례다. 나 역시 빌의 작업 사례가 있기 전부터 계속해서 새로운 타이포그래피 양식의 카탈로그를 꽤 많이 디자인했다. 당시의 디자인이 전적으로 올바른 것은 아니었지만 나는 지금도 어느 정도 괜찮은 디자인이었다고 생각한다. (바젤 예술공예박물관의 카탈로그 『서체Die Schrift』와 비교해보라. 82-83쪽 참조) (괄호 속 내용은 저자 보스하르트가 덧붙인 내용이다-옮긴이)

빌의 책들은 모두 뛰어난 디자인 감각과 확실한 취향을 보여주며 동일한 종류의 책 가운데선 단연 이상적이다. 그렇다 해도 빌이 만약 다른 모든 종류의 서적에도 그런 양식을 적용해야 한다고 가르친다면, 나는 그를 성질을 달리하는 다른 내용을 제대로 이해하지 못하거나 독선적인 규칙주의자라고 생각할 수밖에 없다. 빌과 바젤의 사회학자 아무개(?) 말고는 상식이 있는 사람 중에 그렇

게 주장하는 이가 없다. 평범하지 않은 놀라운 디자인은 몇몇 서적에만 사용할 수 있으며 대부분의 다른 책에 적용하면 그저 거슬리고 부담스러울 것이다.

좋은 조판 법칙과 전통 있는 타이포그래피의 서적 구성을 따르는 일은 결코 '과거를 답습하는' 일이 아니다. 반면 지나치게 색다른 방식은 거의 항상 논란을 일으킨다. 빌의 글에 담긴 조판 방식은 색다르기 때문에 매혹적일 순 있으나 어떠한 경우에도 보편적으로 이용할 수 있는 이상적인 방법이 아니다(126-133쪽 참조). 말이 나왔으니 하는 이야기지만 빌이 사용하는 문장 양끝을 맞추지 않는 방식(왼쪽정렬)은 영국의 위대한 활자 디자이너인 에릭 길이 1930년경 처음 타이포그래피에 도입한 것으로 기계 조판보다 손 조판 시에 더 많은 장점을 지닌다. 왜냐하면 조판공이 직접 글줄을 한쪽으로 가지런히 정렬하기 위해 꽤 많은 노력을 들여야 하는 손 조판과 달리, 기계는 자동으로 활자를 정렬하지만 그 과정에서 사람만 알아챌 수 있는 오류들을 놓치기 때문이다. 그러니까 겉보기에만 단순해지고 현대화된 방식인 것이다. 더욱 우려되는 부분은 빌의 글에 들여쓰기가 안 된 점이다. 빌은 문장 한 줄을 비워서 문단을 구분한다. 이런 방법은 본문에 여러 개의 큰 공백을 만들 뿐만 아니라 문단의 시작과 끝을 알아보기 어렵게 만든다. 이는 빌의 글 7쪽에서 8쪽으로 넘어가는 부분을 보면 확연해진다. 8쪽의 문단이 앞쪽에서부터 이어지는 것인지 새로이 시작되는 것인지 불분명하다.* 이 잡지 2호에 내가 기고한 글을 읽었다면 왜 들여쓰기가 필요한지 알 것이다.**

중국 고전을 유럽 언어로 번역할 때도 전통적 타이포그래피를 사용하는 것이 최선이라는 점을 보여주기 위해 장자의 글을 하나는 전통 방식으로, 다른 하나는 새로운 타이포그래피 버전으로 구성하여 이 글과 함께 나란히 실어보았다. 엑셈플라 도첸트Exempla docent(백 번 듣는 것보다 한 번 직접 보는 게 낫다는 의미의 라틴어 속담-옮긴이). 모든 책의 표지를 새로운 타이포그래피 혹은 기능적 타이포그래피라는 무미건조하고 빈약한 양식으로 구성할 수 없다는 교훈을 상반된 두『하피스』표지 예시에서 배울 수 있다. 서적을 디자인하려면 무엇보다도 분별력과 공감능력이 필요하다.

내가 '기능적' 버전의『하피스』표지에 보도니를 선택한 것이 빌의 눈에는 비겁한 타협쯤으로 보일지 모르겠다. 그는 여전히 그로테스크가 '현대에 걸맞는' 최선의 서체라고 생각하기 때문이다. 하지만 그로테스크 서체로 된 긴 글은 읽는 것 자체가 고문이다. 그로테스크로 재구성한 책을 실제 크기로 첨부한 삽화를 보면 한눈에 알 수 있다(170쪽 자료 참조).

그로테스크는 새로운 글꼴이 아니다. 이 글자체는 19세기 초에 생겨났다. 이 서체는 특히 표제나 작업 지시문 같은 짧은 글에만 사용할 수 있는데, 꼭 필요한 획의 돌기가 없어서 글자가 잘 구별되지 않고 획의 두께가 똑같아서 읽기 어렵기 때문이다. 겉보기

• 두 사람의 기고문 원본을 보면 실제로 빌은 문단 사이를 띄우고 들여쓰기 없이 글줄을 왼쪽으로 정렬했고 치홀트는 문단 첫 머리를 공목 하나만큼 들여쓰고 양쪽정렬을 사용했다.

•• 이에 관한 글은 「들여쓰기Einzüge」, «SGM», 2호, 1946년을 참고하라.

Hier wurde die Erzählung des liebenswürdigen Franzosen durch einen mehrstimmigen Gesang unterbrochen, der von der Veranda des Gasthauses herabtönte. Es waren die Mädchen, welche dort, nachdem sie genug des Tanzens sich erfreut hatten, eine Art Nachtgesang erschallen ließen, bevor sie in ihre Zimmer sich zurückzogen. Feierlich schön klang der Hymnus durch die stille Nacht weit ins Tal hinaus und bis hinüber zu jener eiskalten Schlucht, wo der Gletscher liegt, der dem Tale den Namen gibt. Am Himmel funkelte Stern an Stern; und an die Sterne richtete sich das edle, getragene Lied, das die Mädchen sangen. Es war eigentlich das feierliche Thema aus Beethovens As-dur-Sonate, welchem man einen passenden Text untergelegt hatte, so daß man jene vollen Akkorde, die man sonst nur auf dem Klavier vernimmt, hier gesungen hörte.

Der Franzose war tief ergriffen von dem Liede; die Stimmen hatten die Frische der Jugendlichkeit und doch bereits hinlängliche Kraft, die Harmonien schwebend auszuhalten und sie anschwellen zu lassen, wo der Vortrag dies verlangte. Wir gingen, um noch besser zu hören, dem Hause zu und endlich bis dicht vor die Sängerinnen. Als dann das Lied verstummte, konnte sich der freundliche Greis nicht enthalten, jeder einzelnen die Hand zu drücken und zu danken für den Genuß, den ihm der Gesang bereitet.

Nicht mehr so übermütig laut, wie bei ihrer Ankunft, sondern selbst in Schranken gehalten durch die Gewalt des ernsten, schönen Liedes und durch die feierliche Stille des Hochgebirgstales gingen nun die Mädchen die Treppe hinauf in ihre Gemächer. Wir aber begaben uns in den leeren Speisesaal, wo der alte Herr eine Weile in einem Lehnstuhle so still sitzen blieb, daß ich fast vermutete, er möchte eingeschlafen sein. Schon wollte ich mich entfernen, als er sich plötzlich erhob und mich fragte, ob ich zu müde sei, um noch den Schluß seiner Geschichte anzuhören. Da sich in demselben Augenblick über unsern Köpfen ein ziemlich lautes Poltern hören ließ, ein öfteres Hin- und Hergehen

"1942년 베른에서 출판된 책의 한 쪽인데,
원본의 크기와 서체를 그대로 재현했다.
(이 책에선 축소해 실었다.) 가독성이 떨어져
편하게 읽을 수 없다. 그로테스크체는 우아한
순문학에 적합하지 않다."

에만 단순한 서체인 그로테스크는 문장 인식 능력이 떨어져 글자를 하나씩 읽어야 하는 초등 1학년에게나 적합하다. 글자에 익숙하지 않은 눈에는 인쇄물에 쓰인 현실적인 글꼴이 12살 학생들의 필기체처럼 복잡해 보이기 때문이다.

기능적 타이포그래피 계통의 많은 젊은 디자이너들이 현대 예술가들이 개발한 더 나은 구성의 그로테스크체(에릭 길의 산세리프체, W. A. 드위긴스의 메트로 라인)에 관해 거의 혹은 전혀 알고 싶어 하지 않는 현상은 결코 우연이 아니다. 이들 서체야말로 현대의

"동일한 본문을 두 가지 다른 조판 방식으로 구성한 것(본문은 중국 고전인 『장자』). 왼쪽은 유기적으로 구성하고 오른쪽은 '기능적' 타이포그래피를 적용했다. 왼쪽의 '형태'는 별다른 점이 느껴지지 않지만 오른쪽 페이지는 접근하기 부담스럽고 내용도 파악하기 어렵다. 여기서도 그로테스크는 교양문학에 어울리지 않는다."

진정한 글꼴이며 빌이 즐겨 사용하는 전형적인 그로테스크(악치덴츠그로테스크, 모노그로테스크 215)의 애처로운 수준을 훨씬 능가하는 서체다.

우리가 사용할 수 있는 가장 가독성이 높은 서체, 다시 말해 가장 좋은 글꼴은 전통적인 서체(이를테면 벰보, 개러몬드, 에르하르트, 반다이크, 캐즐론, 벨, 배스커빌, 발바움)와 이들과 크게 다르지 않은 새로운 서체(퍼페추아, 루테티아, 로물루스 등)다. 지금 우리가 이들 서체를 마음껏 사용할 수 있는 것은 모리슨이 영국의 선진 식

자기 회사에서 25년 동안 애쓴 덕분이다. 고전적 글꼴의 재발견은 전 세계 타이포그래피에 혁신을 가져왔다. 새로운 타이포그래피가 독일 인쇄 디자인을 정리한 것만큼 중요한 업적이다.

　반면 기계 조판의 기술적 원리는 타이포그래픽 디자인에 아무런 영향도 끼치지 못했다. 기계 조판은 손 조판을 따라한 것으로 손 조판과 비슷할수록 더 바람직하다. 만일 기계 조판이 너 나은 시각적 독해성이 아닌 다른 목적, 즉 기술적인 편의만 추구한다면 결과물은 쓸모가 없고 시각적으로도 미흡한 절충 형태인 타자기 서체와 비슷해질 것이다. 기계 조판은 저렴하지 않고 손 조판보다 아름답지도 않다. 단지 항상 손상되지 않은 글자 이미지를 만들어낼 뿐, 손 조판에 비해 유연하지 못하며 사용법도 쉽지 않다. 효율적일지는 모르나 어떤 경우에도 자체적인 '기계' 원리에 따라 타이포그래피 이미지를 근본적으로 개선하지 못한다. 빌 자신도 무엇이 기계 조판인지 모른다. 그가 기계 조판이라고, 혹은 기계 조판일 수 있다고 했던 것이 다 기계 조판은 아니었다. 왜냐하면 훌륭한 기계 조판공은 훌륭한 손 조판공과 마찬가지로 시각적인 완벽함을 추구하기 때문이다. 이렇게 시각적으로 완벽한 수준은 16세기에 이미 도달해 있었고 이후에도 더 나아지지 않았다. 그리고 융통성이 거의 없는 일부 기계 조판 시스템이 섬세한 눈은 읽기 힘든 오로지 나쁘기만 한 글자체를 만들어내는 반면, 손 조판 시스템은 무한히 다양한 활자 두께 덕분에 시각적으로 미세한 부분까지 조절할 수 있다. 빌 같은 아마추어가 아는 것보다 이런 내용이 더 중요하다.

서적과 달리 광고 인쇄물은 비교적 최근에서야 발전했다. 진정으

로 산업 시대가 낳은 자식이라 할 수 있다. 광고를 위한 인쇄물은 무엇보다도 참신함과 놀라움을 지녀야 하므로 새로운 인쇄 방식을 제시한 새로운 타이포그래피는 한동안, 그러니까 그런 내용이 아직 '새롭던' 기간 동안 자주 사용되었다. 한편 새로운 타이포그래피의 금욕적인 형태 제한이 널리 알려지면서 사람들은 다른 '새로운' 표현 방식을 찾기 시작했다. 그러다 아주 자연스럽게 단순한 디자인과 반대로 가다가 급기야 장식으로 화려한 타이포그래피를 시도하는 경우도 있었다. 이것이 색다르기 때문에 마치 황무지에 꽃 한 송이가 핀 것처럼 신선하게 느껴질 수 있다. 하지만 장식적인 타이포그래피가 우연히 적절했다고 해서 '진정한' 현대의 디자인이라고 생각하면 큰 착각이다. 빌의 타이포그래피도 그렇지만 그것도 현대의 여러 디자인 중 하나이기 때문이다. 그리고 현대라는 단어가 반드시 좋은 것이라고 속단하지 않는다면 둘 다 '현대적'이다! 현대란 '신식'이나 '새로움'을 뜻하지 않는다. 오히려 어떤 대상이 20년 전이나 100년 전이 아니라 바로 오늘 만들어졌으며 그것이 합리적이든 아니든 최근에 생겨났음을 의미한다.

어떤 것도 영원히 새로울 수는 없으므로 타이포그래피의 모습은 계속 바뀔 것이다. 지금의 경쟁 사회가 순수한 필요의 경제 사회로 바뀌지 않는 한 변화는 계속될 것이다. 오늘날 어떤 타이포그래퍼가 엄격한 기능적 타이포그래피의 신선함은 포기하고 내용만 냉정하게 전달하고자 할지라도, 언제나 비합리적인 것은 아닌 고객의 요구 사항과 마주할 때 새로운 사실을 배울 것이다. 새로운 타이포그래피의 주요한 결함 중 하나인데, 새로운 타이포그래피

또는 기능적 타이포그래피는 어떤 기관을 대표해야 하는 작업에는 적합하지 않다. 그러한 작업에는 비용을 지출해가며 종종 작업의 '목적'과는 거리가 먼 이상한 요소, 가령 다양한 색상, 불필요한 사진 연판, 비싼 종이를 부가해야 하기 때문이다.

타이포그래피의 더 새로운 발전이 우리에게 주는 유익은 더 조밀한 조판, 더 나은 조판 방식, 더 아름다운 서체와 유용한 조판 규칙의 전파다. 빌이 '레시피'라고 비난하는 원칙 말이다. 내 글들에서 그런 원칙을 뽑아내면 다음처럼 요약할 수 있을 것이다.

1 가능한 적은 종류의 서로 다른 서체를 사용하는 것
2 가능한 적은 종류의 서로 다른 크기를 사용하는 것
3 소문자에는 자간 띄우기를 사용하지 말 것
4 강조는 같은 서체의 이탤릭체나 볼드체만 사용할 것
5 대문자는 예외적인 경우에만 사용하고,
 자간을 띄우고 간격을 고르게 조정할 것
6 화면에 형태 그룹을 만들되 세 개를 넘지 않게 할 것

빌은 아마 본인이 내 '레시피'를 얼마나 충실히 따르는지 모를 것이다. 내 원칙을 잘 따른 좋은 사례로 그의 거의 모든 타이포그래피 작업을 소개할 수도 있다. 합리적인 규칙을 따른다고 해서 위대한 디자이너가 되는 것은 분명 아니다. 실력 없는 모방자는 언제나 존재한다. 내가 빌에게 그의 모방자들을 책임지라고 강요하지 않듯이 내게도 나를 모방하는 이들에 대한 책임이 없다.

나는 '향토 양식'과 아무 관련이 없다. 그리고 내가 여기서 변호하는 전통적 타이포그래피는 '향토 양식'이 아니다. 물론 이들 분야 사이에 비슷한 면이 없진 않을 것이다. 코흐와 그의 추종자들의 '마라톤' 서체까지 지속된 노력은 독일에서도 '천연물 보호구역'이라 불렸다. 이 구역에는 포스트-라틴체와 포스트-프락투어체 그리고 이보다 훨씬 더 저급한 제3제국의 잡종 고딕체(탄넨베르크Tannenberg, 도이칠란트Deutschland, 나치오날National)가 있었다. 나는 이런 서체들을 참을 수 없다. 이들 서체는 종교의 색채를 띤 진보 신앙이 무너지면서 빌이 표현한 것처럼 감상적이 되어 다시 돌아갈 수 없는 과거로 도피하는 과정에서 생겨났다. (이들도 '현대적' 서체인 것은 사실이다.)

새로 등장한 전통적 타이포그래피가 정말로 빌이 주장한 것처럼 나치 선동의 결과라면 몇 십 년 전에 러시아를 비롯한 전 세계의 타이포그래피에 이미 이러한 전통적 타이포그래피가 퍼져 있었어야 한다. 내가 힘쓰며 장려하는 타이포그래피는 좋든 나쁘든 어디서나 사용되는 보편적인 타이포그래피다. 1930년대 독일 타이포그래피에 나타난 것과 같은 타이포그래피의 일시적인 정화 과정의 한 모습이 영원한 진리라는 생각은 잘못된 것이다.

빌은 자신의 명예가 훼손당했다고 느낀 것 같다. 나 역시 크게 다르지 않다. 나는 내 강연에서 빌의 이름이나, 또 앞서 말했듯이 내가 언제나 인정해온 그의 작업을 언급한 적이 없다. 내가 신랄하게 비판한 대상은 빌이 아니라 나 자신의 초기 작업들이었다. 하지만 내가 우려하는 것은 무엇보다도 내가 옳다고 여기는 방식으로

창작할 권리를 빌이 부정하는 것 같다는 점이다. 어떤 창작자도 그가 옳다고 여기는 것이 아닌 방식으로 작업할 수는 없다. 같은 예술가로서 빌이 이 사실을 알기 바란다. 마음의 생각과 예술적인 창작의 자유를 억압하려는 사람은 우리가 극복했다고 여기는 암울한 시대를 다시 가져오는 사람이다. 그는 가장 심각한 범죄를 저지르고 있다. 인간의 인간됨을 상징하는 가치이자 최고의 선인 자유를 가리려 하기 때문이다. 어쩌면 그는 내가 그랬듯 스스로 자유를 잃어봐야 자유의 진정한 가치를 알게 될지 모른다.

Max Bill Jan Tschichold

요스트 호훌리 | 에필로그

Meinem Lieben Bill
in Freundschaft
25 II 41 Jan Tschichold

Max Bill in Dankbarkeit
20·9·42 Jan Tschichold

얀 치홀트, 『그림으로 보는 활자의 역사』와 『서체학, 서체 연습 그리고 스케치』에 쓴
막스 빌에게 보내는 헌사

막스 빌, 1943년에 얀 치홀트에게 헌사를 쓴 카탈로그 «알리안츠, 현대 스위스 예술가들의 모임 allianz, vereinigung moderner schweizer künstler», 취리히 미술관 (앞의 자료를 포함하여 모두 약간 축소한 것이다.)

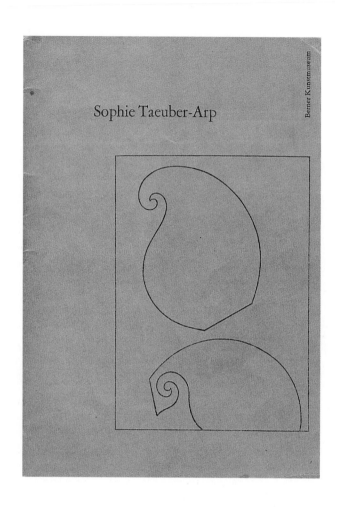

(왼쪽) 얀 치홀트, 카탈로그 표지, 14.8×21cm, 1954
(오른쪽) 얀 치홀트, 책 표지, 15×24cm, 1967

Jan Tschichold

asymmetric typography

- A translation by Ruari McLean
 of the contemporary typography classic
 Typographische Gestaltung,
 Basle, 1935.
- Published by Reinhold Publishing Corporation
 in co-operation with
 Cooper & Beatty, Limited, Toronto

Verlag Karl Werner . Basel

막스 빌, 『형태』의 펼침면, 21×22cm, 1952

184

Eine Bilanz über die Formentwicklung um die Mitte des XX. Jahrhunderts
A Balance Sheet of Mid-Twentieth-Century Trends in Design
Un Bilan de l'Evolution de la Forme au Milieu du XXe Siècle

Max Bill

FORM

O. H. Ammann, Allston Dana, Aymar Embury, New York

Bei dieser Hängebrücke wurde die Fahrbahn als flacher Plattenträger ausgebildet, so daß das Verhältnis von Trägerdicke zur Spannweite nur ¹/₂₁₀ beträgt. Dadurch war die Brücke besonders elegant, bevor sie später verstärkt wurde. Bronx-Whitestone Bridge, New York 1939.

The Bronx-Whitestone Suspension Bridge, New York, built 1939 as it appeared prior to subsequent strengthening. Its gracefulness was due to the depth of the flat plate-girders which form the platform being in the proportion of only 1:210 to the length of their span.

Le rapport de l'épaisseur de la chaussée, élément autoportant, à la portée du pont n'est que de 1 à 210, ce qui conférait une élégance indiscutable à ce pont suspendu de Bronx-Whitestone à New York avant sa réfection en 1939.

124

막스 빌, 『형태』의 펼침면, 21×22cm, 1952

186

Eisenbeton läßt sehr feine Gliederungen zu. Die elegante
Konstruktion bildet einen angenehmen Kontrast zur Dramatik
der Landschaft.

This bridge is a particularly good example of the very slender
members which reinforced concrete construction makes
possible. The gracefulness of its design offers a striking
contrast to the rugged nature of the gorge traversed.

Le béton armé autorise des constructions extrêmement
légères telles que ce pont à arche dont l'élégance constraste
avec un paysage tourmenté.

Alfred Sarrasin, Lausanne, Suisse

125

187

요스트 호훌리의 에필로그

"빌과 치홀트가 나중에라도 일종의 화해를 했다는 이야기를 들으니 (중략) 기쁩니다. 두 사람 다 끝까지 완강하진 않았던 겁니다. 인간미의 승리군요!"

로빈 킨로스[100]가 2010년 10월 26일에 내게 보낸 이메일 내용이다. 스위스 베르조나에 있는 치홀트 저택에 방문하겠다고 내가 보낸 장문의 편지에 그가 보낸 답장이었다.

10월 21일부터 23일까지 도서관 사서 자비네 슈라이버Sabine Schreiber, 타이포그래퍼 롤란드 슈티거Roland Stieger 그리고 나까지 세 사람은 치홀트의 장서 중에서 전문 서적에 해당하는 도서들을 골라내는 일을 맡았다. 타이포그래피, 복원, 인쇄, 종이, 제본, 출판업에 관한 약 2,500권의 책과 소책자, 30권의 잡지[101]를 추려냈다. 이 자료들은 치홀트의 며느리 릴로 치홀트링크, 그녀의 딸 코넬리아와 아들 올리버가 스위스 장크트갈렌에 있는 바디아나 주립도서관에 기증하는 것이었다. 마지막 날, 60개가 넘는 거대한 상자들을 실어 보내기 전에 점심을 먹으면서 우리는 치홀트와 빌의 논쟁에 관해 이야기하다가 치홀트링크 부인에게 두 사람이 베르조

100 로빈 킨로스, 1949년생, 영국의 출판업자이자 저자, 편집자, 타이포그래퍼.

101 «임프린트The Imprint» «시그니처Signature» «츠비벨피쉬Der Zwiebelfisch»를 비롯한 잡지와, 연보 «플뢰롱The Fleuron»은 발간호가 전부 있었다. 치홀트는 다른 잡지도 수년 혹은 수십 년에 걸쳐 모았는데, 가령 «조르날 데어 부흐드루커쿤스트Journal der Buchdruckerkunst»(1834년부터 1857년까지의 발간호), «SGM» «모노타입 레코더The Monotype Recorder» «TM» 등이다.

나에서 만났다는 이야기를 듣게 되었다. 치홀트와 같은 마을에 살았던 막스 프리쉬를 빌이 방문하기로 했는데 약속 시간보다 한 시간 빨리 도착하는 바람에 치홀트 저택에 들렀고 두 사람은 정원에서 와인을 마시며 담소를 나누었다고 한다. 시기는 아마도 1967년과 1974년 사이였다고 한다.[102]

이 책에서 처음으로 두 주인공의 만남에 관해 이야기할 수 있어서 다행이다. 그래야 '현대의 타이포그래피 논쟁'에 신선한 화해의 장을 넣을 수 있으니 말이다. 인간미의 승리다.

치홀트의 서재에서 나온 간행물 중에 28쪽짜리 A5 판형의 소책자가 있었다. 1942년에 빌이 취리히 현대미술관에서 열린 전시 〈알리안츠, 현대 스위스 예술가들의 모임〉을 위해 디자인한 카탈로그였다(131쪽과 151쪽 참조).[103] 카탈로그의 맨 앞 장에는 "친애하는 얀 치홀트에게/빌/2-9-43"이라고 쓰여 있다. 다소 이해할 수 없는 것은 헌사를 1943년 9월에 썼는데 전시는 1942년 5월 23일부터 6월 21일까지 열렸다는 점이다. (빌이 연도를 착각한 것 같진 않다.)

그로부터 3년도 되지 않아 《SGM》에 격렬한 반응을 표현하고 폴 랜드에게 성난 편지를 보낸 것(76쪽 참조)이다. 게다가 치홀트가 자신의 생각과 작업 방식을 바꾼 사실이 빌에겐 전혀 놀랄 일이 아니었다는 점을 생각하면 그런 반응이 더 이해되지 않는다. 빌의 장서 중에는 치홀트가 대칭적으로 디자인한 서적 『그림으로 보는 활자의 역사』와 『서체학, 서체 연습 그리고 스케치』가 있었다. 각각 1941년과 1942년에 치홀트가 헌사를 써서 선물한 책이다.[27, 104]

아마도 빌은 치홀트가 자신의 생각 변화를 서술한 《SGM》과 《TM》 역시 읽었을 것이다.[105]

빌과 치홀트 사이에 있었던 논쟁에 관해서는 더 이야기하지 않겠다. 한스 루돌프 보스하르트는 현대를 매우 잘 아는 작가다. 그의 전작前作은 특히 현대 타이포그래피의 발전 과정을 아주 자세히 다뤘다. 게다가 보스하르트는 빌의 타이포그래피 작업에 정통하다. 그는 이 논쟁을 다양한 각도에 비춰보고, 가능한 한 중립적으로 평가하려고 노력했다. 독자 중에서 보스하르트의 의견에 동의할 수 없는 사람은 이 책에 실린 원문을 바탕으로 스스로 평가를 내리면 될 것이다.

　나는 이 지면에서 빌과 치홀트 사건 너머에 있는 세 가지 주제에 관해 쓰고자 한다. 빌의 원칙적이고 엄격한 글과 그의 생기 넘치는 타이포그래피 사이의 모순에 관해, 다행히도 사실과 맞지 않는 치홀트의 견해에 대해, 마지막으로 '세계관과 타이포그래피 구

102　막스 프리쉬는 1965년에 스위스 남부 온제르노네 계곡의 베르조나로 이주했다. 얀 치홀트는 은퇴한 뒤 1974년에 암으로 죽을 때까지 역시 베르조나에 있는 저택에 살았다. 1944년에 지어진 그 저택은 치홀트가 가족과 휴가를 보내던 별장이었다.

103　이 카탈로그에는 내지가 없고, 글과 함께 '막스 빌'이라는 서명이 있다.

104　얀 치홀트, 『그림으로 보는 활자의 역사』, 바젤, 홀바인Holbein 출판사, 1941년; 동일 저자, 『서체학, 서체 연습 그리고 스케치』, 바젤, 슈바베Schwabe 출판사, 1942년.

105　귄터 보제Günter Bose와 에리히 브링크만Erich Brinkmann 발행, 『얀 치홀트. 저술들 1925-1974』의 출판 목록을 참고하라. 베를린, 브링크만 & 보제Brinkmann und Bose 출판사, 1992년, 제2권, 447-448쪽.

성'이라는 주제에 관해 이야기하겠다.

빌의 글을 읽은 사람이라면 그에게서 글의 내용과 어울리는 경직된 타이포그래피를 기대할 것이다. 하지만 현실은 반대다. 타이포그래피를 전문으로 다루는 빌의 동료와 취리히 지인들, 가령 로제, 노이부르크, 뮐러브로크만이 서적 타이포그래피 작업에서는 빌보다 훨씬 더 엄격하고 단순하다. (바젤의 에밀 루더 역시 마찬가지다). 이들 중 누구도 빌만큼 (거의 춤을 춘다고 해도 무방할 정도로) 천차만별의 책 표지를 디자인하지 않았다. 가령 몇 가지 책 표지, 예를 들면 『조피 토이버아르프』(134-135쪽 참조)[106], 그가 직접 출판한 책 중 하나인 『형태』[107]의 표지, 자료집 『현대 스위스 건축 1925-1945』의 표지와 전집 케이스의 첫 쪽(129쪽 참조)[108] 그리고 전시 카탈로그 <알리안츠> 표지(131쪽과 151쪽 참조)[103] 등을 보자. 그리고 그의 책 『형태』의 독창적인 내지 타이포그래피도 빼놓을 수 없다! 그리드가 분명 존재하지만 무척 유연하고 이지적으로 적용되었기 때문에 보는 이를 압박하지 않으며 꼼꼼히 살펴봐야 제대로 확인할 수 있다. 빌은 그리드를 그 목적 자체로 사용하는 대신 눈에 띄지 않게 기능하는 보조 도구로 사용하여 타이포그래피 구도에 질서와 풍경을 표현했다. 이와 비교할 때 30년 뒤에 발간된 뮐러브로크만의 『그리드 시스템, 공간 분할 체계Grid systems, Rastersysteme』[109]는 얼마나 딱딱한지 아무 상상력도 느껴지지 않는다. 뮐러브로크만의 책도 그렇지만 1946년에 빌이 쓴 책 역시 내용이 진부하고 유행과 거리가 멀어서 지금도 역사적인 맥락에서만 관심을 받는다. 그러나 적어도 1940년과 1950년대 빌

의 서적 타이포그래피만큼은 신선함을 간직하고 있다.

1972년에 치홀트 탄생 70주년을 기념하여 발행된 «TM» 4
월호는 그에 관한 36쪽짜리 특집호였다. 본문은 '레미니스코르
Reminiscor'(내가 나를 기억한다는 의미의 라틴어)라는 필명 뒤에
숨어 치홀트 본인이 직접 썼다. 표지와 본문도 치홀트가 디자인했
다(113쪽 참조). 치홀트는 자신의 이야기를 이렇게 썼다(원서 308
쪽, 왼쪽 칼럼). "1938년 무렵부터 치홀트는 그의 주요한 업적이자
그가 좋아하던 서적 타이포그래피 방식을 완전히 버렸다. 그는 비
대칭 정렬방식을 광고 타이포그래피 업계에 넘기고 그때부터 거
의 모든 것을, 정말이지 모든 것을 중앙에 배치했다." 이 내용은 일
부만 사실이다. 그는 1954년 베른 시립미술관에서 열린 ‹조피 토
이버아르프› 전시를 위해 A5 판형의 14쪽짜리 얇은 카탈로그[110]를
제작하면서 비대칭정렬을 사용했다. 치홀트에 관한 «TM» 특집
기사에도 고전적인 가운데정렬 타이포그래피는 사용되지 않았다.
표지의 수수하고 우아한 비대칭 구성이 특히 인상적이다. 엘 리시
츠키에 관한 부록이 포함된 «TM» 1970년 12월호 표지도 마찬가

106 게오르크 슈미트 발행, 『조피 토이버아르프』. 바젤, 홀바인 출판사, 1948년.
107 막스 빌, 『형태』, 바젤, 카를 베르너Karl Werner 출판사, 1952년.
108 막스 빌, 『현대 스위스 건축 1925-1945』, 바젤, 카를 베르너 출판사, 1949년. 포트폴
리오 형식으로 제1부는 1938년, 제2부는 1942년부터 다섯 개 폴더로 이루어져 있다.
109 요제프 뮐러브로크만, 『그리드 시스템, 공간 분할 체계』, 토이펜, 니글리Niggli 출판
사, 1981년. (이 책은 비즈앤비즈에서 『디자이너를 위한 그리드 시스템』으로 출간되
었다-옮긴이)
110 전시 카탈로그 ‹조피 토이버아르프›, 베른 시립미술관, 6.3.-19.4. 1954년.

지로 비대칭으로 구성되었다. 5년 뒤인 1967년에는 그의 책 『타이포그래픽 디자인』[111]이 영문으로 번역되었는데 『비대칭 타이포그래피Asymmetric Typography』[112]라는 제목을 달고 출간되었다. 이 책의 표지디자인은 재치 있을 뿐만 아니라 치홀트가 이제껏 구성한 디자인 중에 어쩌면 가장 흡인력이 있었다. 그 작업은 1920년대와 1930년대에 그가 제시한 최고의 비대칭적 타이포그래피 해법을 통합하고 있었다. 치홀트가 더 자주 가운데정렬 방식에서 벗어나지 못한 것이 아쉽고, 말하자면 그 스스로 자신이 만든 이념의 희생자가 된 것이 아닌지 안타까울 뿐이다.

마지막으로 다룰 주제는 사실 피하고 싶은 주제다. 디자인 구성이 세계관 혹은 정치적인 이념에 동화되는 현상이다. 우리는 아직도 독일 나치가 어느 분야건 상관없이 모든 현대적 표현을 퇴폐적이라 규정하고 '문화적 볼셰비즘'으로 간주했던 것을 기억한다. 새로운 타이포그래피의 비대칭 구성 역시 축출 대상이었고 '문화적 볼셰비키'로 몰린 치홀트는 나치 독일을 떠나야 했다. 독일 통일 전 동독의 상황도 이와 비슷해서 비대칭적인 북 디자인은 '조형미 파괴, 무능함, 어설픈 아마추어 예술'이라 여겨졌다. 어떤 사람은 '자본주의가 몰락한 뒤 독일 출판계를 점점 더 깊이 장악하고 있는 천편일률적이고 지식만 가득한 타이포그래피'[113]라고 평가하기도 했다. 두 불법 국가의 세계관보다 더 모순된 것은 없을 것이다. 다른 많은 예술과 디자인에 대해서도 그랬지만 서적 타이포그래피에 대한 이들의 견해와 생각, 대응 역시 모순적이었다. (물론 1960년대 말부터는 동독의 상황이 나치 독일의 상황보다 조금 나았던

것은 사실이다.[114] 이러한 과거 회귀의 태도를 파시즘이나 사회주의 독재자에 연결하는 생각도 당연히 잘못된 것이다. 미래파 전위 예술 시인 마리네티[115]와 그의 동료들은 무솔리니의 열렬한 추종자였다. 천재였으나 서른아홉 살에 일찍 세상을 떠난 건축가 주세페 테라니Giuseppe Terragni도 파시스트였다.

1977년 7월에 내가 치홀트 저택에서 며칠을 보내는 동안[116] 치홀트의 미망인 에디트 치홀트Edith Tschichold가 한 통의 편지에 관한 이야기를 들려주었다. '당시 바우하우스와 긴밀하게 지내던 바젤의 진보 지식인들이 돌려보던 그 편지'에는 치홀트가 곧 독일로 돌아가게 되어 다시 대칭적인 타이포그래피로 전향할 것이라

111 얀 치홀트, 『타이포그래픽 디자인』, 바젤, 슈바베 출판사, 1935년.
112 얀 치홀트, 『비대칭 타이포그래피』, 뉴욕, 라인홀트Reinholds 출판사, 토론토 쿠퍼 & 베티Cooper & Beatty 출판사, 1967년.
113 『독일 민주주의 공화국의 현실주의 북 디자인Die realistische Buchkunst in der Deutschen Demokratischen Republik』, 라이프치히, 도서 및 도서관 전문 VEB 출판사VEB Verlag für Buch und Bibliothekswesen, 1953년, 33쪽. (독일민주주의공화국은 과거 동독의 정식 명칭이다-옮긴이)
114 1968년부터 1987년까지는 해당되는 공모전 카탈로그 『독일 민주주의 공화국의 올해 가장 아름다운 서적Die Schönsten Bücher der Deutschen Demokratischen Republik des Jahres』을 참고하라. 라이프치히, VEB 전문도서 출판사VEB Fach buchverlag, 1987년; 1988년과 1989년은 라이프치히, 라이프치히 도서출판협회 Börsenverein der Deutschen Buchhändler zu Leipzig, 1988년, 1989년.
115 필리포 마리네티(본명은 에밀리오 필리포 토마소 마리네티Emilio Filippo Tommaso Marinetti). 1909년 잡지 «피가로Figaro»에 「미래주의 선언Manifests des Futuris mus」을 발표했다. 그는 글 마지막에 '«포에지아Poesia»의 발행인이자 미래파 운동의 지도자'라고 서명했다.
116 1977년 7월 13-17일.

는 내용이 쓰여 있었다고 한다. 나는 아쉽게도 그때 치홀트 부인에게 더 자세한 내용과, 특히 편지를 쓴 사람이 누구였는지 물어보지 못했다. 같은 해 8월에[117] 나는 스위스 바젤 오버빌Oberwil에 있는 헤르만 아이덴벤츠[118]의 집에 방문하여 《TM》[119]의 특집 기사를 준비하게 되었고 이야기를 나누던 중에 그 편지에 관해 질문할 기회를 얻었다. 내가 알기로 아이덴벤츠는 독일 나치당의 집권으로 1932년에 독일을 떠나 스위스로 이주했고 바젤에 머물면서 게오르크와 한스 슈미트Hans Schmidt[120]를 중심으로 모이던 진보 지식인들과 교류했기 때문이다. 그는 편지를 안다고 했지만 누가 보냈는지 무슨 내용이 더 있었는지에 관해서는 이야기해주지 않았다. 이 사람 저 사람에게 유포된 의문의 편지는 아마도 1940년 전후, 그러니까 치홀트의 전향 이후(1938년 무렵[121]) 그리고 스탈린그라드 전투(1942년 8월부터 1943년 2월까지) 이전에 쓰였을 것이다. 독일이 패전한 이후에는 누구도 나치 독일로 돌아가고 싶지 않았을 테니 말이다.

그래서 그 기간 동안 쓰인 편지를 조사했는데 2011년 1월 4일에 릴로 치홀트링크에게서 이메일이 왔다. "당시에 게오르크 슈미트가 가까운 지인들에게 비방하는 글이 담긴 편지들(강조는 요스트 호훌리)을 썼는데, 그중 일부가 내 시부모에게도 전달되었다"는 내용이었다. 현대예술의 권위자이자 바젤 시립미술관을 세계적으로 유명하게 만든 수장인 슈미트가 정말 아이덴벤츠가 이야기하길 꺼렸던 그 편지를 썼단 말인가. 그런 편지가 한 통이었든 여러 통이었든 간에, 편지 이야기는 오랜 시간이 지나면서 확실한 증거 하나

없이 잊혔다. 그러나 어딘가에 글로 쓰인 유언비어가 유포되었던 것만은 사실인 것 같다.

대칭과 비대칭은 그런 방식으로 특정한 세계관에 종속되어서는 안 된다. 그럼에도 그렇게 하는 이가 있다면 자신의 얼굴에 침 뱉는 우스운 행위를 하고 있음을 알아야 할 것이다.

117 1977년 8월 9-10일.
118 헤르만 아이덴벤츠는 그래픽 디자이너이자 서체 디자이너였다.
119 요스트 호홀리, 「마그데부르크, 1926-1932. 종합적인 서체 강의Magdeburg 1926-1932. Ein systematischer schriftunterricht」, «TM», 1978년 2월, 81-96쪽. (이 기사는 그림식 정서법을 쓴다.)
120 게오르크 슈미트는 예술사가이자 바젤 시립미술관 관장이었고, 한스 슈미트는 바젤의 건축가이자 도시 계획가였다.
121 레미니스코르Reminiscor(얀 치홀트 본인), 「얀 치홀트: 타이포그래피의 선생」, «TM», 4월호, 1972년, 308쪽.

감사의 글

추미콘Zumikon의 앙겔라 토마스 슈미트에게, 막스 빌의 저술과 타이포
그래피 작품들을 사용할 수 있게 배려해준 것에 감사하다. 프렌켄도르
프Frenkendorf의 릴로 치홀트링크에게, 얀 치홀트의 저술과 타이포그
래피 작품들 그리고 사진들을 사용할 수 있게 배려해준 것에 감사하다.
장크트갈렌의 요스트 호훌리에게, 후기와 내 글을 객관적으로 평가해주
어 감사하다. 취리히의 코린느 M. 자우더Corinne M. Sauder에게, 본문
내용을 구성하는 데 자극을 주고 편집과 디자인까지 세세하게 신경써준
것에 감사하다.

그리고 이들에게도 감사의 마음을 전한다.
슈투트가르트의 막시밀리안게젤샤프트Maximilian-Gesellschaft
출판사, 뮌헨의 타이포그래피협회, 취리히의 루돌프 바르메틀러Rudolf
Barmettler, 아들리겐스빌Adligenswil의 야콥 빌, 독일 울리히슈
센Ulrichshusen의 게르트 플라이쉬만, 프랑스 오세르Auxerre의 한스
유르그 훈치커Hans-Jürg Hunziker, 네덜란드 라렌Laren의 마르티엔
르 쿨트르Martijn F. Le Coultre, 추미콘의 에리히 슈미트.

저자의 다른 저작물

타이포그래피 관련(일부)

‹서체 입문Einführung zur Formenlehre›, 윌리엄 모리스부터 마셜 매클루언까지 타이포
그래피의 역사, 140여 개 삽화 수록, 브로슈어, 30쪽, 21×29.7cm, 1971년.

‹디자인 규칙Gestaltgesetze›, 눈이 보는 규칙과 습관에 관한 에세이, 100여 개 삽화 수
록, 브로슈어, 32쪽, 21×29.7cm, 1971년.

『활자 제작의 기술적 원리Technische Grundlagen zur Satzherstellung』, 서체의 역
사와 인쇄체 분류에 관한 에세이 포함, 280여 개 삽화 수록, 천 장정, 296쪽,
16×24cm, 1980년.

『활자 제작의 수학적 원리Mathematische Grundlagen zur Satzherstellung』, 비율에 관
한 에세이 포함, 220여 개 삽화 수록, 천 장정, 176쪽, 16×24cm, 1985년.

『타이포그래피, 서체, 가독성Typografie, Schrift, Lesbarkeit』, 여섯 개의 에세이, 다수 의
서체 표본과 활자 사례 포함, 200여 개 컬러 및 흑백 삽화 수록, 천 장정, 194쪽, 15
×23cm, 1996년.

『타이포그래피 그리드Der typografische Raster/The Typographic Grid』, 500여 개의
판면 도식과 구성 스케치 포함, 240여 개 컬러 및 흑백 삽화 수록, 천 장정, 200쪽,
29.5×23.5cm, 2000년.

그래픽과 미술 관련 (일부)
<정육면체 주제에 관한 열두 가지 변형. 열두 가지 타이포그래피 배열Zwölf Variationen über ein Würfelthema. Zwölf typografische Konstellationen>, 닥종이에 목판화, 포트폴리오, 34×44cm, 1962년.

<원 주제에 관한 여섯 가지 변형Sechs Variationen über ein Kreisthema>, 닥종이에 목판화, 한스 요르그 뷔거Hans Jörg Wüger의 서정시 <불꽃 색깔 원Der Feuerfarbkreis>이 들어간 2도 컬러 판화, 포트폴리오, 33×48cm, 1967년.

<네 개의 정사각형에 각각 네 개의 원판이 네 가지 색상으로 들어간 네 가지 변형4 Variationen mit je 4 mal 4 Kreisflächen im Quadrat und 4 mal 4 Farben>, 설명글과 부분적으로 색이 들어간 구조 스케치가 들어간 오프셋 석판화, 포트폴리오, 44.5×59cm, 1972년.

<중심 대칭 건축 평면도Zentralsymmetrische Architekturgrundrisse>, 설명글과 구조 스케치가 들어간 2도 실크스크린 12점, 포트폴리오, 57×69cm, 1984년.

<피에몬트 소마노의 반구와 일곱 개의 접착테이프 작품Die Kugelkappe+7 Klebbandarbeiten in Somano, Piemont>, 다섯 개의 글과 사진에 따른 일곱 개의 스케치, 브로슈어, 48쪽, 16.5×23.5cm, 1996년.

<96개 폴라로이드. 1993년 파리를 두 차례 횡단하다96 Polaroids. Zwei Durchquerungen von Paris 1993>, 96장의 컬러 폴라로이드 사진을 활용한 개념적 작품, 천 장정, 144쪽, 11.6×15.8cm, 2000년.

자크루이스 보샹Jacques-Louis Beauchant(한스 루돌프 보스하르트의 프랑스 이름), <파리. 여행사진: 여섯 산책로Paris. touristfotos: Sechs Promenaden>, 산문과 70개의 흑백 사진, 브로슈어, 88쪽, 23.5×30cm, 2003년.

<파리. 순간적인 만남들Paris. Flüchtige Begegnungen>, 파리 18구의 컬러사진을 담다, 포트폴리오, 프린트, 리넨 액자, 40×28.5cm, 2009년.

참고문헌 및 출처

서적

Asholt, Wolfgang, and Walter Fähnders (Ed.), *Manifeste und Proklama tionen der europäischen Avantgarde (1909–1938)*. Metzler, Stuttgart and Weimar 1995.

Bignens, Christoph, *Corso, ein Zürcher Theaterbau 1900 und 1934*. Arthur Niggli, Niederteufen 1985.

Bill, Jakob, *max bill am bauhaus*. Benteli, Bern and Sulgen 2008.

Bill, Max, *quinze variations sur un même thème*. Editions des chroniques du jour, Paris 1938.

Bill, Max, *Wiederaufbau. Dokumente über Zerstörungen, Planungen, Konstruktionen*. Verlag für Architektur, Erlenbach-Zürich 1945.

Bill, Max (Ed.), *Arp:11 configurations*. Allianz-Verlag, Zürich 1945.

Bill, Max, u.a. (Ed.), *Moderne Schweizer Architektur 1925–1945*. Karl Werner, Basel 1949.

Bill, Max, *Robert Maillart*. Verlag für Architektur, Erlenbach-Zürich 1949.

Bill, Max, *Form. Eine Bilanz über die Formentwicklung um die Mitte des XX. Jahrhunderts*. Karl Werner, Basel 1952.

Bill, Max (Ed.), *Wassily Kandinsky: Über das Geistige in der Kunst*. Benteli, Bern-Bümpliz 1952.

Bill, Max (Ed.), *Wassily Kandinsky: Essays über Kunst und Künstler*. Arthur Niggli, Teufen 1955.

Bill, Max (Ed.), *Wassily Kandinsky: Punkt und Linie zu Fläche*. Benteli, Bern-Bümpliz 1955.

[Bill] Hüttinger, Eduard, *max bill*, Monografie. ABC, Zürich 1977.

[Bill] *max bill. typografie, reklame, buchgestaltung*, mit Texten von Gerd Fleischmann, Hans Rudolf Bosshard und Christoph Bignens. Niggli, Sulgen and Zürich 1999.

[Bill] *Max Bill: Aspekte seines Werks*, herausgegeben von Kunstmuseum Winterthur and Gewerbemuseum Winterthur. Niggli, Sulgen and Zürich 2008.

Bosshard, Hans Rudolf, *Essays zu Typografie, Schrift, Lesbarkeit*. Niggli, Sulgen and Zürich 1996.

[Burchartz] Jörg Stürzebecher (Ed.), *Max Burchartz. Typografische Arbei ten 1924–1931*, Lars Müller, Baden 1993.

Ehmcke, F.H., *Schrift. Ihre Gestaltung und Entwicklung in neuer Zeit.* Günther Wagner, Hannover 1925.

Erni, Peter, *Die gute Form.* LIT Verlag Lars Müller, Baden 1983.

Fischer, Florian, *Ursprung und Sinn von form follows function,* heraus gegeben vom Museum für Druckkunst, Leipzig o.J.

Fleischmann, Gerd (Ed.), *bauhaus. drucksachen, typografie, reklame.* Edition Marzona, Düsseldorf 1984.

Gerstner, Karl, *kalte Kunst?–zum Standort der heutigen Malerei.* Arthur Niggli, Teufen 1957.

Hollis, Richard, *Schweizer Grafik. Die Entwicklung eines internationalen Stils 1920– 1965.* Birkhäuser, Basel 2006.

[Lohse] Holz, Hans Heinz (Ed.), *Lohse lesen,* Offizin, Zürich 2002.

Imprimatur II. Jahrbuch für Bücherfreunde, herausgegeben von der Gesellschaft der Bücherfreunde zu Hamburg, 1931.

Kamber, Peter, *Geschichte zweier Leben. Wladimir Rosenbaum und Aline Valangin.* Limmat, Zürich 1990.

Kinross, Robin, and Sue Walker (Ed.), *Typography papers,* Nr. 4, 2000. Department of Typography & Graphic Communication, The University of Reading, England.

Loos, Adolf, *Gesammelte Schriften,* Lesethek-Verlag, Wien 2010.

Luidl, Philipp, *J.T., Johannes Tzschichhold, Iwan Tschichold, Jan Tschichold,* herausgegeben von der Typographischen Gesellschaft München, 1976.

Marinetti, Filippo Tommaso, *Les mots en liberté futuriste.* Edizione futuriste di «Poesia», Milano 1919.

McLuhan, Marshall, *Die Gutenberg-Galaxis.* Das Ende des Buchzeitalters, Econ, Düsseldorf and Wien 1968.

Morison, Stanley, *Grundregeln der Buchtypographie.* Angelus-Drucke, Bern 1996.

Morris, William, *Das ideale Buch. Essays und Vorträge über die Kunst des schönen Buches.* Steidl, Göttingen 1986.

Müller, Edith, *Gruppentheoretische und strukturanalytische Unter suchungen der Maurischen Ornamente aus der Alhambra in Gra nada*, Dissertation Universität Zürich. Buchdruckerei Baublatt, Rüsch likon 1944.

Muzika, František, *Die schöne Schrift in der Entwicklung des lateini-schen Alphabets*. Werner Dausien, Hanau/Main o.J.

Rand, Paul, *Von Lascaux bis Brooklyn*. Niggli, Schweiz·Liechtenstein 1996.

Rasch, Heinz and Bodo Rasch, *Gefesselter Blick*. Wissenschaftlicher Verlag Dr. Zaugg &Co., Stuttgart 1930. Reprint: Lars Müller Publi-shers, Baden 1996.

Roh, Franz, and Jan Tschichold (Ed.), *foto-auge.76 fotos der zeit*. Akademischer Verlag Dr. Fritz Wedekind & Co., Stuttgart 1929.

Ross, Colin, *Das Fahrten- und Abenteuerbuch*. Büchergilde Gutenberg, Leipzig 1925.

Roth, Alfred, Die neue Architektur. Girsberger, Zürich 1940.

Rüegg, Arthur (Ed.), *Das Atelierhaus Max Bill 1932/33*. Niggli, Schweiz· Liechtenstein 1997.

Rykwert, Joseph, *Ornament ist kein Verbrechen. Architektur als Kunst*. DuMont, Köln 1983.

Schmidt, Georg (Ed.), *Sophie Taeuber-Arp*. Holbein, Basel 1948.

Spencer, Herbert, *Pioniere der modernen Typographie*. Axel Junker, München 1970.

The International Competition for a new Administration Building for the Chicago Tribune MCMXXII. Reprint. Rizzoli, New York 1980.

Thomas, Angela, *mit subversivem glanz. max bill und seine zeit. Band 1: 1908–1939*. Scheidegger & Spiess, Zürich 2008.

Tschichold, Jan, *Die Neue Typographie*. Bildungsverband der deutschen Buchdrucker, Berlin 1928, 2nd edition(Reprint): Brinkmann &Bose, Berlin 1987.

Tschichold, Jan, *Eine Stunde Druckgestaltung. Grundbegriffe der Neuen Typografie in Bildbeispielen*. Akademischer Verlag Dr. Fritz Wedekind & Co., Stuttgart 1930.

Tschichold, Jan, *Typographische Gestaltung*. Schwabe, Basel 1935.

Tschichold, Jan, *Geschichte der Schrift in Bildern*. Holbein, Basel 1941

Tschichold, Jan, *Gute Schriftformen*. Lehrmittelverlag des Erziehungs-
departements Basel-Stadt, Basel 1941/42.

Tschichold, Jan, *Schriftkunde, Schreibübungen und Skizzieren für Setzer.*
Schwabe, Basel 1942.

Tschichold, Jan, *Schatzkammer der Schreibkunst.* Birkhäuser, Basel 1946.

Tschichold, Jan, *Im dienste des Buches.* SGM-Bücherei, Sankt Gallen 1951.

Tschichold, Jan, *Meisterbuch der Schrift.* Otto Maier, Ravensburg 1952.

Tschichold, Jan, *Schriften 1925–1974*, 2 Bände. Brinkmann & Bose, Berlin
1991/92.

[Tschichold] Le Coultre, Martijn F., and Alston W. Purvis, *Jan Tschichold.*
Plakate der Avantgarde. Birkhäuser, Basel 2007.

Typographie und Bibliophilie. Aufsätze und Vorträge über die Kunst
des Buchdrucks aus zwei Jahrhunderten, herausgegeben von der
Maximilian-Gesellschaft Hamburg, 1971.

전시 카탈로그

Walter Dexel. Bild, Zeichen, Raum. Kunsthalle Bremen, 1990.

Theo van Doesburg 1883–1931. Kunsthalle Basel, 1969.

Dreissiger Jahre Schweiz. Konstruktive Kunst 1915–45. Kunstmuseum Winterthur, 1981.

Gründung und Entwicklung 1878–1978: 100 Jahre Kunstgewerbeschule der Stadt Zürich/Schule für Gestaltung. Kunstgewerbemuseum Zürich, 1978.

Jan Tschichold, typograph und schriftentwerfer 1902–1974. Kunstgewerbe museum Zürich, 1976.

«Typographie kann unter Umständen Kunst sein». Ring «neue werbegestalter». Die Amsterdamer Ausstellung 1931. Museum für Gestaltung Zürich, 1991.

Werbestil 1930–1940. Die alltägliche Bildersprache eines Jahrzehnts. Kunst gewerbemuseum Zürich, 1981.

Wir setzen den Betrachter mitten ins Bild. Futurismus 1909–1917. Kunst halle Düsseldorf, 1974.

Zeitprobleme in der Schweizer Malerei und Plastik. Kunsthaus Zürich, 1936.

정기 간행물

Abstraction-création art non-figuratif, Nr. 2, 1933.

abstrakt/konkret, Nr. 2, 1944.

du, Juni-Heft, 1976.

information, Nr. 5, 1932.

Neue Grafik, Nr. 2, 1959.

Neue Zürcher Zeitung, 17, 18. February 2001 and 13, 14. December 2003.

Schweizer Graphische Mitteilungen, Nr. 4, 1946, Nr. 6, 1946 and Nr. 3, 1948.

Schweizer Reklame, Nr. 3, 1933, Nr .4, 1934 and Nr. 3, 1937.

The Architectural Review, Nr. 88, 1940.

Typographische Mitteilungen, Sonderheft October 1925. Reprint: Schmidt, Mainz 1986.

Typografische Monatsblätter, Nr. 4, 1972, Nr. 1, 1995 and Nr. 4, 1997.

Werk, Nr. 3, 1949, and Nr. 8, 1949.

Zeitschrift für Schweizerische Archäologie und Kunstgeschichte, Nr. 45, 1998.